從新手到高手

漫畫畫素描

C・C動漫社 著

U0072655

Preface 前 言

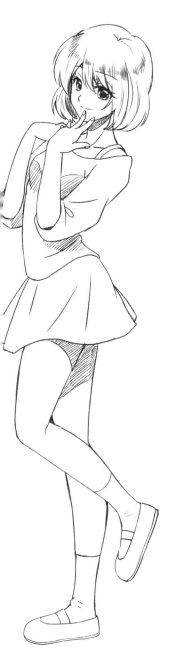

　　漫畫現在已經十分普及，大量造型新奇、故事跌宕起伏的漫畫進入了青少年的視野，更有很多漫畫愛好者拿起手中的畫筆，試著描繪出心中的漫畫世界；但卻發現不知從何入手，無法跨入夢想的大門。

　　本書是一本入門級的漫畫綜合技法書，從零基礎開始，為漫畫愛好者講解漫畫的繪製技法，以引領大家進入夢想的大門。本書的內容全面易學、圖例豐富精美，從人物到服飾再到道具和場景，全面講解漫畫的繪製方式，很適合初學者臨摹和學習。

　　全書分為7章，全面講解漫畫的基礎繪製法，從五官、頭部開始，再到身體；細緻地解剖了人物的表情和動作，讓你也能畫出生動的角色。在服裝部分，介紹了服飾的簡單縫製方式，讓讀者對服裝有全方位的認識。在道具和場景的章節中，將探討如何利用透視原理畫出準確的道具和背景。在最後的實踐章節中，則說明如何構圖和繪製單頁漫畫，讓讀者能過渡到入門階段。

　　看完本書的介紹後，你是否也躍躍欲試了呢？喜歡動漫的你，怎麼能錯過本書的精彩內容呢？就讓我們拿起筆，一同來描繪夢想中的世界吧！

<div align="right">C·C動漫社</div>

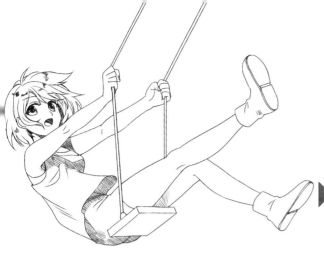

目錄 Contents

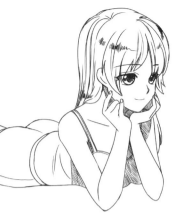

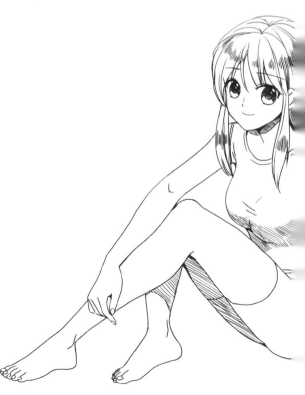

Chapter 1
頭部繪製

頭部是人物最主要的部分。一個形狀準確的頭部，一張精心雕琢的臉部五官，都能給讀者帶來賞心悅目的享受。一起來學習頭部的繪製方式吧！

Chaper 1
1.1 用十字線畫出對稱的人臉

十字線是一種確定五官位置的輔助線。通過簡單的十字線,可以容易且準確地畫出臉上的五官。

1.1.1 臉部十字線的作用

臉部是一個對稱的結構,徒手繪製時難免會遇到畫得不對稱的情況,用十字線就能準確地繪出五官。

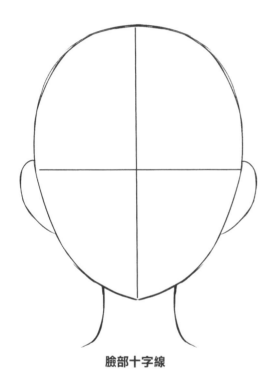

臉部十字線

由一條水平線和一條垂直線組成,兩線相交於眉心,可起到確定和修正五官位置的作用。

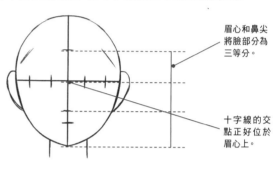

眉心和鼻尖將臉部分為三等分。

十字線的交點正好位於眉心上。

正面的十字線可用來確定五官的位置和比例。

如果沒有十字線的輔助,初學者常會將臉部畫得越來越不對稱。

十字線不一定要與頭部的輪廓相交,只要定出水平線和垂直線的位置即可。

在十字線上加些短線,用來確定鼻子、耳朵和嘴巴的位置。

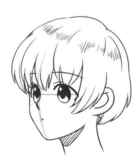

繪製半側面時,十字線還能保證臉部透視的準確性。

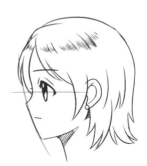

繪製正側面時,能用變形的十字線來表現準確的面角。

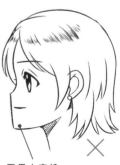

不用十字線來確定面角,很容易畫出畸形的臉。

1.1.2 各種角度下的十字線表現

　　不同角度的臉部看似難以繪製，但只要使用十字線，就能準確地確定五官的位置，很容易就能畫出各種角度下的臉部結構。

▶ 正面

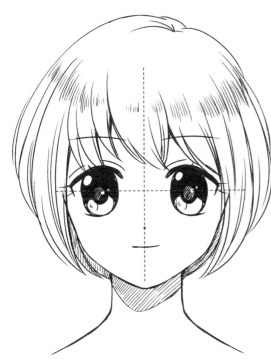

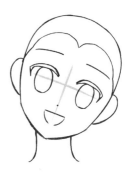

正面十字線主要用於確定五官位置，以便畫出對稱的五官。

歪頭時很容易把臉畫斜，這時候也可以通過十字線來確定五官的位置。

正面十字線

正面十字線最為標準，由一條水平線和一條垂直線構成，交點位於兩眼之間。

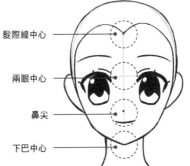

髮際線中心

兩眼中心

鼻尖

下巴中心

十字線的垂直線主要是讓臉部的四個重要位置保持在一條垂線上，不至於造成臉部的歪斜。

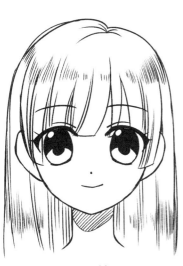

女性的臉部較圓潤，眼睛也較大，可將十字線的水平線畫在頭部一半以下的位置。

女性

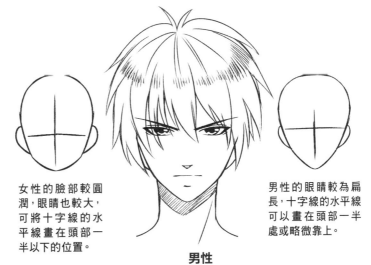

男性的眼睛較為扁長，十字線的水平線可以畫在頭部一半處或略微靠上。

男性

▶ 正側面

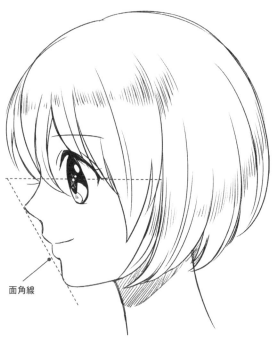

面角線

正側面十字線

正面標準十字線的變形，垂直線變形為面角線，用以確定鼻尖到下巴的斜度。

西方人的五官通常較為立體，面角線較斜。

東方人的五官較扁平，面角線較平和。

面角線表現了鼻尖到下巴的傾斜程度，是確定正側面臉型的重要輔助線。

豎直線是耳根所在的垂線，位於頭部偏後的地方。

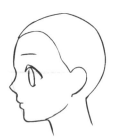

臉型定下後，正側面的十字線夾角通常是不變的。

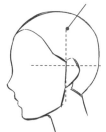

耳部也有一個十字線，用來確定耳朵的位置。

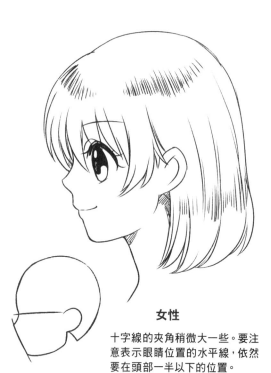

女性

十字線的夾角稍微大一些。要注意表示眼睛位置的水平線，依然要在頭部一半以下的位置。

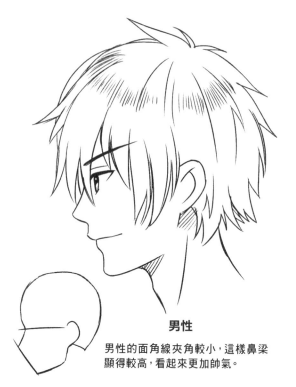

男性

男性的面角線夾角較小，這樣鼻梁顯得較高，看起來更加帥氣。

▶ 半側面

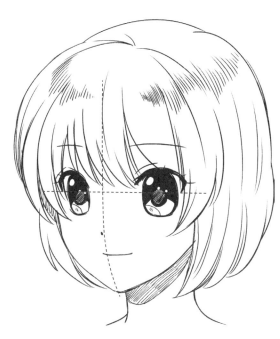

半側面十字線

垂直線變為曲線，這條曲線朝臉部
轉向的一側凸起。

半側面十字線的水平
線為眼睛的位置，垂
直線呈弧線，表現出
臉部的立體感。

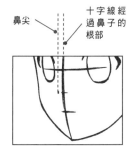

鼻尖

十字線經
過鼻子的
根部

注意鼻尖與十字線的
位置差：鼻尖較高，
不會在垂直線上。

十字線的下端與下巴
相交。

沒有與十字線相交的
下巴會顯得歪斜。

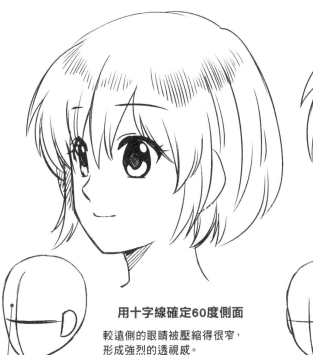

這一側的臉
明顯較小。

用十字線確定60度側面

較遠側的眼睛被壓縮得很窄，
形成強烈的透視感。

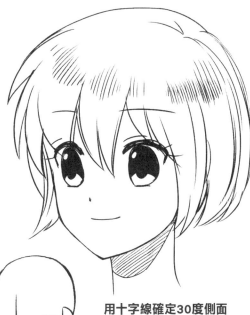

用十字線確定30度側面

眼部的透視壓縮不太嚴重，垂直線
分割成的左右臉，寬度差異較小。

Chapter 1　繪製人物頭部

9

▶ 仰視

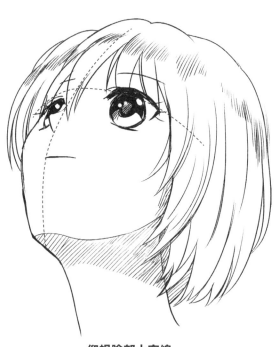

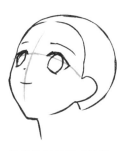

仰視的眼部透視較難掌握，用變形後的十字線就能確定好眼睛的位置。

仰視十字線的水平線向上凸起，垂直線則根據臉部朝向來決定凸起的方向。

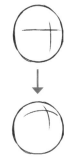

可將仰視十字線想像成向上旋轉的球體，十字線會有一定的透視壓縮。

整體的臉部五官會比平視角度下扁一些。

仰視臉部十字線

仰視臉部十字線的水平線，變化為向上凸起的曲線，有了這條曲線，就能準確地確定眼睛位置。

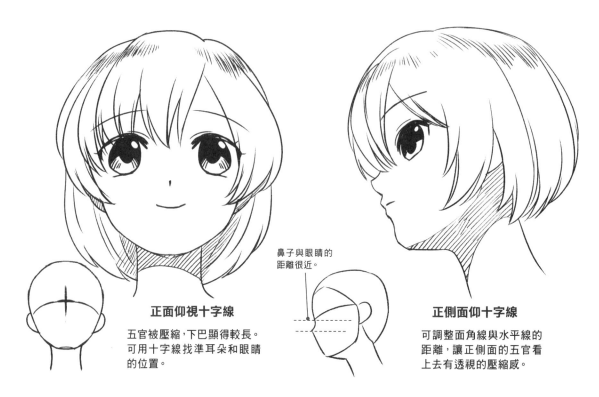

鼻子與眼睛的距離很近。

正面仰視十字線

五官被壓縮，下巴顯得較長。可用十字線找準耳朵和眼睛的位置。

正側面仰十字線

可調整面角線與水平線的距離，讓正側面的五官看上去有透視的壓縮感。

▶ 俯視

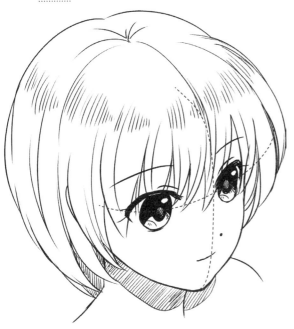

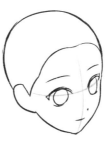

俯視時，十字線的豎線與鼻尖的距離會更遠一些。

十字線還可以用來確定頭頂的位置。

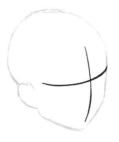

十字線的橫線是向下凸起的。

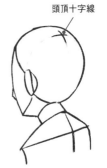

頭頂十字線

頭頂在頭部偏後的位置，垂直線為頭部中線，水平線為耳朵所在處的切面輪廓。

俯視臉部十字線

俯視時水平線呈向下凸起的曲線，垂直線的凸起方向則與臉部的朝向有關。

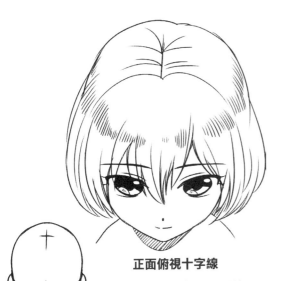

正面俯視十字線

臉部五官會呈現透視性的壓縮，繪製時可同時確定臉部十字線和頭頂十字線的位置，讓臉部的透視更加準確。

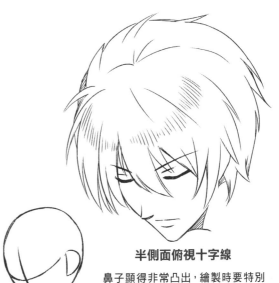

半側面俯視十字線

鼻子顯得非常凸出，繪製時要特別注意一些鼻梁較高的男性角色，鼻子的輪廓甚至可以超過臉部輪廓。

設計五官

五官在臉部的排列是有規律的。在漫畫中,能藉由人物的五官形狀及位置來表現其特質。

1.2.1 眉眼的刻畫

眼睛是心靈的窗戶,也位於臉部最醒目的位置。要畫出一張漂亮的臉,眼睛是需要特別認真刻畫的。

▶ 眉眼的構造

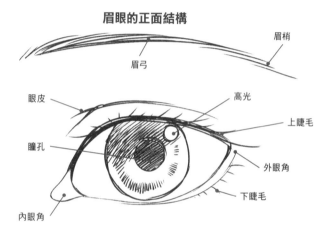

眉眼的正面結構

眉梢

眉弓

眼皮

高光

上睫毛

瞳孔

外眼角

下睫毛

內眼角

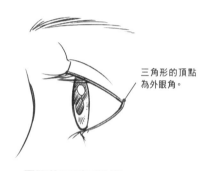

三角形的頂點為外眼角。

眉眼的正側面結構

整個眼睛的正面呈橢欖球形;正側面則因透視壓縮成三角形。

▶ 眉眼的位置和比例

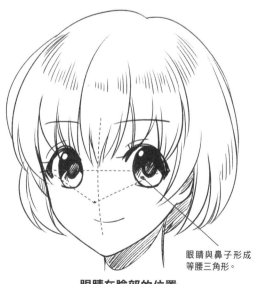

眼睛在臉部的位置

眼睛位於臉部的中部,雙眼對稱,分布於中線的兩側。

眼睛與鼻子形成等腰三角形。

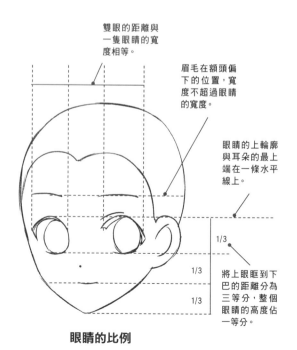

雙眼的距離與一隻眼睛的寬度相等。

眉毛在額頭偏下的位置,寬度不超過眼睛的寬度。

眼睛的上輪廓與耳朵的最上端在一條水平線上。

1/3

1/3

1/3

將上眼眶到下巴的距離分為三等分,整個眼睛的高度佔一等分。

眼睛的比例

▶ 眼睛的漫畫表現

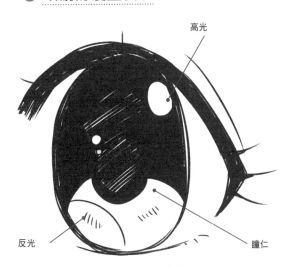

高光

反光

瞳仁

眼睛的漫畫表現效果圖

漫畫的眼睛要在眼珠中適當地添加一些裝飾性
高光或反光效果，讓眼睛看上去更迷人。

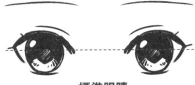

眼角與瞳仁
處於一條水
平線上。

標準眼睛

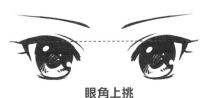

眼角與上
眼眶處於
一條水平
線上。

眼角上挑

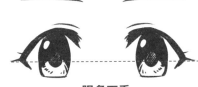

眼角比較
接近下眼
眶。

眼角下垂

漫畫眼睛的比例

佔比較大，這樣顯得更有魅力。

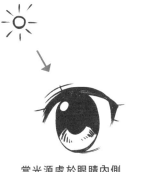

當光源處於眼睛內側
時，高光會接近內眼
角處。

當光源處於眼睛外側
時，高光點會隨之移
動到外眼角處。

較小的眼睛不能表現
出角色的漫畫感，臉
部也顯得較為平庸。

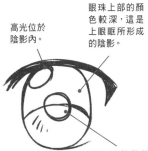

高光位於
陰影內。

眼珠上部的顏
色較深，這是
上眼眶所形成
的陰影。

瞳仁位於整個
眼珠的正中央。

可將上眼眶想像成屋
檐，屋檐在牆面形成
的陰影就是眼珠內塗
黑的部分。

▶ 雙眼皮和睫毛的表現

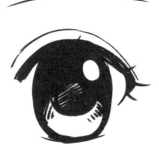

雙眼皮和睫毛的表現效果圖

漫畫中的雙眼皮是一條沿著上眼眶輪廓
的線條，弧度與上眼眶基本一致。

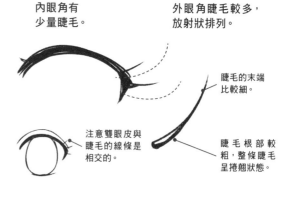

內眼角有
少量睫毛。

外眼角睫毛較多，
放射狀排列。

睫毛的末端
比較細。

注意雙眼皮與
睫毛的線條是
相交的。

睫毛根部較
粗，整條睫毛
呈捲翹狀態。

雙眼皮和睫毛的作用

添加了雙眼皮和睫毛後，眼部像
化了妝似的，更加楚楚動人了。

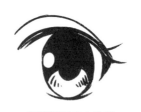 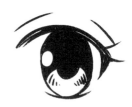

有些雙眼皮在內眼
角側，離上眼眶較
遠，在外眼角與上
眼眶相接。

有些雙眼皮在眼珠上
方處斷開，形成較朦
朧的雙眼皮效果。

▶ 男女眼睛不同的表現

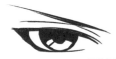 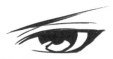

男性的眼睛表現

男性的眼睛較扁，眼角非常尖。眼珠呈
半圓形，眼珠內的高光點也較少。

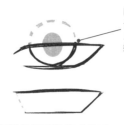

眼眶將大半部
分的眼珠遮住，
只露出下半部，
剩半圓形。

男性的眼珠呈
扁橢圓形，眼
珠較小。

男性的眼眶整體成梯形。

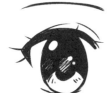 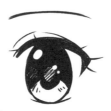

女性的眼睛表現

女性的眼睛整體較圓，眼珠呈豎立的
橢圓形，眼珠內的高光點較多。

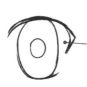

瞳孔在
眼珠正中
央，也呈
橢圓形。

眼珠上下正好
與眼眶銜接。

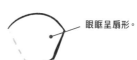

眼眶呈扇形。

橢圓形的眼珠
讓眼睛看起來
更大。

▶ 眉毛的漫畫表現

眉毛的漫畫表現效果圖

眉毛位於眼睛的上部,能對
表情體現起關鍵作用。

眉毛最開始較
細,然後變得
稍粗一些。

眉梢處逐漸過
渡到最細。

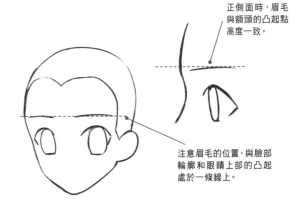

正側面時,眉毛
與額頭的凸起點
高度一致。

注意眉毛的位置,與臉部
輪廓和眼睛上部的凸起
處於一條線上。

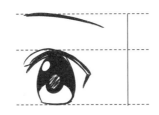

上眼眶到眉毛的距離為
整個眼睛高度的一半。

眉毛離眼睛距離過遠,
會產生表情變化。

▶ 男女眉毛不同的表現

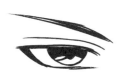 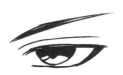

男性眉毛的表現

男性的眉毛像劍一樣,形狀較為銳利,
眉毛整體較粗,眉頭向內傾斜。

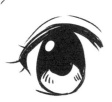 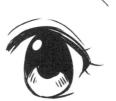

女性眉毛的表現

女性的眉毛較細,粗細變化也較微弱,
眉頭離眼睛較遠。

眉頭靠近眼睛,
眉梢則遠離眼角。

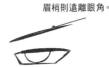 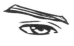 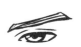

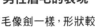

有些男性的眉毛呈
較扁的梯形。

有些男性的眉毛
眉梢較粗,眉頭較細。

眉頭遠離眼睛,
眉梢則靠近眼角。

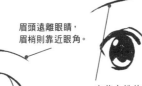 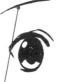

有些女性的眉毛彎曲程度
較弱,形成一字眉。

有些女性的眉頭比較濃,
眉梢較淡,整條眉毛較短。

▶ 不同角度下的眉眼表現

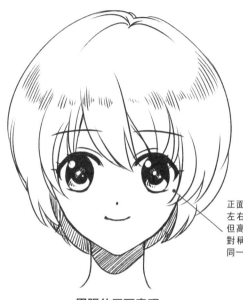

正側面時，由於透視壓縮，眼珠會縮小成窄橢圓形。

正面的眼睛是左右對稱的。但高光卻不能對稱，應朝向同一個方向。

眉眼的正面表現

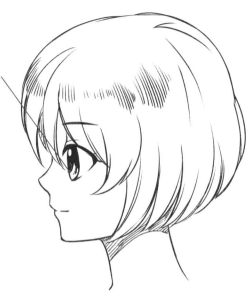

眉眼的正側面表現

眼睛是左右對稱的，眉毛也是。

正側面時，眼睛和眉毛都呈透視性壓縮，眼眶只能看到外眼角。

正側面時，眼睛呈三角形。

半側面時，較遠側的眼睛呈透視性壓縮。

可將眼睛的透視，類比成方形的透視，較遠側眼睛的整體面積會小一些。

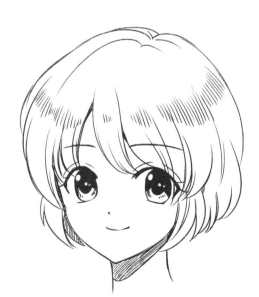

眉眼的半側面表現

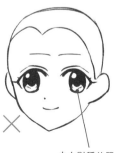

✕

左右對稱的眼睛看上去非常奇怪。

畫出眼部的透視，才能符合視覺上的審美。

16

1.2.2 鼻子的表現

　　漫畫裡的鼻子是在真實鼻子的基礎上進行簡化，有的甚至只畫作一條線或者一個點。瞭解真實的鼻子有助於我們畫出立體的鼻子。

▶ 鼻子的構造

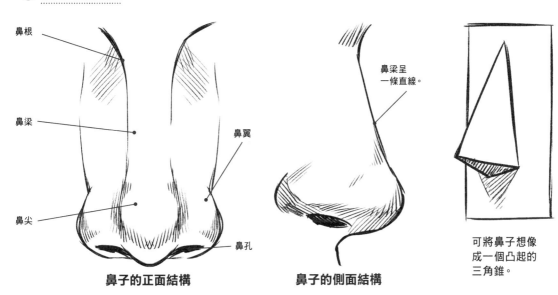

鼻根

鼻梁

鼻尖

鼻翼

鼻孔

鼻子的正面結構

鼻梁呈
一條直線。

鼻子的側面結構

可將鼻子想像
成一個凸起的
三角錐。

▶ 不同角度鼻子的表現

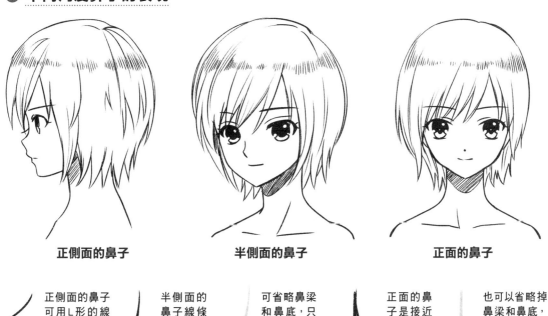

正側面的鼻子

半側面的鼻子

正面的鼻子

正側面的鼻子
可用L形的線
條來表現，並
在鼻底畫出三
角形陰影。

半側面的
鼻子線條
其夾角是
鈍角。

可省略鼻梁
和鼻底，只
畫出鼻尖。

正面的鼻
子是接近
於直線的
夾角線。

也可以省略掉
鼻梁和鼻底，
只畫出鼻尖。

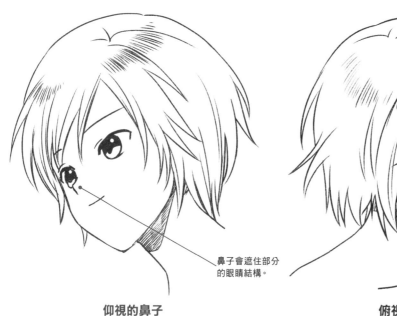

仰視的鼻子

俯視的鼻子

 找準被鼻梁遮擋的眼睛的大小，畫出符合透視的雙眼。

 可將鼻子想成一個三角錐形，遮擋住眼睛。

 將鼻子想像成三角錐形，鼻尖朝斜下方。

 鼻子比較高時，鼻底還會出現鼻子的陰影。

鼻子會遮住部分的眼睛結構。

鼻子兩條線的夾角呈銳角。

▶ 男女的鼻子表現

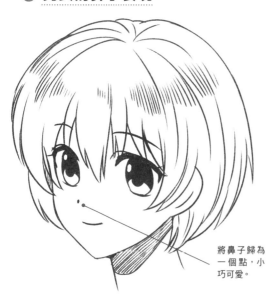

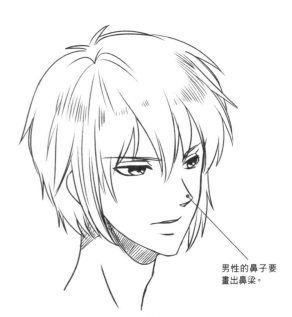

女性的鼻子表現

男性的鼻子表現

將鼻子歸為一個點，小巧可愛。

男性的鼻子要畫出鼻梁。

鼻子的凸起較緩和，表現鼻子的那一點代表鼻尖的位置。

男性的鼻梁通常較挺拔，鼻部的輪廓有明顯的凸起。

1.2.3 嘴巴的簡化

　　嘴巴是臉部可運動範圍最大的器官,可產生表情變化。嘴巴上至鼻子底部下至下巴上部,是臉部第二高的部分,僅次於鼻子。

▶ 嘴巴的構造

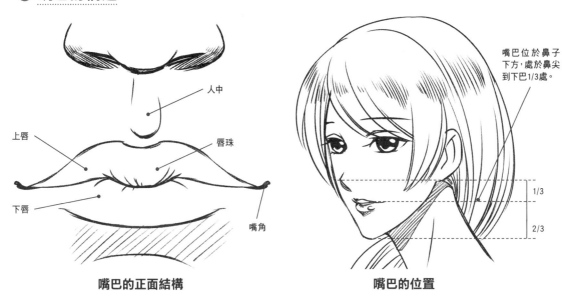

人中

上唇

唇珠

下唇

嘴角

嘴巴的正面結構

嘴巴位於鼻子下方,處於鼻尖到下巴1/3處。

1/3

2/3

嘴巴的位置

▶ 嘴巴的簡化

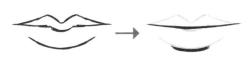

漫畫會將上唇和下唇省略,只畫出唇縫來表現嘴巴。

正側面的嘴巴呈M形凸起。

表示嘴唇縫隙的線條長度,也有透視性壓縮。

可將嘴巴想像成兩個組合在一起的橡皮條。

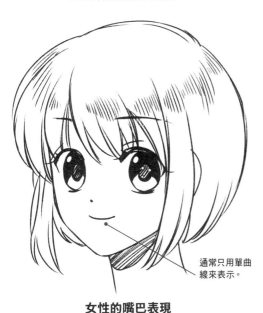

通常只用單曲線來表示。

女性的嘴巴表現

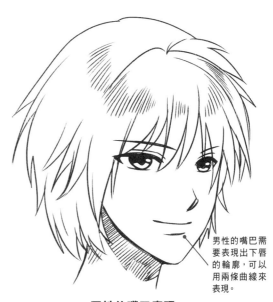

男性的嘴巴需要表現出下唇的輪廓,可以用兩條曲線來表現。

男性的嘴巴表現

▶ 嘴巴張開的畫法

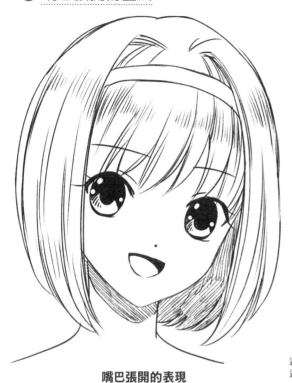

嘴巴張開的表現

口腔壁
上牙齒
舌頭
下牙齒

口腔內部的結構

嘴巴輪廓只能展現一部分的口腔內部。

簡化牙齒和舌頭變成漫畫式的口腔。

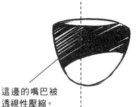

當嘴巴處於半側面時,口腔內部的結構也會發生透視變形。

這邊的嘴巴被透視性壓縮。

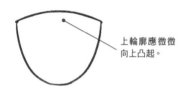

上輪廓應微微向上凸起。

水平或者向下凸起的上輪廓線都是錯的。

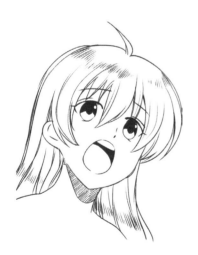

吶喊的嘴巴

嘴巴輪廓呈O形,舌頭和上牙齒的距離較近。

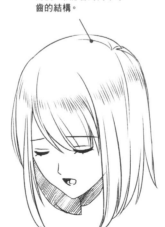

嘆氣時頭部處於俯視角度,常能看到內下牙齒的結構。

嘆氣的嘴巴

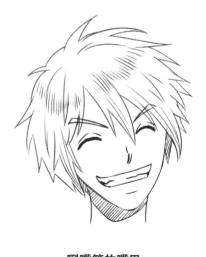

咧嘴笑的嘴巴

上下牙齒接觸,可用波浪線來表現牙齒的縫隙。

1.2.4 耳朵的刻畫

耳朵是五官裡唯一沒有處於臉部正面的器官。雖然大結構相同，但大小、分布卻因人而異。

▶ 耳朵的構造和位置

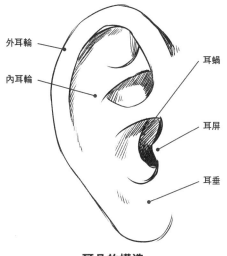

外耳輪
內耳輪
耳蝸
耳屏
耳垂

耳朵的構造

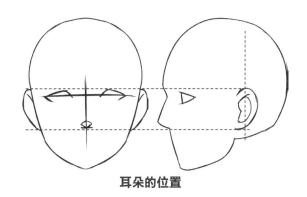

耳朵的位置

耳朵最高處與眼睛在同一水平面上；最低處與鼻底在同一水平面上。

在正側面時，耳朵並不位於正中處，而是中部偏後的位置。

▶ 不同角度的耳朵表現

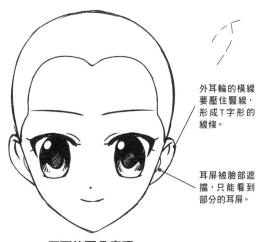

外耳輪的橫線要壓住豎線，形成T字形的線條。

耳屏被臉部遮擋，只能看到部分的耳屏。

正面的耳朵表現

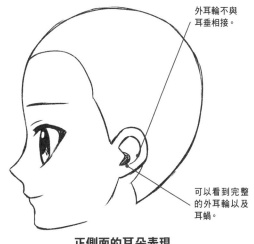

外耳輪不與耳垂相接。

可以看到完整的外耳輪以及耳蝸。

正側面的耳朵表現

臉部位於正面時，耳朵則處於半側面。

可將耳朵想像成一個圓形，在半側面時，會有一定的透視壓縮。

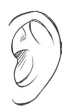

臉部位於正側面時，耳朵處於正面角度。

可將耳朵想像成一個上寬下窄的半圓形。

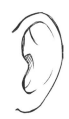

當臉部處於半側面時，耳朵並不是正面的，而是有一定的角度。

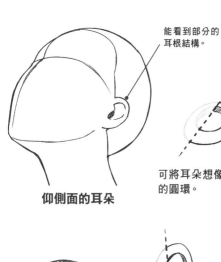

能看到部分的
耳根結構。

可將耳朵想像成仰側
的圓環。

這時耳輪下部的
線條會壓住耳輪
上部的線條。

仰側面的耳朵

正仰面的耳朵

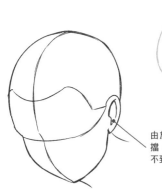

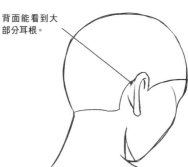

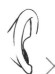

背面能看到大
部分耳根。

繪製背面耳朵
時,可將耳朵
想像成一個小
喇叭。

由於耳屏的遮
擋,有可能看
不到耳蝸。

俯側面的耳朵

背面的耳朵

只要表現出耳輪和耳
根就可以了,不用畫
出耳屏和耳蝸。

▶ 耳朵的漫畫表現

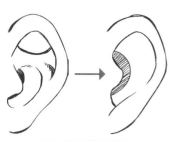

漫畫的耳朵只表現
出外耳輪和耳屏的
線條,並塗黑耳蝸就
可以了,不用畫出耳
骨結構。

耳朵的漫畫式簡化

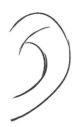

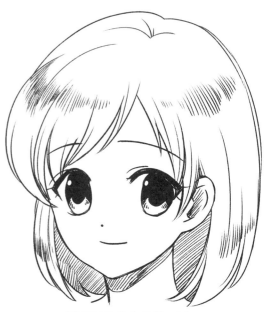

有些甚至不畫出
耳屏和耳蝸。

可用耳朵的高度
來控制眼睛和鼻
子的位置。

漫畫耳朵的表現效果圖

可以自行歸納耳朵的表現方式,盡量
用簡練的線條來表現耳朵的結構。

髮型設計

頭髮是頭部不可缺少的部分，不同的髮型能帶來不同的視覺效果。一個好看的髮型不但能提升人物的美型度，還能成為識別角色的重要標誌。

1.3.1 繪製髮型的基本方法

頭髮千絲萬縷看似很難畫，但只要將頭髮想像成帽子，找準「戴帽子」的位置，就能畫出好看的頭髮了。

▶ 髮型的立體結構

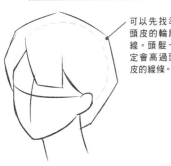

可以先找準頭皮的輪廓線。頭髮一定會高過頭皮的線條。

將頭髮想像成帽子，便於控制頭髮的厚度和位置，這是一種非常簡單的想像法。

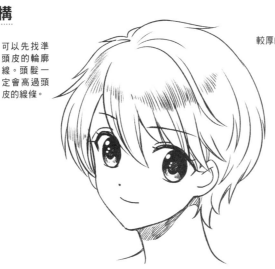

適中的髮量

較厚的髮量

較少的髮量

頭髮的表現

髮量決定了頭髮的蓬鬆程度，髮量越多頭髮就顯得越蓬鬆。

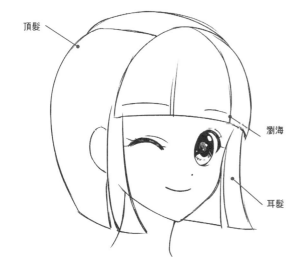

頂髮

瀏海

耳髮

頭髮的各個部分

將頭髮結構化，就能完整地表現出頭髮。

只有完整繪製每個結構，才能畫出符合審美要求的頭髮。

頭髮的輪廓線是套在頭皮的輪廓線外的。

缺少了頂部的頭髮，讓整個頭部都扁了。

▶ 髮際線和髮旋

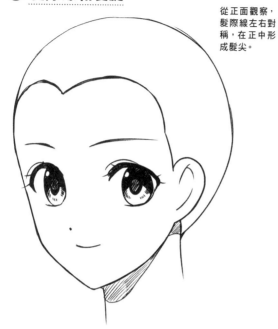

髮際線的表現

髮際線是頭皮和頭部其他皮膚形成的交界線，頭髮都是長在髮際線以內的。

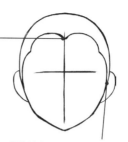

從正面觀察，髮際線左右對稱，在正中形成髮尖。

髮際線在兩耳處結束。

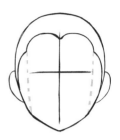

髮際線在額頭兩側有轉折，轉折處正對著臉頰的轉折部分。

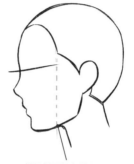

從正側面觀察髮際線的轉折，正對脖子與下巴連接處。

注意耳根處髮際線的畫法，耳朵會遮住部分的髮際線。

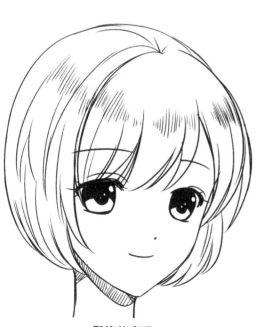

髮旋的表現

髮旋是頭髮自然下垂後，在頭皮處形成能看到髮根的部分；可用於確定頭髮的生長方向。

髮旋是頭髮的生長起點，可用十字線來標注其位置。

有些女性的頭髮較長，髮旋常會形成規律的線條。

短而蓬鬆的髮型在頭頂形成髮旋點，找準這個點能讓我們分清頭髮的走向。

髮旋

繪製背側面時，找準髮旋是非常重要的。

▶ 繪製頭髮的方法

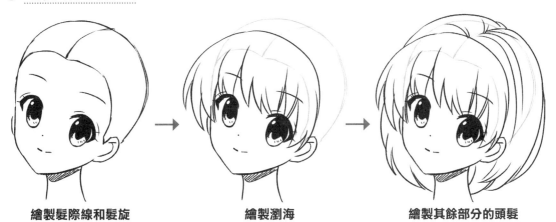

繪製髮際線和髮旋

在畫出頭髮前,要先畫出
角色的髮際線,再確定髮
旋的位置和形狀。

繪製瀏海

在髮際線的基礎上,繪出
瀏海的結構。

繪製其餘部分的頭髮

根據髮旋,按髮絲走向
繪出頭頂的頭髮。

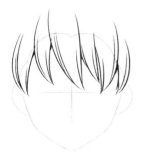

瀏海的細節處理

設計完整個髮型後,要回過頭
來檢查一些細節,如瀏海是否
都掩蓋住了髮際線。

如果將瀏海畫得過高,會讓
角色看起來像是戴著假髮。
要檢查瀏海間的縫隙是否超
過髮際線。

不要沿著髮際線畫瀏海,
這會顯得非常刻意、死板;
瀏海的線條應該要超過髮
際線。

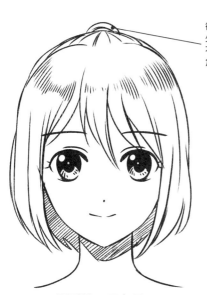

髮型的正面表現

從正面只能看到
少許的馬尾,並
不能完整地表現
角色的髮型。

仔細表現小馬尾
的結構,這樣整
個髮型就會非常
完整。

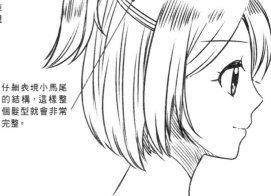

髮型的正側面表現

設計角色髮型時,要多角度繪製,
以保證細節的完整性。

▶ 髮質的表現

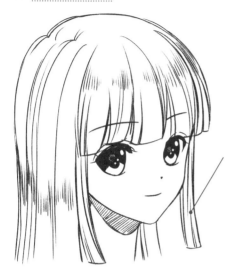

不是完全用直線來表現，也可用服貼頭部輪廓的曲線來表現。

捲髮呈波浪形，可用S形的線條來表現捲髮的結構。

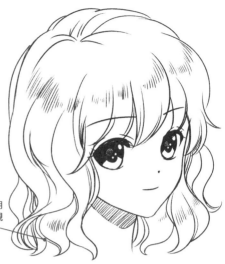

直髮的表現

捲髮的表現

自然下垂的部分可用較直的線條來表現。

直髮的髮梢

自然下垂的部分可用波浪線來表現。

捲髮的髮梢

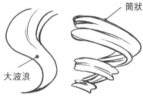

筒狀

大波浪

捲髮有很多種捲曲方式。

不同的捲髮表現

▶ 髮色的表現

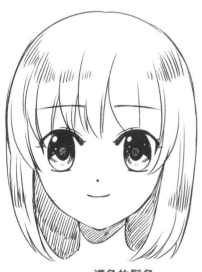

淺色的髮色

可用留白來表現。用適合頭髮光澤的短線來表現頭髮的質感。

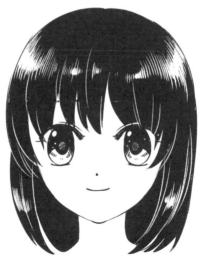

深色的髮色

可用較深的顏色整個塗黑，再用白色線條表現出光澤感。

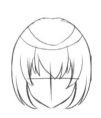

頭髮的光澤線像一個環狀結構，位於頭髮的中部位置。

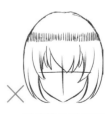

光澤線呈環形圍繞頭部一圈，但直線卻無法表現出頭部的輪廓。

1.3.2 為角色設計合適的髮型

在漫畫中，髮型是表現角色特徵的元素之一，非常重要。一個成功的髮型一定是精心設計過的。

▶ 體現人物性格的髮型

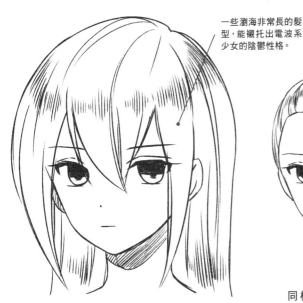

一些瀏海非常長的髮型，能襯托出電波系少女的陰鬱性格。

髮型對人物性格的影響

髮型對於角色性格的影響非常大，有些特殊髮型能襯托出角色的性格。

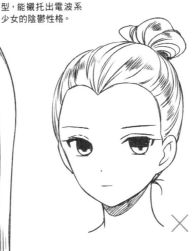

同樣的臉部，換成將頭髮梳到後面的團子髮型，性格就顯得不太陰鬱了。

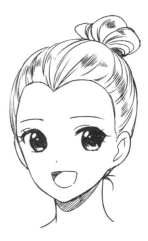

沒有瀏海的髮型適合一些活潑的角色，能襯托出角色張揚的個性。

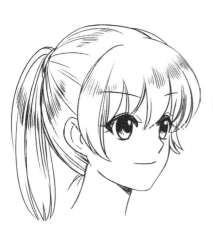

大小姐

馬尾能讓整個頭部顯得非常幹練，也會讓角色顯得很精神，這樣的髮型適合非常自信的大小姐角色。

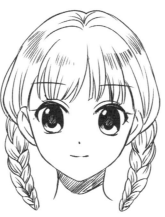

青春少女

兩條位於耳側的辮子，給人非常文藝的感覺，適合表現少女清純的感覺。

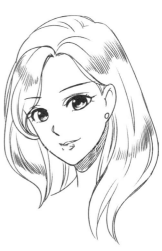

成熟女性

大波浪的捲髮給人睿智優雅的感覺，非常適合表現內斂、成熟型女性的獨特魅力。

▶ 瀏海對髮型的影響

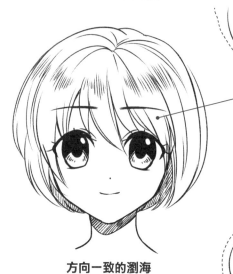

瀏海向一側傾斜,這種瀏海的髮量通常較多,能遮住大部分的額頭,並拉近眼睛和下巴的視覺距離。

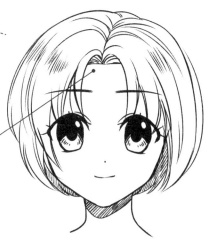

對稱瀏海在額頭中央形成心形開口,瀏海的線條向兩側凸起。

方向一致的瀏海

方向對稱的瀏海

單側露出額頭的瀏海,彰顯睿智。

單側下垂的長瀏海造型,表現出陰鬱。

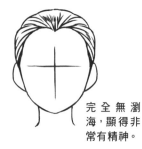

完全無瀏海,顯得非常有精神。

▶ 髮梢對髮型的影響

自然的碎髮

讓頭髮自然生長,一簇頭髮的線條會匯聚在一起,形成修長柔和的髮梢。

碎髮的末端交匯在一起,形成月牙形的髮梢。

整齊的剪髮末梢,可用橫線將髮梢畫為方形。

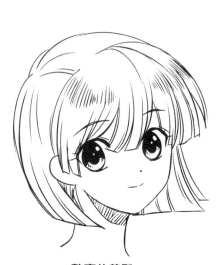

整齊的剪髮

用剪刀刻意剪去髮梢,顯得十分整齊。與自然的碎髮相比,雖然只有髮梢部分的少量改動,但卻給人不一樣的感覺。

1.3.3 女性髮型的繪製

女性的髮型變化較多，髮質較為柔軟，且容易造型。設計時可從長度、捲曲度和束髮方式來營造變化多樣的女性髮型。

▶ 短髮

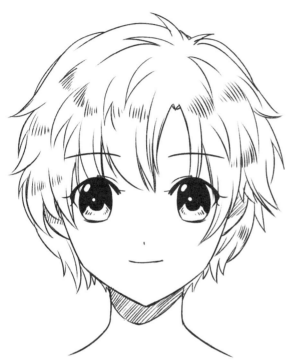

短髮的表現

女性的短髮不會太短，髮梢顯得柔軟，看上去非常幹練。

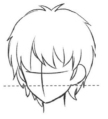

短髮的長度相對男性的長一些，常在耳根下方露出一些頭髮。

頭髮比較柔軟，可用不同方向的頭髮走向來表現這種柔軟感。

在外輪廓內添加一些碎髮可以增添層次感，進而體現出較短頭髮的感覺。

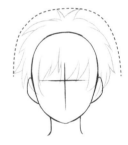

女性短髮通常較為蓬鬆，髮量應該控制在厚髮量線上。

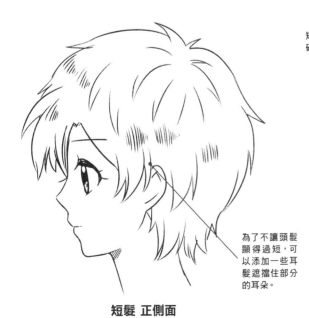

為了不讓頭髮顯得過短，可以添加一些耳髮遮擋住部分的耳朵。

短髮 正側面

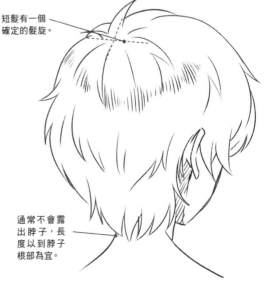

短髮有一個確定的髮旋。

通常不會露出脖子，長度以到脖子根部為宜。

短髮 背面

▶ 中長髮

中長髮的表現

女性最常見的髮型，繪製時要注意
頭髮與肩膀的接觸部分。

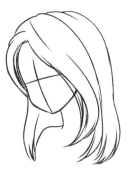 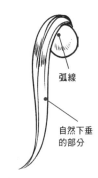

弧線

自然下垂
的部分

有些中長髮的瀏海
較短，有些則較長，
會與後面的頭髮形
成長髮。

在繪製中長髮時，可
以把頭髮想像成長在
一個球上，頭髮頂部
會形成弧線。

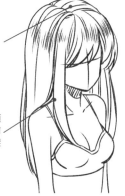

頭髮與頭頂貼
得較緊，不容
易形成髮旋，
容易形成條狀
的髮路。

鬢角部分的頭
髮位於身體的前
面，其餘的頭髮
則披在身後。

頭髮的線條呈S形，
只要每簇頭髮的走
向一致，看起來就
不會像是捲髮。

頭髮在肩部被
肩膀撐起，從
後面看外輪廓
呈葫蘆形。

繪製正側面時
要注意頭髮與
肩膀的衛接。
肩膀和背部會
讓頭髮形成一
定的弧度。

中長髮　正側面

女性中長髮　背面

▶ 捲髮

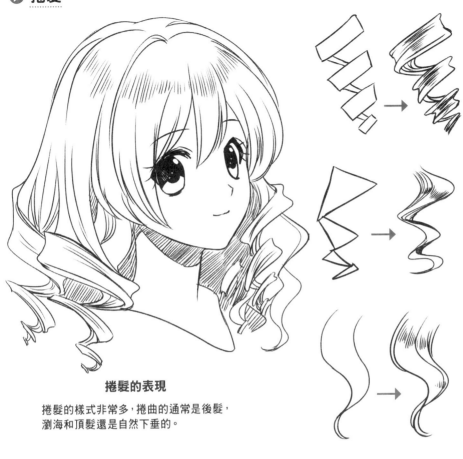

捲髮的表現

捲髮的樣式非常多，捲曲的通常是後髮，
瀏海和頂髮還是自然下垂的。

筒狀捲髮的
髮簇像滾筒
一樣，繪製時
可以用長方
形來表現。

螺旋形捲髮
比筒狀捲髮
更為鬆弛，可
以用三角形
來表現。

波浪形捲髮
較為平面，可
以直接用兩
條波浪線來
表現。

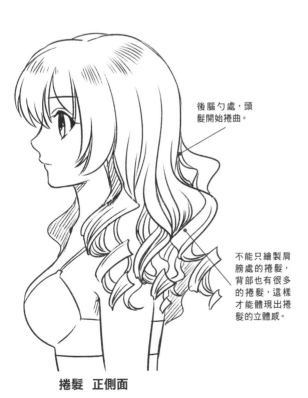

後腦勺處，頭
髮開始捲曲。

不能只繪製肩
膀處的捲髮，
背部也有很多
的捲髮，這樣
才能體現出捲
髮的立體感。

捲髮 正側面

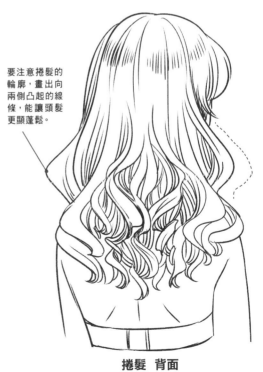

要注意捲髮的
輪廓，畫出向
兩側凸起的線
條，能讓頭髮
更顯蓬鬆。

捲髮 背面

▶ 束髮

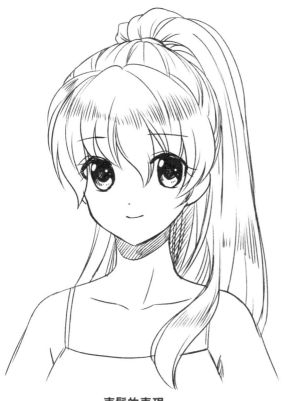

束髮的表現

指用橡皮筋將頭髮束起來的髮型，
這種髮型讓髮絲走向產生了一定的改變。

頭髮被束起來的部分最細。

頭部以被束起的點為中心，髮絲走向呈放射狀。

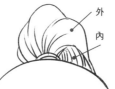

外
內

束髮的根部呈拱形，要注意區分頭髮的內外。

從正面觀察束起的頭髮，呈菱形。

這裡最粗　細

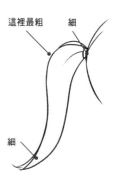

細

束起的頭髮呈從細到粗再到細的曲線變化。

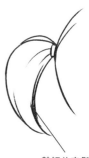

較短的束髮，髮梢走向是向內的。

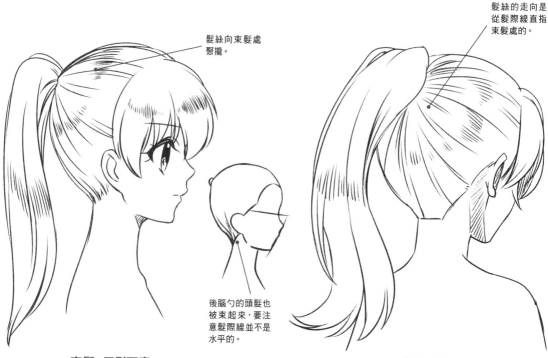

髮絲向束髮處聚攏。

後腦勺的頭髮也被束起來，要注意髮際線並不是水平的。

束髮　正側面表

髮絲的走向是從髮際線直指束髮處的。

束髮　背面

▶ 辮子

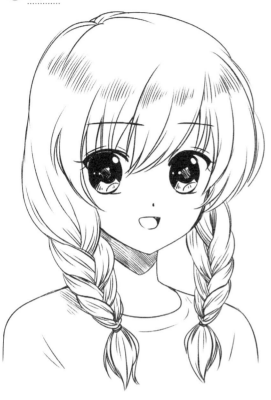

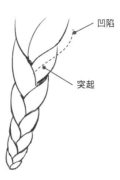

凹陷

突起

辮子上粗下細，每一節的頭髮都像麥穗一樣排列。

繪製時可將辮子想像成交錯排列的長條。

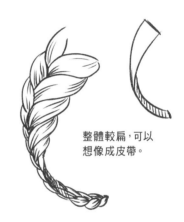

整體較扁，可以想像成皮帶。

辮子的表現

一種花式髮型，髮簇以一定的編排方式規律地編在一起。

有粗細和交錯變化的，不要畫成過於規律的輪廓。

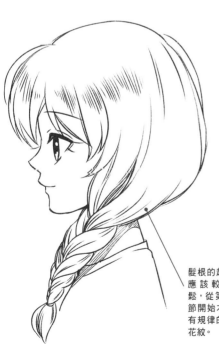

辮子中線有一定的偏移，形成透視。

髮根的起始處應該較粗較鬆，從第一個節開始才形成有規律的辮子花紋。

辮子 正側面

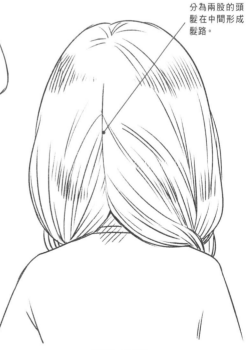

分為兩股的頭髮在中間形成髮路。

辮子 背面

1.3.4 男性髮型的繪製

男性髮型變化相對較少,除了短髮外,可以從造型方法上著手,設計出不同的男式髮型。

▶ **刺蝟頭**

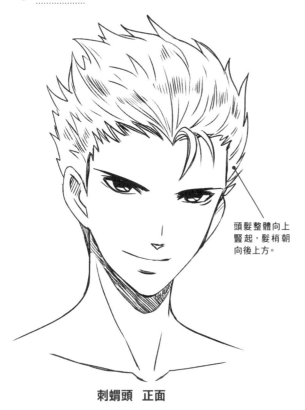

頭髮整體向上豎起,髮梢朝向後上方。

刺蝟頭 正面

可將刺蝟頭想像成帽頂較大的帽子,每一縷頭髮都向上翹起。

層次較多,可用添加層次的方式來表現立體感。

繪製刺蝟頭時,髮際線與髮梢的輪廓線都用鋸齒線來表示。

每一縷頭髮的粗細都不同,顯得非常自然。

不要用規整、沒有粗細變化的鋸齒線來表現刺蝟頭。

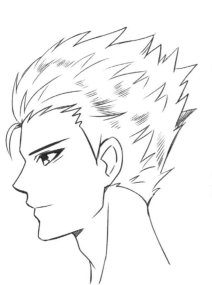

刺蝟頭 正側面

鋸齒線主要集中在髮梢。

每一縷髮梢,都朝向頭頂後上方。

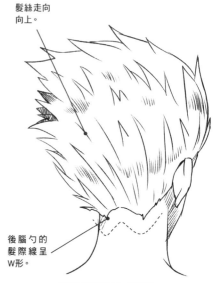

髮絲走向向上。

後腦勺的髮際線呈W形。

男性刺蝟頭 背面

34

▶ 中長髮

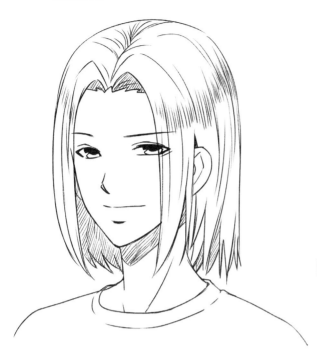

中長髮的表現

一些中性風格的男性也留中長髮。男性髮質
較硬，中長髮的線條可以硬朗一些。

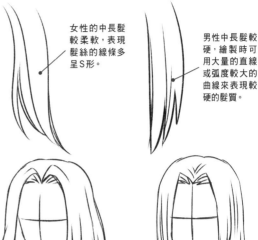

女性的中長髮
較柔軟，表現
髮絲的線條多
呈S形。

男性中長髮較
硬，繪製時可
用大量的直線
或弧度較大的
曲線來表現較
硬的髮質。

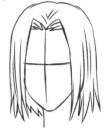

不要畫出向兩側凸
起的髮梢，這會讓
頭髮顯得柔軟。

用大量的直線表現
髮絲走向，髮梢則
用鋸齒線來表現。

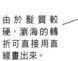

由於髮質較
硬，瀏海的轉
折可直接用直
線畫出來。

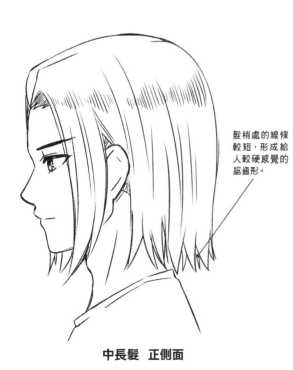

髮梢處的線條
較短，形成給
人較硬感覺的
鋸齒形。

中長髮　正側面

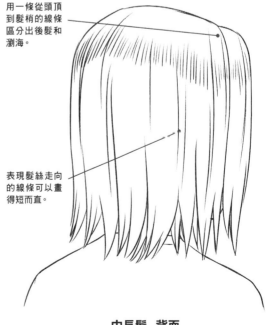

用一條從頭頂
到髮梢的線條
區分出後髮和
瀏海。

表現髮絲走向
的線條可以畫
得短而直。

中長髮　背面

1.4 頭部的繪製流程

在學習了如何繪製頭部後,下面我們將結合一個少女頭部的實例,一起來學習一下繪製頭部的流程。

1 在畫面正中央畫個圓形,用來表現頭顱的結構。

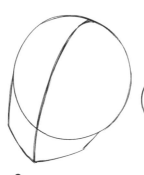

2 為圓形的頭顱添加下巴,並沿著下巴畫出頭部十字線的豎線。

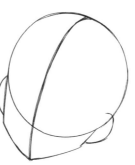

3 這裡先畫出耳朵,以便確定眼睛和鼻子的位置。

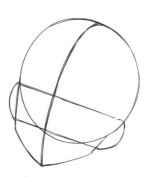

4 用直線連接耳朵的上端和下端,確定眼睛和鼻子的位置。

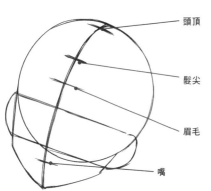

頭頂
髮尖
眉毛
嘴

5 用短線分別標出頭頂、髮尖、眉毛和嘴的位置。

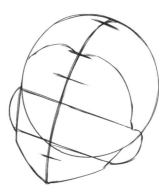

6 根據髮尖的位置,畫出髮際線的輪廓。

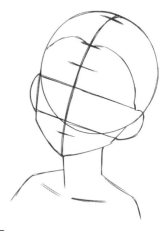

7 畫出脖頸和肩膀,讓整個頭部更加完整。

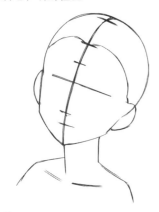

8 擦去最初畫的圓形輔助線,這樣十字線就畫完了。

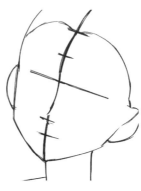

9 適當修正鼻梁和下巴處的十字線豎線,讓輔助線更加準確。

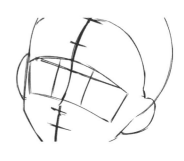

10 用弧線和豎線框出眼睛的大致位置,這時要注意眼睛近大遠小的透視關係。

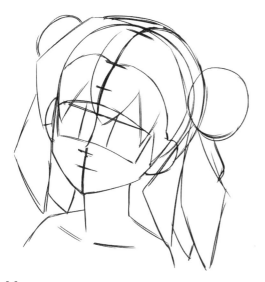

11 用較粗略的線條，設計出髮型。

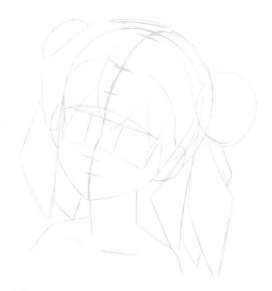

12 將草圖顏色減淡，在底稿上墊上一張正稿稿紙。

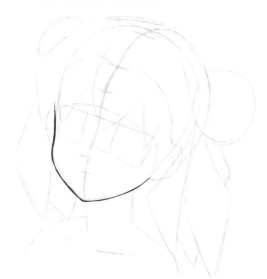

13 在稿紙上，用明確的線條畫出臉部的輪廓。

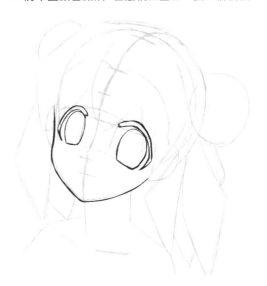

14 根據草圖確定眼睛位置，畫出眼眶和眼珠的大致輪廓線。

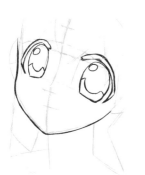

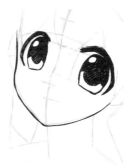

15 用線條畫出眼珠裡的高光點，和需要塗黑的部分。

16 將上眼眶和眼珠內部塗黑，讓眼睛顯得炯炯有神。

▶ **技巧提示**

繪製完眼睛後可以翻轉畫面，看一看眼睛是否畫歪了。

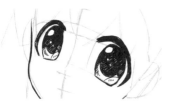

17 仔細畫出眼珠的細節，讓眼珠看上去更加閃爍。

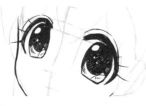

18 為眼睛添加雙眼皮和睫毛。

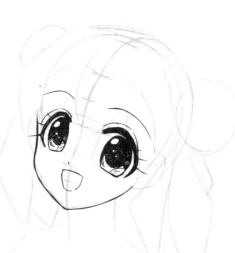

19 根據草圖的位置標記，畫出眉毛、鼻子和嘴巴的結構。

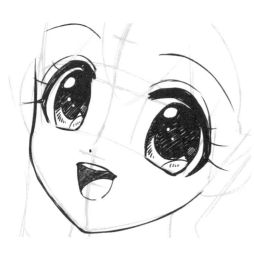

20 畫出口腔內的牙齒和舌頭，並塗黑口腔內壁。

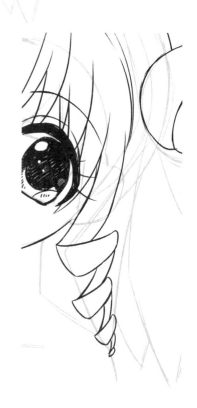

21 根據草圖的線條畫出瀏海和頭頂的頭髮線條。

22 畫出團子頭的輪廓，並分割出團子頭的髮絲走向。

23 仔細畫出卷筒形捲髮的輪廓形狀。

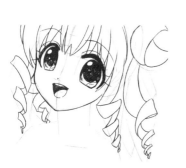

24 將所有處於前方，較為主要的捲髮輪廓畫完整。

25 用波浪線畫出次要的捲髮輪廓，讓頭髮顯得非常有層次。

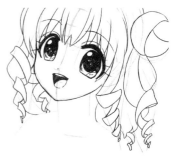

26 畫出脖頸和肩膀的結構。鎖骨的位置要端正。

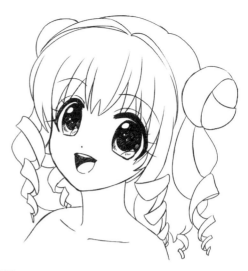

27 清理掉底稿線條，以便於後期處理。

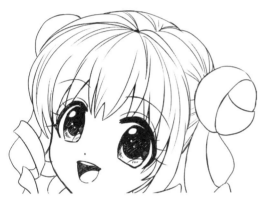

28 用較細的線條畫出髮絲的走向，注意髮絲的走向要從髮根畫起。

29 畫出團子頭的髮絲細節。

30 順著捲髮的輪廓，用曲線畫出捲髮的髮絲走向。

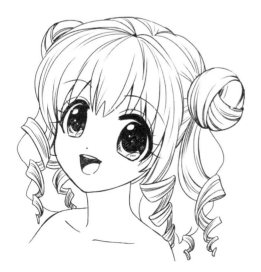

31 將所有主要捲髮的髮絲畫完整。

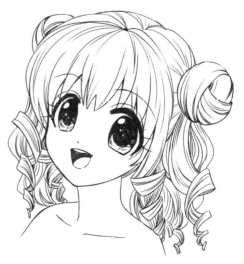

32 畫出次要捲髮的髮絲，讓捲髮顯得更完整。

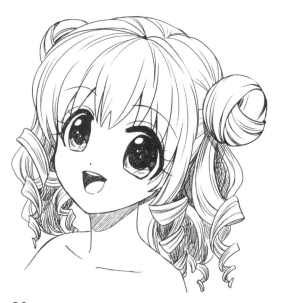

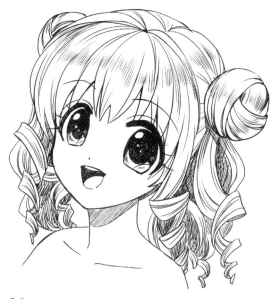

33 用排線為次要捲髮排上陰影線,讓捲髮層次分明更加立體。

34 用短直線畫出頭髮的光澤線,讓頭髮顯得更有細節與層次。

35 用白色細線沿著光澤線畫出兩條曲線,讓頭髮顯得更加閃亮。

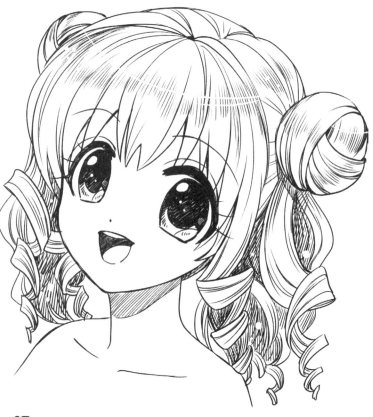

36 裝飾一些白點,讓頭髮更加漂亮。

37 適當整理線條,用白顏料畫出頭髮的高光,整個頭部就繪製完成了!

Chapter 2
身體繪製

一個角色光有漂亮的頭部是遠遠不夠的，身體的繪製也非常重要。準確的比例、嚴謹的結構，能為角色增添許多魅力。下面就一起來學習人體的繪製吧。

Chaper 2
2.1 認識頭身比

頭身比是指頭部的高度與全身整體高度的比例，通過這個比例可以準確地畫出身體和四肢的長度，也可以通過比例的加減，將人體伸長或縮短，繪製出想要的身材。

2.1.1 漫畫中人物的頭身比

漫畫中的頭身比與真實人體的頭身比有一定的區別，漫畫的頭身比通常會將身體和腿部的長度做一定程度的調整，讓身體比例更符合審美標準。

▶ 頭身比的概念

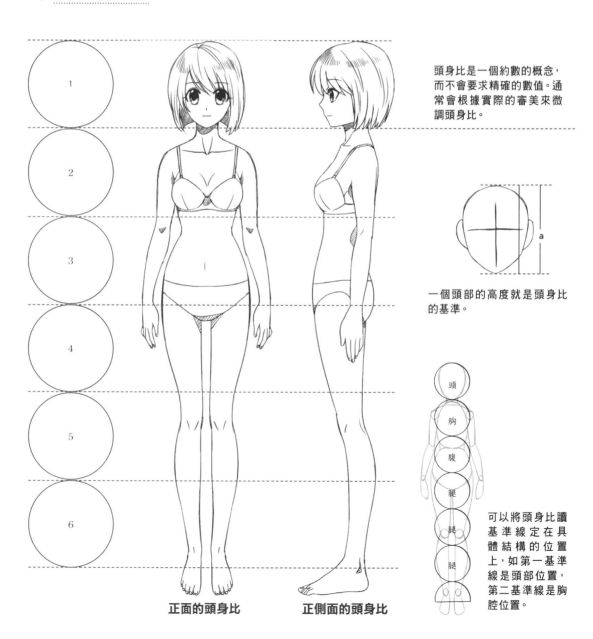

頭身比是一個約數的概念，而不會要求精確的數值。通常會根據實際的審美來微調頭身比。

一個頭部的高度就是頭身比的基準。

可以將頭身比讀基準線定在具體結構的位置上，如第一基準線是頭部位置，第二基準線是胸腔位置。

正面的頭身比　　**正側面的頭身比**

▶ 女性常用頭身比

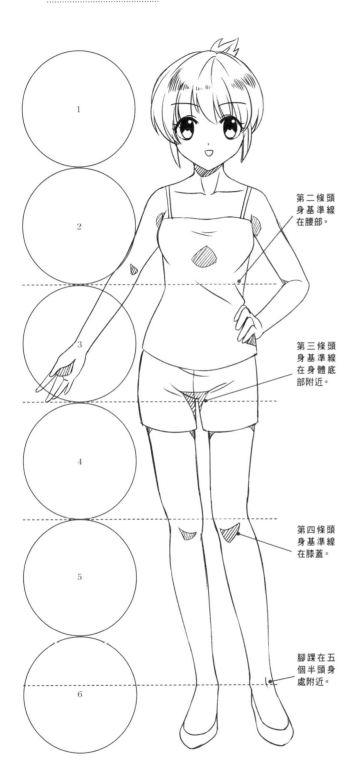

第二條頭身基準線在腰部。

第三條頭身基準線在身體底部附近。

第四條頭身基準線在膝蓋。

腳踝在五個半頭身處附近。

女性的頭身比

女性常用的頭身比是6,在這種頭身比下,女性的身體顯得較小可愛,符合動漫萌系的審美觀。

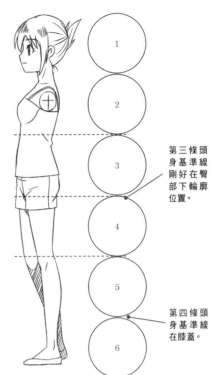

第三條頭身基準線剛好在臀部下輪廓位置。

第四條頭身基準線在膝蓋。

女性側面的頭身比

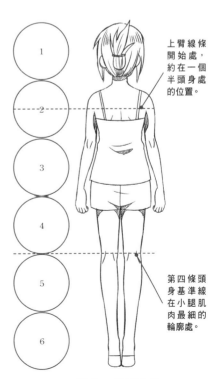

上臂線條開始處,約在一個半頭身處的位置。

第四條頭身基準線在小腿肌肉最細的輪廓處。

女性背面的頭身比

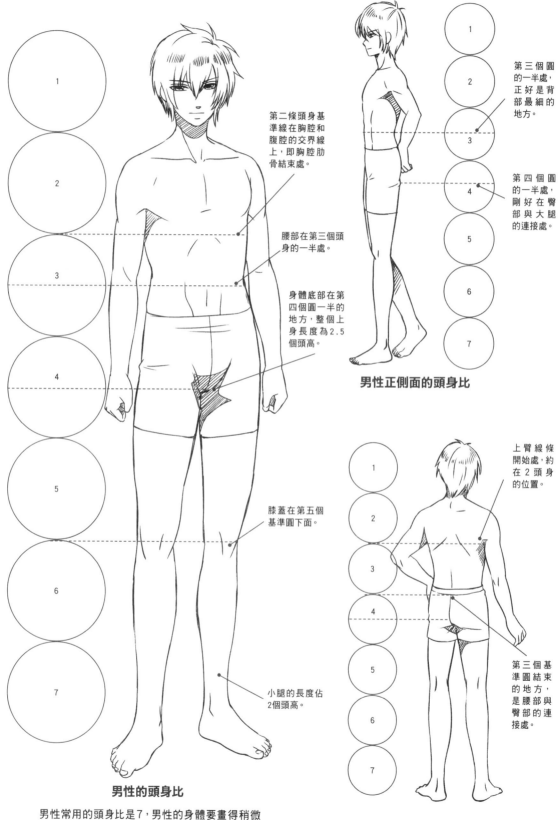

▶ 男性常用頭身比

第二條頭身基準線在胸腔和腹腔的交界線上,即胸腔肋骨結束處。

腰部在第三個頭身的一半處。

身體底部在第四個圓一半的地方,整個上身長度為2.5個頭高。

膝蓋在第五個基準圓下面。

小腿的長度佔2個頭高。

男性的頭身比

男性常用的頭身比是7,男性的身體要畫得稍微長一些,這樣能顯現出男性的陽剛之美。

第三個圓的一半處,正好是背部最細的地方。

第四個圓的一半處,剛好在臀部與大腿的連接處。

男性正側面的頭身比

上臂線條開始處,約在2頭身的位置。

第三個基準圓結束的地方,是腰部與臀部的連接處。

男性背面的頭身比

2.1.2 身體各部分的比例

　　如果只講求全身的縱向頭身比，而沒有注意到身體各部分的比例，很可能會將人體畫得很不自然。下面就一起來學習身體各部分的比例吧。

▶ 達文西比例的借鑑

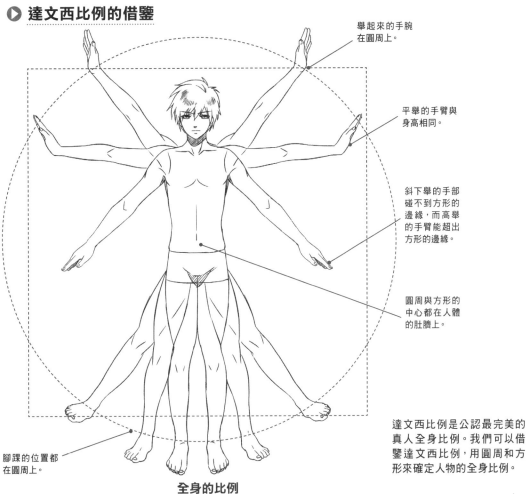

舉起來的手腕在圓周上。

平舉的手臂與身高相同。

斜下舉的手部碰不到方形的邊緣，而高舉的手臂能超出方形的邊緣。

圓周與方形的中心都在人體的肚臍上。

腳踝的位置都在圓周上。

全身的比例

達文西比例是公認最完美的真人全身比例。我們可以借鑑達文西比例，用圓周和方形來確定人物的全身比例。

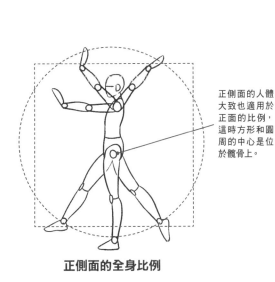

正側面的人體大致也適用於正面的比例，這時方和圓周的中心是位於髖骨上。

正側面的全身比例

沒有按照比例畫的人體。縱向的頭身比可許有符合，但四肢顯然很不自然。

按比例畫出的人體符合正常人體的審美，所以，確定全身的比例與頭身比一樣重要。

▶ 部分比例的細節

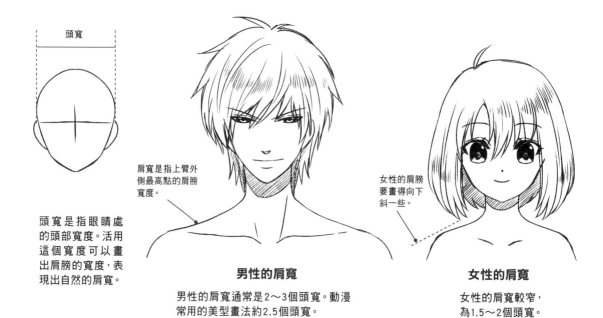

頭寬

頭寬是指眼睛處的頭部寬度。活用這個寬度可以畫出肩膀的寬度,表現出自然的肩寬。

肩寬是指上臂外側最高點的肩膀寬度。

女性的肩膀要畫得向下斜一些。

男性的肩寬

男性的肩寬通常是2～3個頭寬。動漫常用的美型畫法約2.5個頭寬。

女性的肩寬

女性的肩寬較窄,為1.5～2個頭寬。

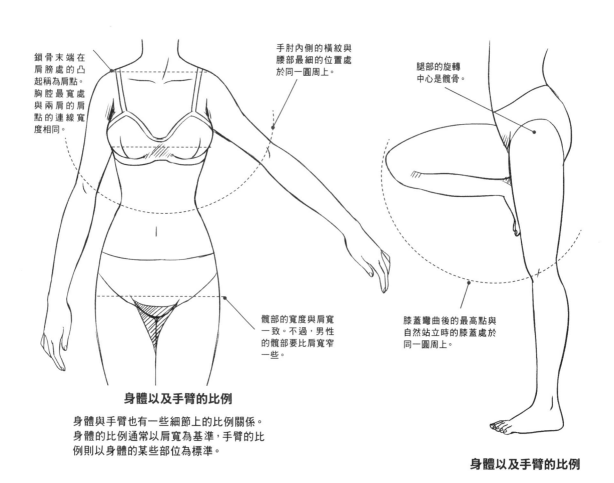

鎖骨末端在肩膀處的凸起稱為肩點。胸腔最寬處與兩肩的肩點的連線寬度相同。

手肘內側的橫紋與腰部最細的位置處於同一圓周上。

腿部的旋轉中心是髖骨。

髖部的寬度與肩寬一致。不過,男性的髖部要比肩寬窄一些。

膝蓋彎曲後的最高點與自然站立時的膝蓋處於同一圓周上。

身體以及手臂的比例

身體與手臂也有一些細節上的比例關係。身體的比例通常以肩寬為基準,手臂的比例則以身體的某些部位為標準。

身體以及手臂的比例

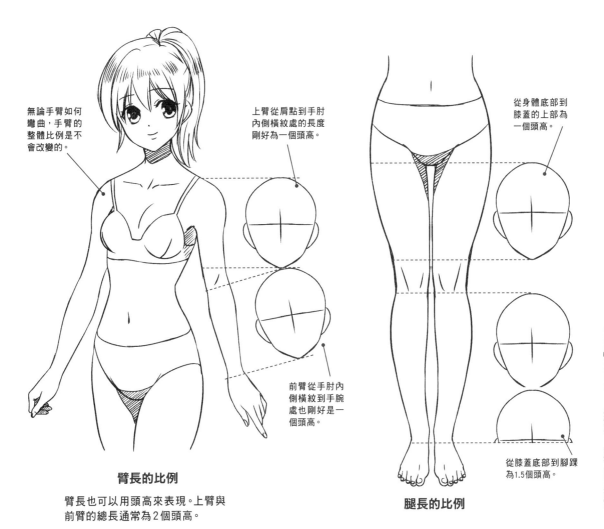

無論手臂如何彎曲，手臂的整體比例是不會改變的。

上臂從肩點到手肘內側橫紋處的長度剛好為一個頭高。

前臂從手肘內側橫紋到手腕處也剛好是一個頭高。

從身體底部到膝蓋的上部為一個頭高。

從膝蓋底部到腳踝為1.5個頭高。

臂長的比例

臂長也可以用頭高來表現。上臂與前臂的總長通常為2個頭高。

腿長的比例

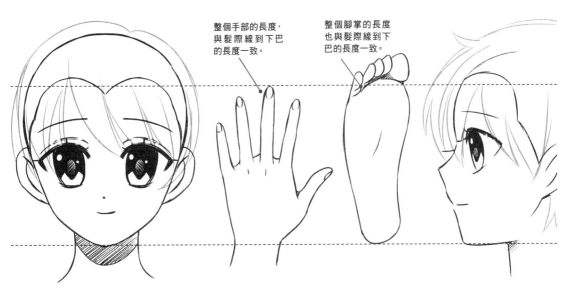

整個手部的長度，與髮際線到下巴的長度一致。

整個腳掌的長度也與髮際線到下巴的長度一致。

手與腳的比例

手與腳的長度也有其比例，其大小與性別無關。

2.1.3 Q版角色的頭身比

Q版角色是將真實人體在比例上做特殊處理,所創造出來的一種可愛形象。根據不同的頭身比,有不同的表現方式。

▶ 1～2頭身的角色

1個頭身的油庫里

油庫里專指一頭身的角色,特色是全身只有一個較扁的頭部,是種幽默搞笑的Q版形象。

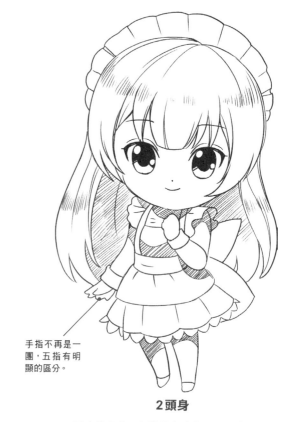

2頭身

2頭身的角色,身體的高度為一個頭高,四肢和身體也更胖一些,整體顯得圓潤可愛。

手指不再是一團,五指有明顯的區分。

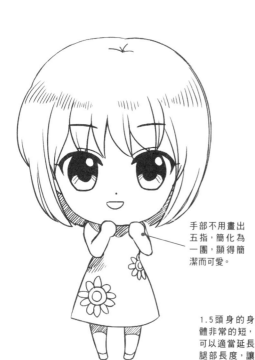

手部不用畫出五指,簡化為一團,顯得簡潔而可愛。

1.5頭身

身體高度在1頭高以下的角色,身體嬌小,像小動物般可愛。

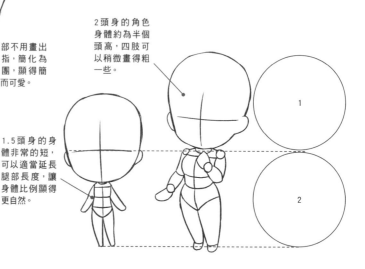

2頭身的角色身體約為半個頭高,四肢可以稍微畫得粗一些。

1.5頭身的身體非常的短,可以適當延長腿部長度,讓身體比例顯得更自然。

▶ 3～4頭身的角色

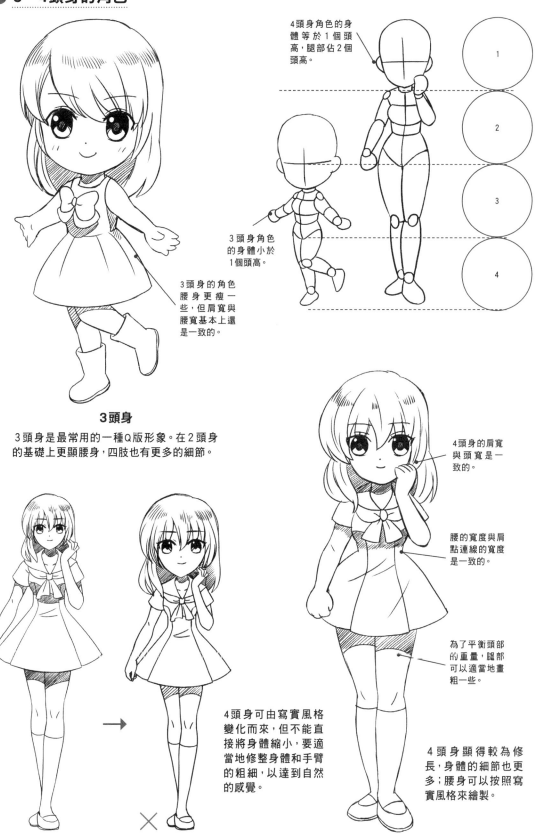

4頭身角色的身體等於1個頭高。腿部佔2個頭高。

3頭身角色的身體小於1個頭高。

3頭身的角色腰身更瘦一些,但肩寬與腰寬基本上還是一致的。

3頭身

3頭身是最常用的一種Q版形象。在2頭身的基礎上更顯腰身,四肢也有更多的細節。

4頭身的肩寬與頭寬是一致的。

腰的寬度與肩點連線的寬度是一致的。

為了平衡頭部的重量,腿部可以適當地畫粗一些。

4頭身可由寫實風格變化而來,但不能直接將身體縮小,要適當地修整身體和手臂的粗細,以達到自然的感覺。

4頭身顯得較為修長,身體的細節也更多;腰身可以按照寫實風格來繪製。

✕ 錯誤的畫法

4頭身

49

Chaper 2
2.2 女性身體的畫法

女性身體非常的柔美，繪製時可用大量的圓潤線條來表現。以漫畫來表現時還可以適度地將身體縮小一些，以表現女性的嬌小。

2.2.1 女性頸肩的表現

女性的頸肩線是由一條曲線構成的。繪製時要注意線條的連接，用線要連貫，要畫得順滑自然些。

▶ 頸部的畫法

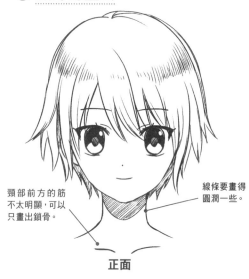

頸部前方的筋不太明顯，可以只畫出鎖骨。

線條要畫得圓潤一些。

正面

女性的頸部較細，線條柔和地過渡到肩膀。

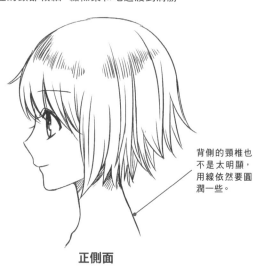

背側的頸椎也不是太明顯，用線依然要圓潤一些。

正側面

女性頸部從正側面觀察不到明顯的喉結凸起，可以用圓潤的線條直接從下巴連接到微微凸起的鎖骨。

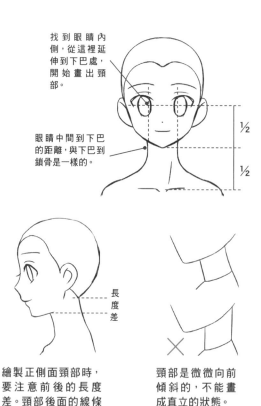

找到眼睛內側，從這裡延伸到下巴處，開始畫出頸部。

眼睛中間到下巴的距離，與下巴到鎖骨是一樣的。

½
½

長度差

繪製正側面頸部時，要注意前後的長度差。頸部後面的線條要比前方長一些。

頸部是微微向前傾斜的，不能畫成直立的狀態。

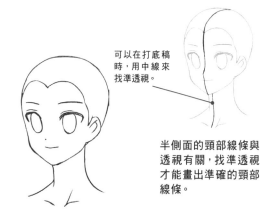

可以在打底稿時，用中線來找準透視。

半側面的頸部線條與透視有關，找準透視才能畫出準確的頸部線條。

▶ 肩膀的畫法

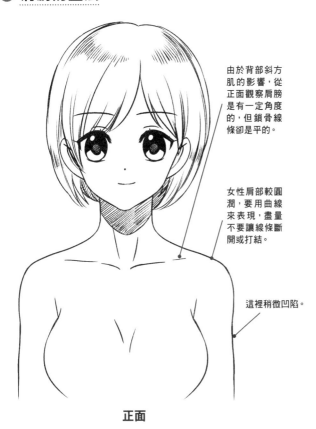

由於背部斜方肌的影響，從正面觀察肩膀是有一定角度的，但鎖骨線條卻是平的。

女性肩部較圓潤，要用曲線來表現，盡量不要讓線條斷開或打結。

這裡稍微凹陷。

正面

女性的肩膀較窄且圓潤，繪製時要柔美的銜接肩膀下方與上臂。

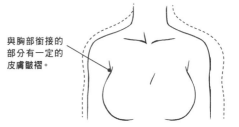

三角肌

注意三角肌的形狀。三角肌和肱二頭肌的銜接處有輕微的凹陷。

肱二頭肌

胸大肌

與胸部銜接的部分有一定的皮膚皺褶。

注意觀察肩部的形狀。肩部的寬度要比手臂處略寬一些。

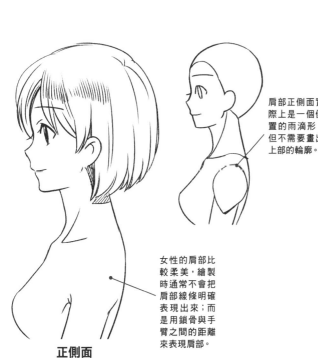

肩部正側面實際上是一個倒置的雨滴形，但不需要畫出上部的輪廓。

女性的肩部比較柔美，繪製時通常不會把肩部線條明確表現出來；而是用鎖骨與手臂之間的距離來表現肩部。

正側面

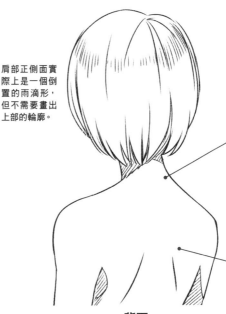

從背部只能觀察到較少的頸部，大多都是斜方肌形成的輪廓線條。

手臂與背連接處比前方低一些，所以從背部觀察肩部顯得較寬。

背面

2.2.2 畫好性感胸部以體現女性魅力

胸部是女性的第二性徵，是區分性別最明顯的特徵。畫出性感的胸部，能讓角色散發出更多的魅力。

▶ 胸部的位置

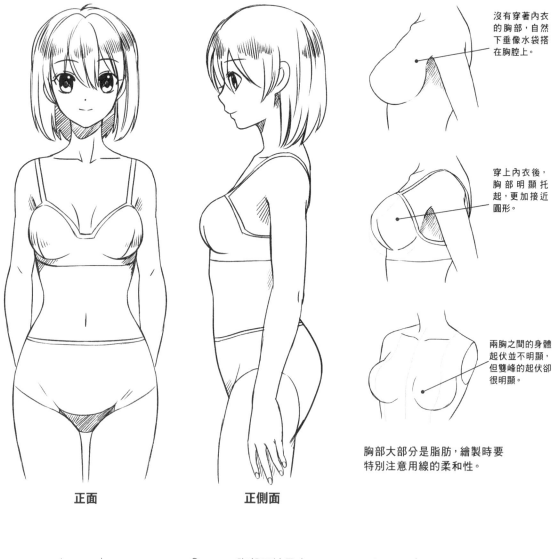

正面

正側面

沒有穿著內衣的胸部，自然下垂像水袋搭在胸腔上。

穿上內衣後，胸部明顯托起，更加接近圓形。

兩胸之間的身體起伏並不明顯，但雙峰的起伏卻很明顯。

胸部大部分是脂肪，繪製時要特別注意用線的柔和性。

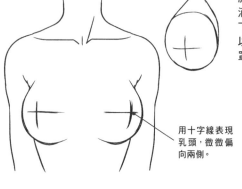

胸部可以用水滴形來表現。下方圓潤處可以反映胸部的罩杯。

用十字線表現乳頭，微微偏向兩側。

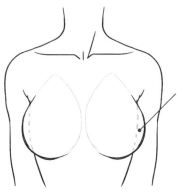

注意腋窩與胸部下方身體的關聯性。腋窩通常能反映胸腔的寬度。

▶ 胸部的大小變化

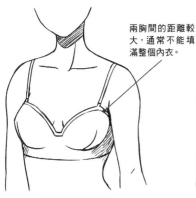

兩胸間的距離較大，通常不能填滿整個內衣。

較小的胸部

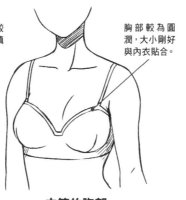

胸部較為圓潤，大小剛好與內衣貼合。

中等的胸部

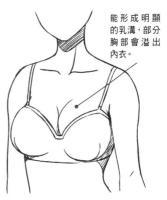

能形成明顯的乳溝，部分胸部會溢出內衣。

較大的胸部

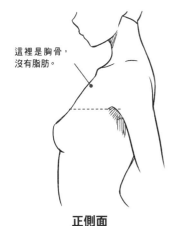

這裡是胸骨，沒有脂肪。

正側面

從腋窩以下才開始有些起伏，無法形成圓潤的形狀。

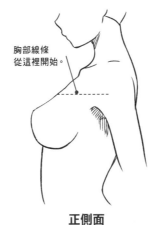

胸部線條從這裡開始。

正側面

罩杯更大，從肩部開始產生胸部的線條。

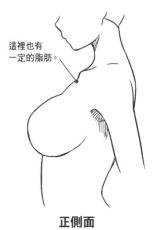

這裡也有一定的脂肪。

正側面

罩杯非常大，胸部的形狀也更為圓潤及飽滿。

▶ 不同角度的胸部畫法

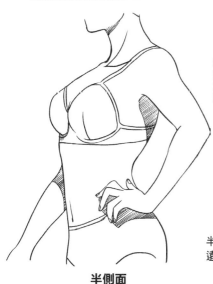

半側面

繪製時可以畫出兩胸間的明顯夾角，以表現出W形的輪廓。

半側面時要注意胸部的透視，遠側的胸部會被透視所壓縮。

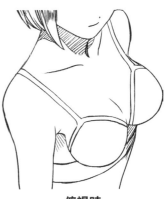

俯視時

俯視時，只能觀察到胸部上半部形成的W形線條。

2.2.3 繪製纖細柔軟的四肢

漫畫中的女性，手臂不應該有太多的肌肉起伏，可以用概括性的線條來表現四肢的纖細和柔軟感。

▶ 手臂的表現

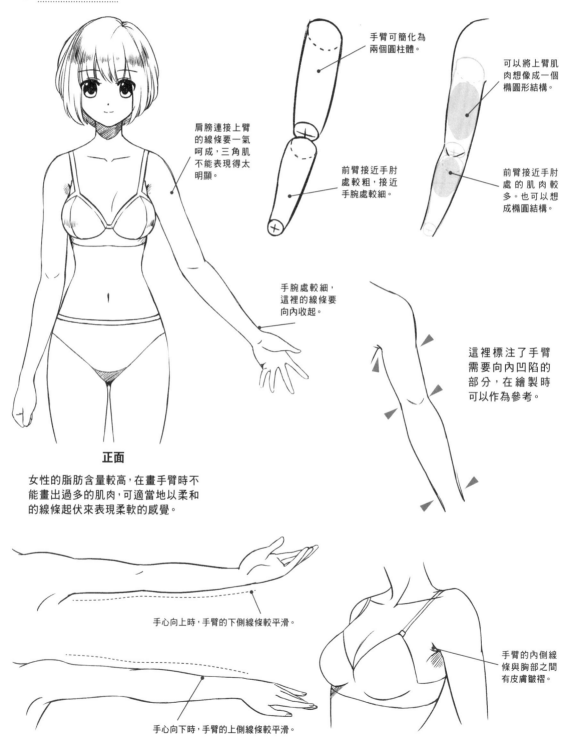

手臂可簡化為兩個圓柱體。

可以將上臂肌肉想像成一個橢圓形結構。

肩膀連接上臂的線條要一氣呵成，三角肌不能表現得太明顯。

前臂接近手肘處較粗，接近手腕處較細。

前臂接近手肘處的肌肉較多。也可以想成橢圓結構。

手腕處較細，這裡的線條要向內收起。

這裡標注了手臂需要向內凹陷的部分，在繪製時可以作為參考。

正面

女性的脂肪含量較高，在畫手臂時不能畫出過多的肌肉，可適當地以柔和的線條起伏來表現柔軟的感覺。

手心向上時，手臂的下側線條較平滑。

手心向下時，手臂的上側線條較平滑。

手臂的內側線條與胸部之間有皮膚皺褶。

▶ 腿部的表現

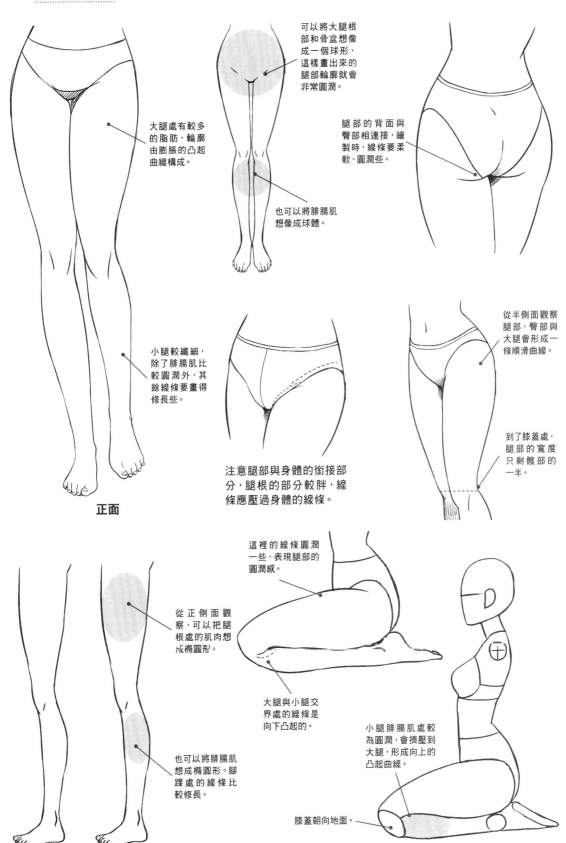

可以將大腿根部和骨盆想像成一個球形，這樣畫出來的腿部輪廓就會非常圓潤。

大腿處有較多的脂肪，輪廓由膨脹的凸起曲線構成。

腿部的背面與臀部相連接，繪製時，線條要柔軟、圓潤些。

也可以將腓腸肌想像成球體。

從半側面觀察腿部，臀部與大腿會形成一條順滑曲線。

小腿較纖細，除了腓腸肌比較圓潤外，其餘線條要畫得修長些。

注意腿部與身體的銜接部分，腿根的部分較胖，線條應壓過身體的線條。

到了膝蓋處，腿部的寬度只剩髖部的一半。

正面

這裡的線條圓潤一些，表現腿部的圓潤感。

從正側面觀察，可以把腿根處的肌肉想成橢圓形。

大腿與小腿交界處的線條是向下凸起的。

也可以將腓腸肌想成橢圓形。腳踝處的線條比較修長。

小腿腓腸肌處較為圓潤，會擠壓到大腿，形成向上的凸起曲線。

膝蓋朝向地面。

2.2.4 女性手腳的表現

女性的手腳較為纖細,在動漫表現時線條顯得非常簡潔,處理關節和橫紋時可以進行適當地省略,以顯示出女性手腳的溫潤感。

▶ 手部的繪製

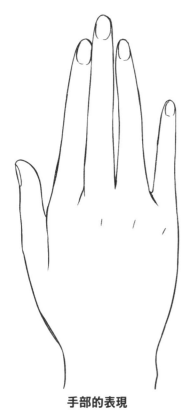

手部的表現

女性的手掌較圓潤,手指又細又長。繪製時要注意手指與手掌的比例。

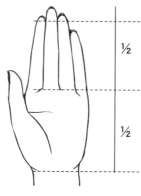

指根橫紋到指尖的距離與到手腕橫紋的距離相等。

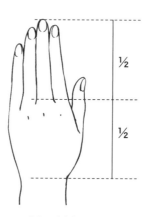

手背的½處在指根縫隙線偏上的位置。

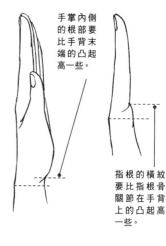

手掌內側的根部要比手背末端的凸起高一些。

指根的橫紋要比指根骨關節在手背上的凸起高一些。

女性的手指要畫得圓潤、簡潔,現實中存在的關節橫紋,可以省略不表現。

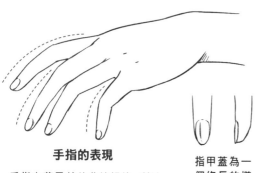

手指的表現

手指有著柔美的曲線韻律,所以盡量不要表現出女性的手指關節,以免破壞這種韻律。

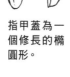

指甲蓋為一個修長的橢圓形。

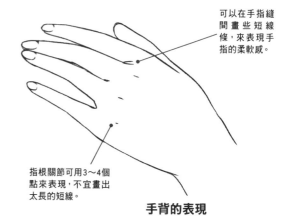

可以在手指縫間畫些短線條,來表現手指的柔軟感。

指根關節可用3～4個點來表現,不宜畫出太長的短線。

手背的表現

◐ 具有女性特徵的手部姿勢

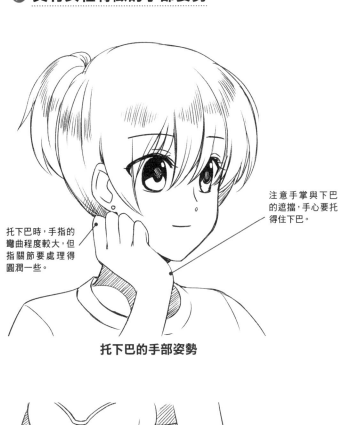

托下巴時，手指的
彎曲程度較大，但
指關節要處理得
圓潤一些。

注意手掌與下巴
的遮擋，手心要托
得住下巴。

托下巴的手部姿勢

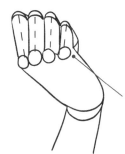

注意手部透視。繪
製時可以在手背
和手腕處畫兩條
輔助線來確認。

手背透視性地
縮短了。

每根手指的朝向
並不是平行的，而
是呈放射狀的。

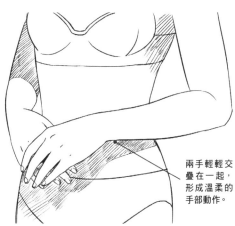

兩手輕輕交
疊在一起，
形成溫柔的
手部動作。

迎賓時的手部姿勢

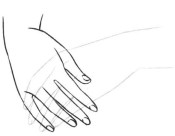

可在草圖階段畫出被遮擋的手，
以確保雙手交疊的準確度。

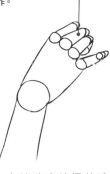

可以用關節
結構畫出準
確的透視。

女性隨意地擺放手
部時，總會自然地翹
起小指。畫出這個細
節，能讓女性手部顯
得更有魅力。

隨意的手部姿勢

▶ 腳部的繪製

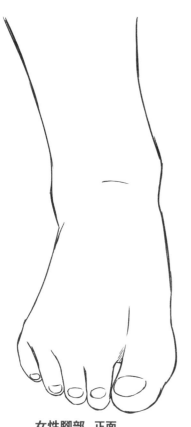

女性腳部 正面

女性腳部較直,前腳掌與
腳心的寬度差異不大。為
了表現出纖細感,可以適
當將腳趾畫得圓潤些。

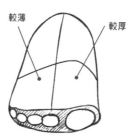

較薄 　 較厚

畫出腳背的結構,靠
近大腳趾處較厚,小
腳趾處最薄。

與地面接觸的只有
腳趾尖、部分前腳
掌和腳跟,腳心是
不接觸地面的。

最寬

靠近大腳趾關節處
是整個腳部最寬的
地方。

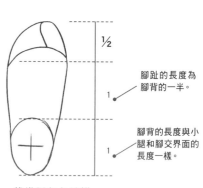

½

1

1

腳趾的長度為
腳背的一半。

腳背的長度與小
腿和腳交界面的
長度一樣。

找準腳部各結構
的比例,腳趾不
宜畫得過長。

腳跟的表現

腳跟是一個水滴狀,
女性的腳部可以省略
一些跟腱的線條。

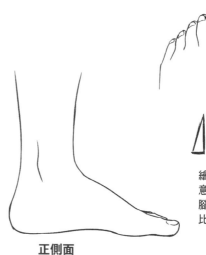

注意大腳趾
與小腳趾的粗
細。腳趾不宜
張開,腳趾間
靠得較緊密。

正側面

繪製腳部正側面時要注
意腳跟的結構。可將前
腳掌與腳跟比作兩個等
比例的直角三角形。

▶ 腳與鞋子的配合

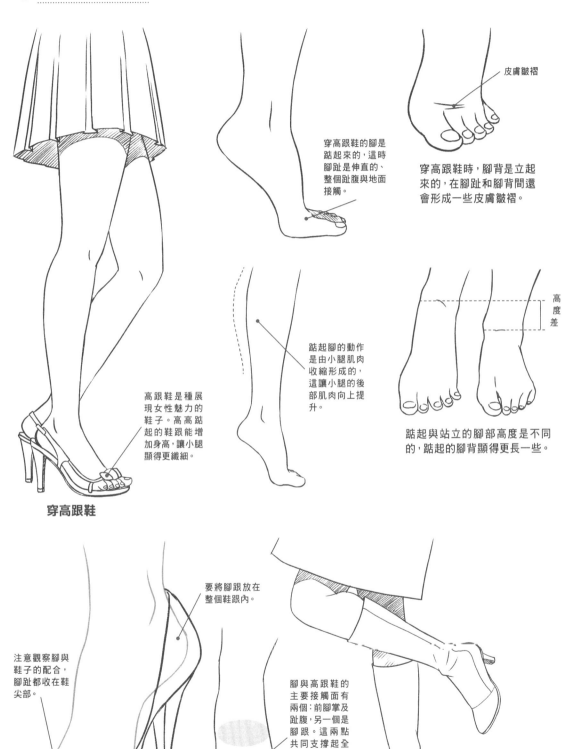

皮膚皺褶

穿高跟鞋的腳是踮起來的，這時腳趾是伸直的、整個趾腹與地面接觸。

穿高跟鞋時，腳背是立起來的，在腳趾和腳背間還會形成一些皮膚皺褶。

高度差

踮起腳的動作是由小腿肌肉收縮形成的，這讓小腿的後部肌肉向上提升。

踮起與站立的腳部高度是不同的，踮起的腳背顯得更長一些。

高跟鞋是種展現女性魅力的鞋子。高高踮起的鞋跟能增加身高，讓小腿顯得更纖細。

穿高跟鞋

要將腳跟放在整個鞋跟內。

注意觀察腳與鞋子的配合，腳趾都收在鞋尖部。

腳與高跟鞋的主要接觸面有兩個：前腳掌及趾腹，另一個是腳跟。這兩點共同支撐起全身的重量。

高跟靴子遮擋腳部的部分較多，但只要找準腳部的線條，也能畫出自然的腳部。

穿高跟靴子

2.3 男性身體的畫法

漫畫中的男性身體是根據真實的人體肌肉結構變化而來的，繪製時可以參考真實的肌肉歸納出肌肉輪廓。

2.3.1 男性的肌肉分布

在繪製人體前應該先對真實的肌肉有所認識，漫畫人體肌肉是建立在真實人體肌肉基礎上的，特別是男性的身體，肌肉較多，更需要參考大量真實的人體肌肉結構。

▶ 真實人體的肌肉分布

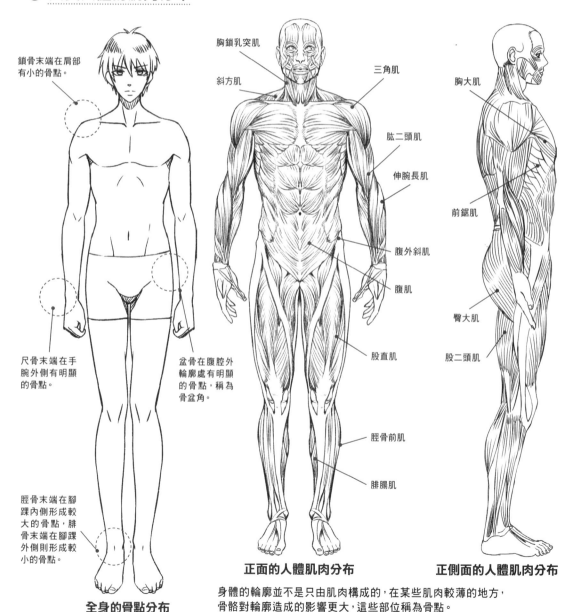

鎖骨末端在肩部有小的骨點。

尺骨末端在手腕外側有明顯的骨點。

脛骨末端在腳踝內側形成較大的骨點，腓骨末端在腳踝外側則形成較小的骨點。

全身的骨點分布

胸鎖乳突肌

斜方肌

三角肌

肱二頭肌

伸腕長肌

腹外斜肌

腹肌

股直肌

盆骨在腹腔外輪廓處有明顯的骨點，稱為骨盆角。

脛骨前肌

腓腸肌

正面的人體肌肉分布

胸大肌

前鋸肌

臀大肌

股二頭肌

正側面的人體肌肉分布

身體的輪廓並不是只由肌肉構成的，在某些肌肉較薄的地方，骨骼對輪廓造成的影響更大，這些部位稱為骨點。

2.3.2 繪製充滿肌肉感的軀幹

男性的軀幹比女性要強壯很多,要表現出這種強壯感最重要的是要畫出適當的肌肉結構,下面就一起來學習男性軀幹的表現方式吧!

▶ 軀幹肌肉的表現

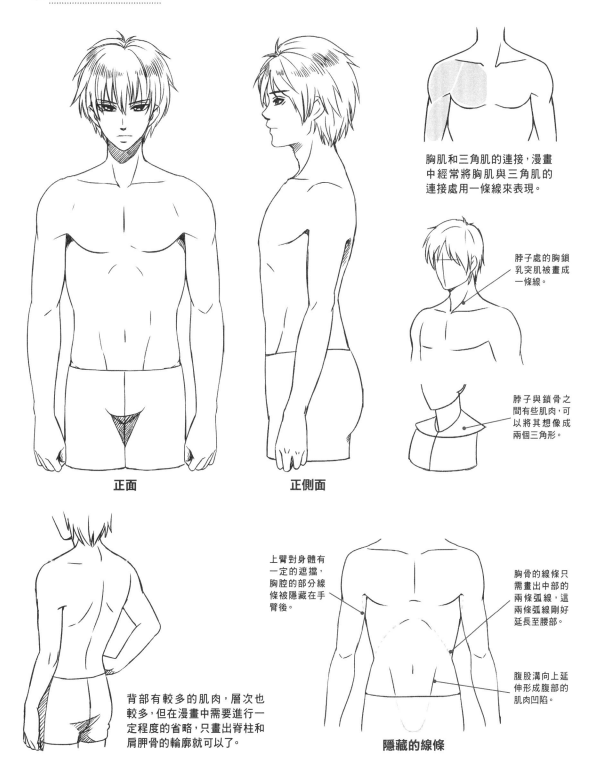

胸肌和三角肌的連接,漫畫中經常將胸肌與三角肌的連接處用一條線來表現。

脖子處的胸鎖乳突肌被畫成一條線。

脖子與鎖骨之間有些肌肉,可以將其想像成兩個三角形。

正面

正側面

上臂對身體有一定的遮擋,胸腔的部分線條被隱藏在手臂後。

胸骨的線條只需畫出中部的兩條弧線,這兩條弧線剛好延長至腰部。

腹股溝向上延伸形成腹部的肌肉凹陷。

背部有較多的肌肉,層次也較多,但在漫畫中需要進行一定程度的省略,只畫出脊柱和肩胛骨的輪廓就可以了。

隱藏的線條

▶ 脖頸和肩膀的表現

胸鎖乳突肌的線條是正對著耳根的。

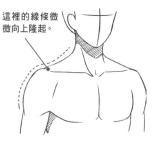

畫出明顯的斜方肌，能讓男性的上半身顯得更加強壯。

從正側面觀察，喉結非常明顯。喉結在整個頸部的中間偏上處。

這裡的線條微微向上隆起。

頸部的表現

男性的頸部比女性粗一些，有非常明顯的第二性徵：喉結。連接的斜方肌也比女性的明顯很多。

男性的三角肌較為發達，在鎖骨末端會微微隆起。

▶ 胸肌的表現

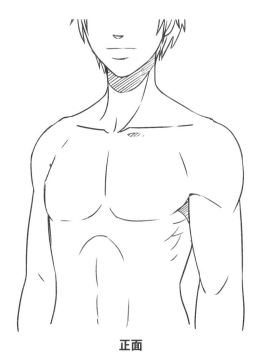

乳頭較靠近胸部的下輪廓。

胸部的脂肪雖然不如女性多，但胸肌較厚，從正側面觀察時還是有明顯的起伏。

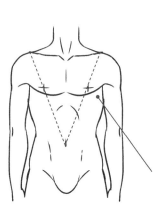

兩側的肩點與肚臍的連線形成一個等腰三角形，乳頭正好在邊上。

正面

胸肌為兩塊方形結構，可用較直的線條畫出胸肌的輪廓。

▶ 腹肌的表現

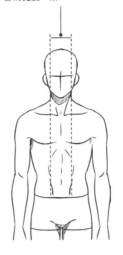

男性的腹肌寬度通常與其頸部的寬度一致。

正面

腹肌通常有6塊,上方兩塊較小,下方兩塊較長。有些肌肉較發達的男性,在胸部下方還會多出兩塊肌肉,所以會出現8塊腹肌。

繪製腹肌時,不用將腹部分割成6個格子,用短線表現出腹部的中線就可以了。

男性的腹外斜肌非常發達,會在腰部兩側形成明顯的凸起。

▶ 不同體型軀幹的畫法

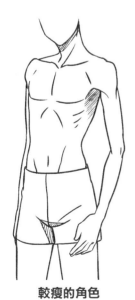

較瘦的角色

肌肉較薄些,不是太明顯,軀幹的線條多為骨點。

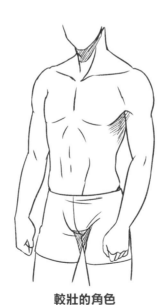

較壯的角色

肌肉非常發達,可以多用短線條來表現肌肉輪廓。

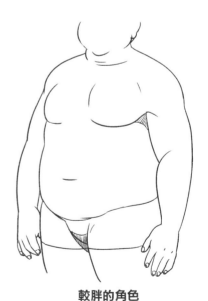

較胖的角色

脂肪含量比肌肉多,身體的輪廓線非常膨脹,很少有肌肉形成的線條。

2.3.3 繪製幹練有力的四肢

男性的四肢肌肉非常發達,繪製時要考慮到肌肉對輪廓線的影響。可以通過添加短線的方式來表現肌肉的凹凸感。

▶ 手臂的表現

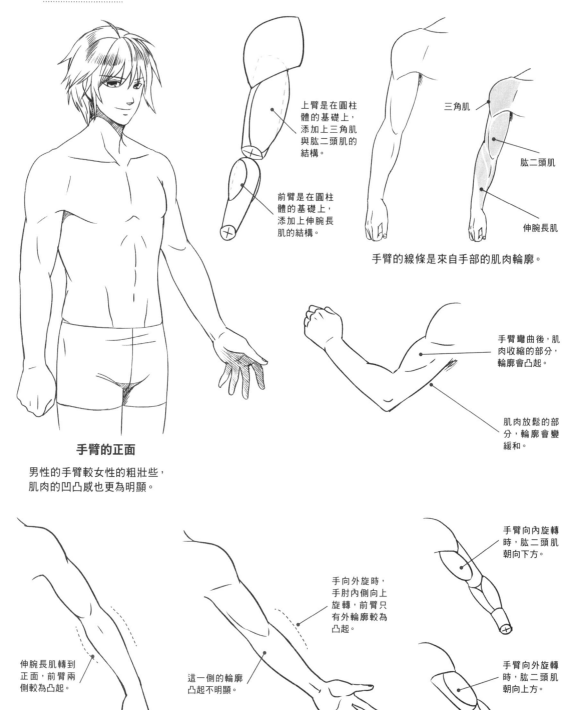

上臂是在圓柱體的基礎上,添加上三角肌與肱二頭肌的結構。

前臂是在圓柱體的基礎上,添加上伸腕長肌的結構。

三角肌

肱二頭肌

伸腕長肌

手臂的線條是來自手部的肌肉輪廓。

手臂彎曲後,肌肉收縮的部分,輪廓會凸起。

肌肉放鬆的部分,輪廓會變緩和。

手臂的正面

男性的手臂較女性的粗壯些,肌肉的凹凸感也更為明顯。

伸腕長肌轉到正面,前臂兩側較為凸起。

手向外旋時,手肘內側向上旋轉,前臂只有外輪廓較為凸起。

這一側的輪廓凸起不明顯。

手臂向內旋轉時,肱二頭肌朝向下方。

手臂向外旋轉時,肱二頭肌朝向上方。

向內側旋轉的手臂

向外側旋轉的手臂

▶ 腿部的表現

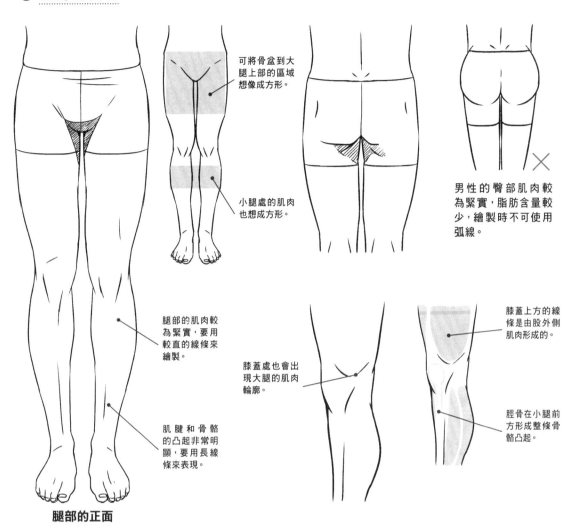

可將骨盆到大腿上部的區域想像成方形。

小腿處的肌肉也想成方形。

男性的臀部肌肉較為緊實，脂肪含量較少，繪製時不可使用弧線。

腿部的肌肉較為緊實，要用較直的線條來繪製。

肌腱和骨骼的凸起非常明顯，要用長線條來表現。

腿部的正面

膝蓋處也會出現大腿的肌肉輪廓。

膝蓋上方的線條是由股外側肌肉形成的。

脛骨在小腿前方形成整條骨骼凸起。

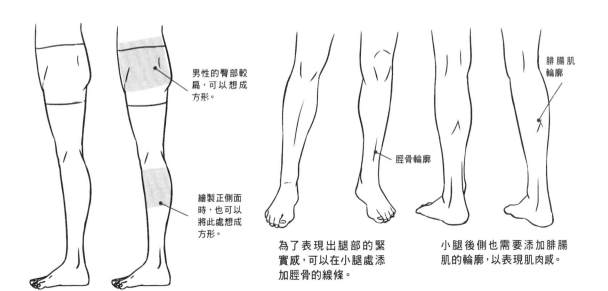

男性的臀部較扁，可以想成方形。

繪製正側面時，也可以將此處想成方形。

脛骨輪廓

腓腸肌輪廓

為了表現出腿部的緊實感，可以在小腿處添加脛骨的線條。

小腿後側也需要添加腓腸肌的輪廓，以表現肌肉感。

2.3.4 男性的手腳表現

男性的骨骼較大,手部、腳部也顯得較大。由於手部與腳部都沒有較大塊的肌肉,關節會比較明顯。

▶ 手部的繪製

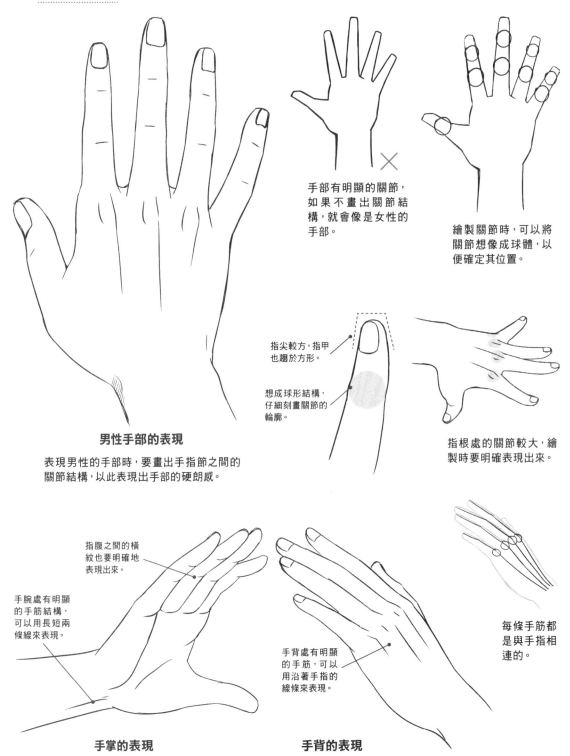

手部有明顯的關節,如果不畫出關節結構,就會像是女性的手部。

繪製關節時,可以將關節想像成球體,以便確定其位置。

指尖較方,指甲也趨於方形。

想成球形結構,仔細刻畫關節的輪廓。

指根處的關節較大,繪製時要明確表現出來。

男性手部的表現

表現男性的手部時,要畫出手指節之間的關節結構,以此表現出手部的硬朗感。

指腹之間的橫紋也要明確地表現出來。

手腕處有明顯的手筋結構,可以用長短兩條線來表現。

手背處有明顯的手筋,可以用沿著手指的線條來表現。

每條手筋都是與手指相連的。

手掌的表現

手背的表現

▶ 具有男性特徵的手部姿勢

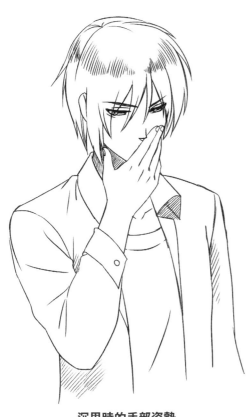

沉思時的手部姿勢

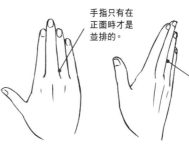

手指只有在正面時才是並排的。

食指和中指遮住大部分的無名指,無名指又遮住大部分的小指,形成手部透視。

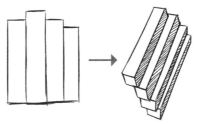

可以將手指想像成並排的長方體,這樣更方便繪製。

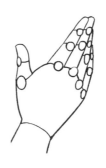

注意手指關節的透視。繪製時可以用關節球的方式來調整指節的透視關係。

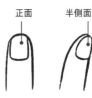

正面　半側面

也要注意指甲的透視變化。

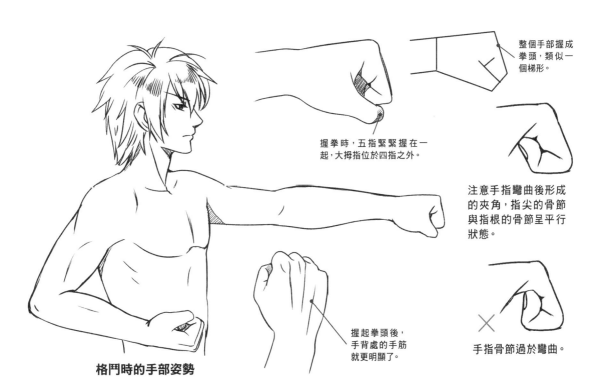

格鬥時的手部姿勢

握拳時,五指緊緊握在一起,大拇指位於四指之外。

整個手部握成拳頭,類似一個梯形。

注意手指彎曲後形成的夾角,指尖的骨節與指根的骨節呈平行狀態。

握起拳頭後,手背處的手筋就更明顯了。

手指骨節過於彎曲。

▶ 腳部的繪製

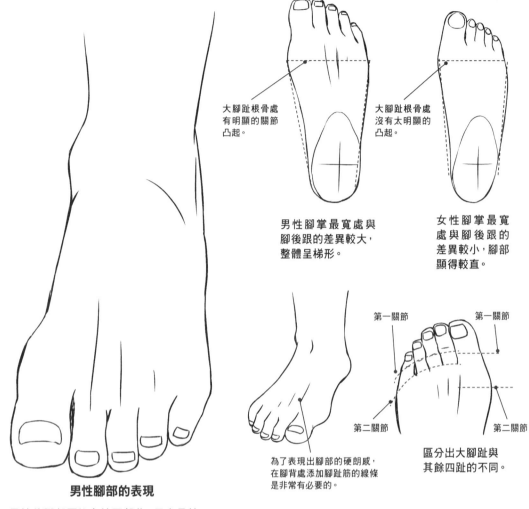

大腳趾根骨處有明顯的關節凸起。

大腳趾根骨處沒有太明顯的凸起。

男性腳掌最寬處與腳後跟的差異較大，整體呈梯形。

女性腳掌最寬處與腳後跟的差異較小，腳部顯得較直。

第一關節　第一關節

第二關節　第二關節

為了表現出腳部的硬朗感，在腳背處添加腳趾筋的線條是非常有必要的。

區分出大腳趾與其餘四趾的不同。

男性腳部的表現

男性的腳部要比女性硬朗些，用大量較直的線條能更加容易地表現出其強健。

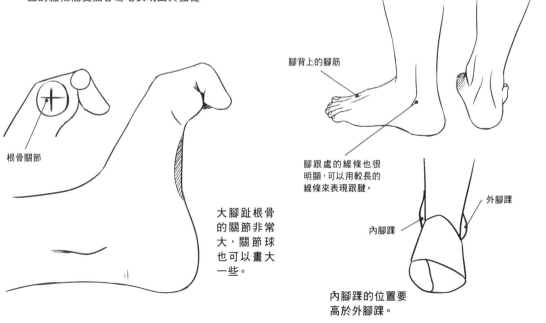

腳背上的腳筋

根骨關節

大腳趾根骨的關節非常大，關節球也可以畫大一些。

腳跟處的線條也很明顯，可以用較長的線條來表現跟腱。

內腳踝

外腳踝

內腳踝的位置要高於外腳踝。

▶ 腳與鞋子的配合

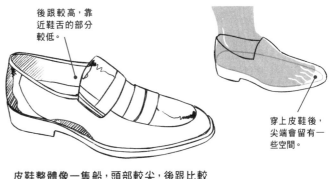

後跟較高,靠近鞋舌的部分較低。

穿上皮鞋後,尖端會留有一些空間。

皮鞋整體像一隻船,頭部較尖,後跟比較圓潤,微微有一些鞋跟。

穿皮鞋的表現

在一些正式的場合,男性通常會穿著尖頭或方頭皮鞋,以彰顯魅力。

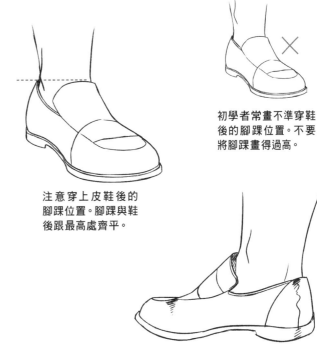

注意穿上皮鞋後的腳踝位置。腳踝與鞋後跟最高處齊平。

初學者常畫不準穿鞋後的腳踝位置。不要將腳踝畫得過高。

皮鞋整體顯得又扁又長,要注意鞋口的中央是向下凹的。

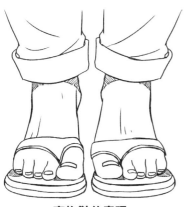

穿拖鞋的表現

拖鞋會露出大部分的腳部結構,繪製時要注意拖鞋套住腳趾的關係。

人字拖鞋卡住大腳趾與食趾,讓大腳趾與其餘四趾分得較開。

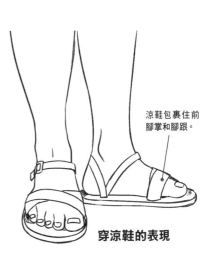

涼鞋包裹住前腳掌和腳跟。

穿涼鞋的表現

2.4 繪製Q版角色

Q版是一種特殊的繪畫風格,只存在於漫畫中。角色通常頭大身體小,不太符合正常的身體比例,但非常可愛。

2.4.1 Q版角色的臉部繪製

Q版角色的臉部繪製與寫實版的區別:Q版的線條較簡潔,五官特別是眼睛的佔比較大。

▶ Q版臉部比例特徵

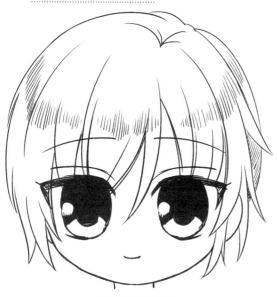

Q版的頭部正面

Q版的頭部沒有寫實風格的骨點,
顯得非常圓潤可愛。

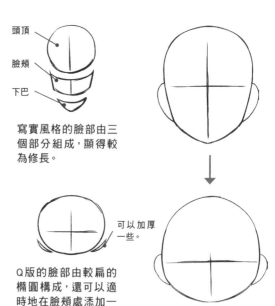

頭頂
臉頰
下巴

寫實風格的臉部由三個部分組成,顯得較為修長。

可以加厚一些。

Q版的臉部由較扁的橢圓構成,還可以適時地在臉頰處添加一些厚度。

不能畫出過於挺拔的鼻子,整個臉部輪廓應該圓潤些。

Q版的頭部正側面

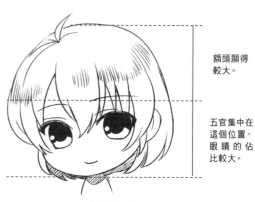

額頭顯得較大。

五官集中在這個位置,眼睛的佔比較大。

Q版頭部的比例

五官主要集中在下半部,這樣能讓臉部變得非常可愛。

▶ 五官的繪製

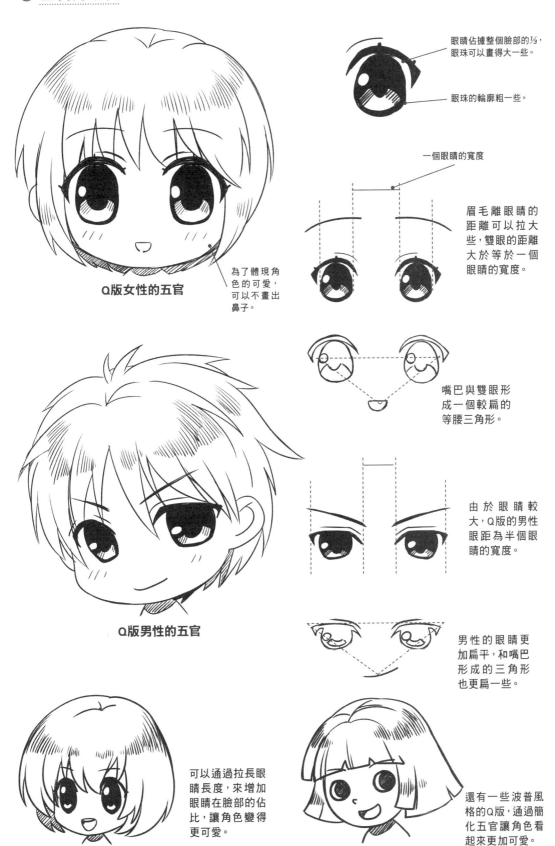

Q版女性的五官

Q版男性的五官

眼睛佔據整個臉部的⅓，眼珠可以畫得大一些。

眼珠的輪廓粗一些。

一個眼睛的寬度

眉毛離眼睛的距離可以拉大些，雙眼的距離大於等於一個眼睛的寬度。

嘴巴與雙眼形成一個較扁的等腰三角形。

由於眼睛較大，Q版的男性眼距為半個眼睛的寬度。

男性的眼睛更加扁平，和嘴巴形成的三角形也更扁一些。

為了體現角色的可愛，可以不畫出鼻子。

可以通過拉長眼睛長度，來增加眼睛在臉部的佔比，讓角色變得更可愛。

還有一些波普風格的Q版，通過簡化五官讓角色看起來更加可愛。

▶ Q版的頭髮表現

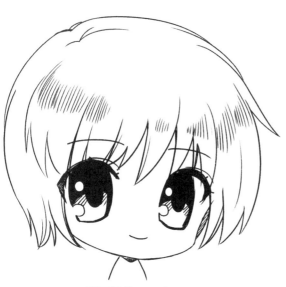

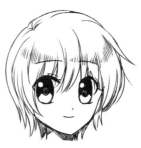

寫實風格的髮絲較多，髮梢較尖一些，顯得更為細膩。

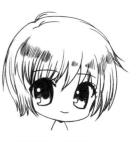

線條過多的頭髮，會讓Q版顯得不太諧調。

Q版頭髮的正面表現

Q版是種較為簡潔的繪畫風格，頭髮也會有一些省略和提煉，以配合簡潔的五官，讓整體達到平衡。

寫實風格的頭髮線條較多，繪製時要畫出髮絲走向。

Q版的頭髮以髮簇為主，要畫出一簇頭髮的形態，減少髮絲的線條。

▶ 不同角度的頭部表現

仰視時，由於沒有鼻梁的參照，一定要注意五官的透視關係。

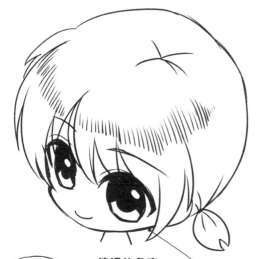

俯視的角度

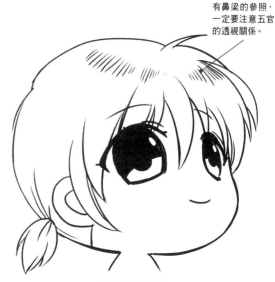

仰視的角度

Q版的五官本來就靠近臉部的下半部，俯視角度下的五官就更接近臉部輪廓線了。

眼睛要呈向下凸起的弧線排列。

眼睛位置用向上凸起的曲線來確定。

▶ Q版角色的表情變化

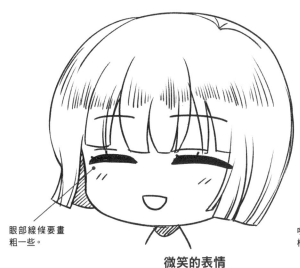

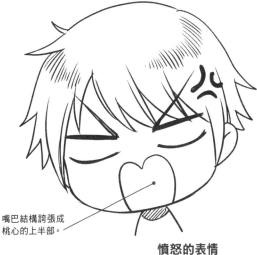

眼部線條要畫
粗一些。

微笑的表情

微笑時眼睛可畫成一
條縫，但線條可以畫粗
一些，這樣會更可愛。

嘴巴結構誇張成
桃心的上半部。

憤怒的表情

眼眶和立起的眉毛，
是表現生氣時的重
點。不用畫出大大的
眼珠，加些青筋來增
添憤怒的感覺。

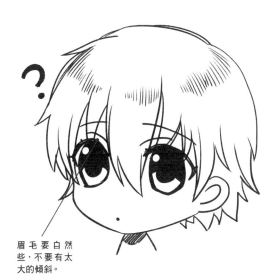

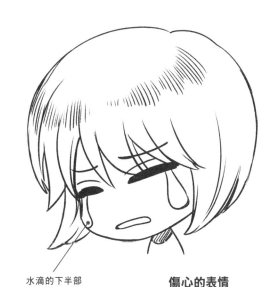

眉毛要自然
些，不要有太
大的傾斜。

疑惑的表情

表現疑惑的表情時，
嘴巴可以省略成一
個點。加個可愛的問
號，更能表現出疑惑
的感覺。

水滴的下半部
要圓潤一些。

傷心的表情

表現傷心的淚水時，
不能像寫實風格那樣
畫出晶瑩剔透的淚
珠，可以畫出水滴形
的眼淚，以表現可愛
的感覺。

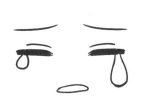

2.4.2 Q版角色的身體變形

Q版的身體與寫實風格的差異較大。為了突顯可愛的感覺，在結構上會有一些省略和簡化的變形。

▶ Q版身體的畫法

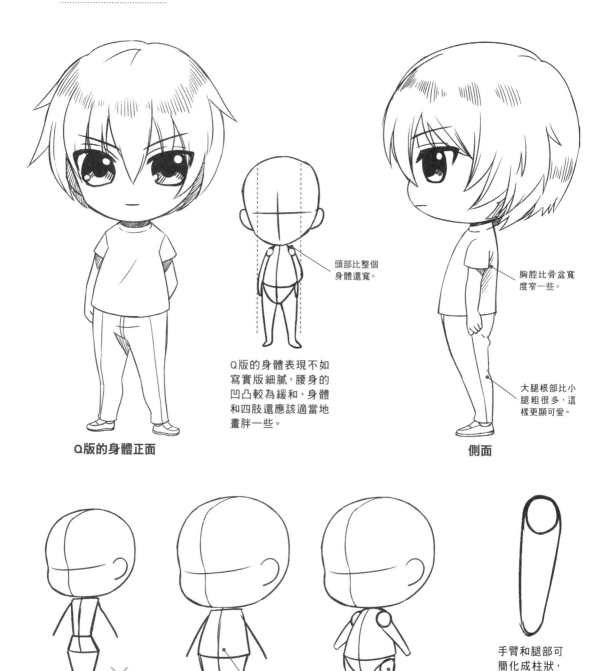

頭部比整個身體還寬。

Q版的身體表現不如寫實版細膩，腰身的凹凸較為緩和，身體和四肢還應該適當地畫胖一些。

Q版的身體正面

胸腔比骨盆寬度窄一些。

大腿根部比小腿粗很多，這樣更顯可愛。

側面

不要畫出腰身，要畫出較胖的肚子和屁股，以配合較大的腦袋。

可用一個正梯形來表現身體，盆骨則用倒梯形表現。

只在四肢和身體連接的地方畫出關節。

手臂和腿部可簡化成柱狀，手部和腳部則直接省略。

▶ 身體細節的繪製

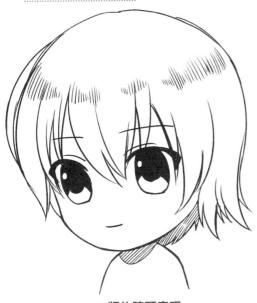

Q版的脖頸表現

不宜畫出脖子的結構，將頭部
與身體直接連在一起。

頭部最下方連接身體。

身體像個凸起的小丘。

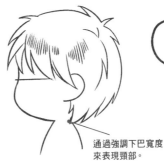

通過強調下巴寬度
來表現頸部。

頭部直接連接身
體，形成脖子的
視覺效果。

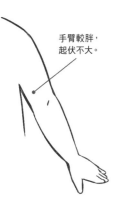

手臂較胖，
起伏不大。

整體想像成一
個圓柱體。

Q版的手臂表現

寫實風格的手
指較為纖長。

手指呈三角
形，指尖較
圓潤。

不宜畫出太多
的細節，所以
不畫指甲。

Q版的手部表現

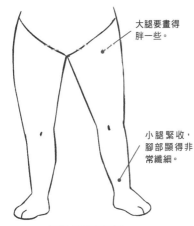

大腿要畫得
胖一些。

小腿緊收，
腳部顯得非
常纖細。

將腿想像成兩
個圓柱體，要
突出腿部圓潤
的整體感。

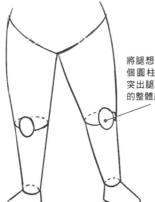

Q版的腳部表現

不需要畫出五根腳趾，只
畫出大腳趾就可以了。

Q版的腿部表現

▶ 身體的不同變形

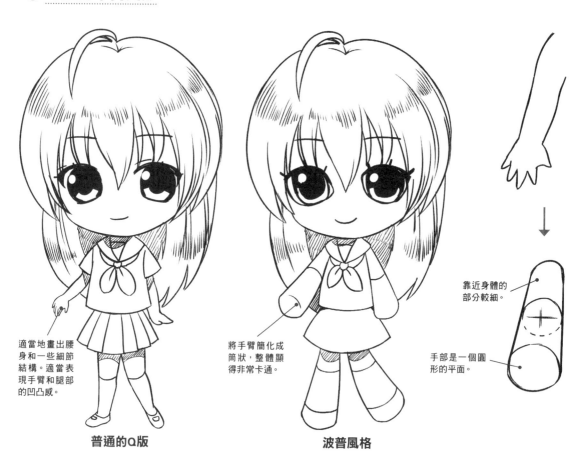

適當地畫出腰身和一些細節結構。適當表現手臂和腿部的凹凸感。

普通的Q版

將手臂簡化成簡狀，整體顯得非常卡通。

波普風格

靠近身體的部分較細。

手部是一個圓形的平面。

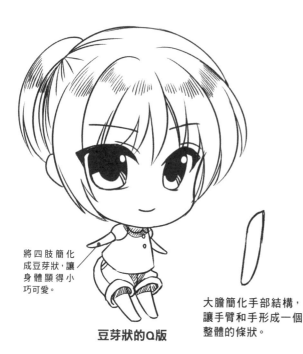

將四肢簡化成豆芽狀，讓身體顯得小巧可愛。

豆芽狀的Q版

大膽簡化手部結構，讓手臂和手形成一個整體的條狀。

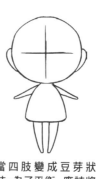

當四肢變成豆芽狀時，為了平衡，應該將身體畫得胖一些。

四肢不要畫得過長，那樣會失去可愛感。

彎曲手臂時，只需畫出曲線就可以了。

▶ Q版角色圖例

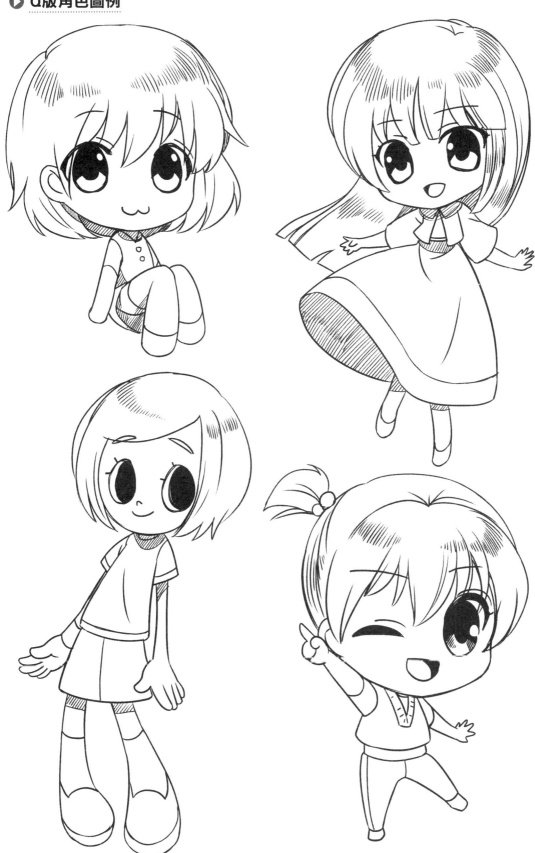

人體的繪製流程

在學習了人體的繪製方法後,下面就以流程的方式,一步步地學習整個繪製過程。

1 先用橫線確定人物的頭身比。這裡要繪製一個身材修長的女性,採用了7頭身。

2 在第一個橫格內畫出頭部及表示脖子的短線。畫出臉部十字線,以確定頭部方向。

3 以脖子的根部為基礎,畫出重心線,並定出肩膀和髖部的位置。

4 確定出身體的範圍,並畫出腿部的韻律感。右腿為承重腿,要靠重心線近一些。

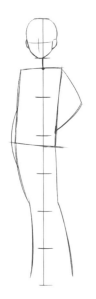

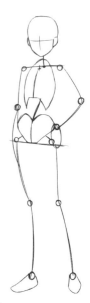

6 畫出胸腔的結構。胸骨中部的下端要在第二個頭身的基準線附近。

5 畫出手臂的韻律感,完善四肢。

7 畫出骨盆。由於是女性,骨盆寬度可以畫得寬一些。

8 清理掉輔助線,以方便後期的作畫。

9 在主要關節處添加關節球,畫出手和腳。

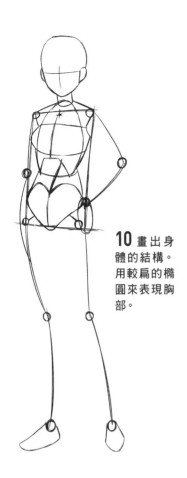

10 畫出身體的結構。用較扁的橢圓來表現胸部。

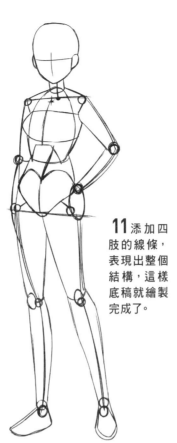

11 添加四肢的線條，表現出整個結構，這樣底稿就繪製完成了。

▶ 技巧提示

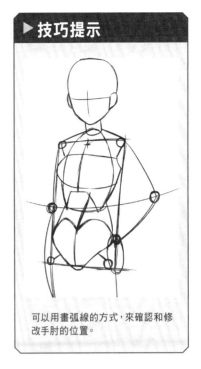

可以用畫弧線的方式，來確認和修改手肘的位置。

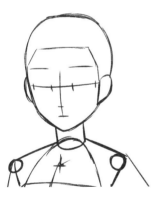

12 畫出分割五官的線條，並畫出髮際線。

比照耳朵的位置，仔細畫出眼睛和鼻子的位置。

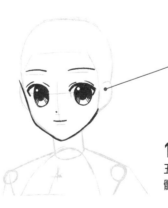

14 根據分割好的五官位置，畫出具體的五官。

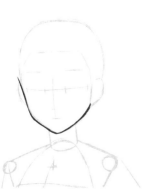

13 在底稿上再疊加一個圖層，用明確的線條，畫出正稿的臉部輪廓。

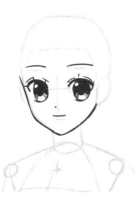

15 對五官進行適當的裝飾，讓臉部變得更可愛。

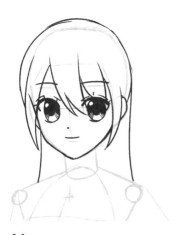

16 畫出頭髮的大致輪廓，用髮簇的方式確定好整個髮型。

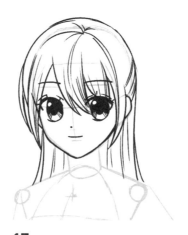

17 用較細的線條畫出髮絲走向，表現出更多的細節。

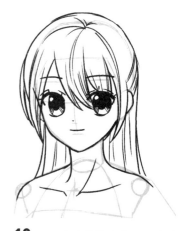

18 用明確的線條畫出脖頸的結構，以及鎖骨和胸鎖乳突肌。

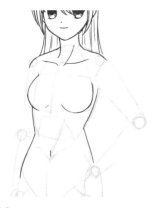

19 畫出身體和胸部的輪廓。胸部要圓潤，腰部要纖細。

▶ **技巧提示**

肚臍是在腰部最細處偏下一點的地方，可用腰部的橫線和中線來確保不畫偏。

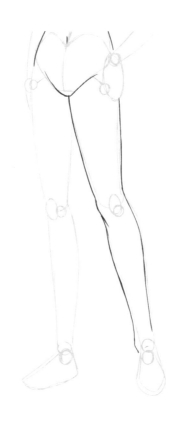

20 畫出起到平衡作用的左腿，腳部朝向左前方，膝蓋內側有一些凸起。

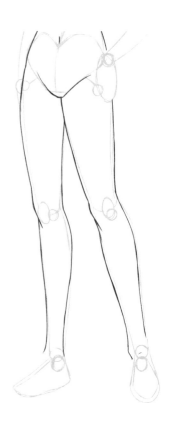

21 畫出承重腿右腿。右腿處於半側面狀態，在膝蓋外側有明顯的膝蓋骨凸起。

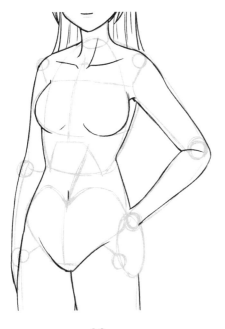

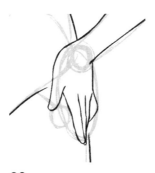

23 畫出撐在盆骨處的手部結構。手掌根部與身體是緊密貼合的。

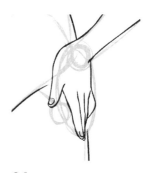

24 畫出指甲。要注意指甲的透視關係。

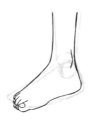

22 畫出手臂的結構。胸部線條是壓在手臂線條上的。

25 畫出腳部。右腳稍微接近側面，左腳則向外側傾斜。

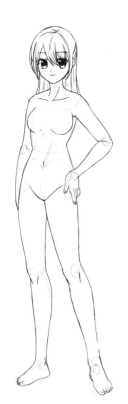

26 整理全身的線條。畫出表現膝蓋凸起的線條、手肘內側的橫紋，讓全身的線條更加完整。

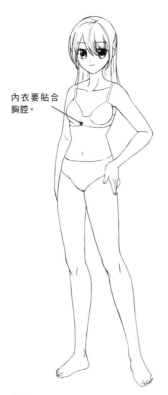

內衣要貼合胸腔。

27 為角色穿上內衣，這樣能更好地表現出身體的立體感。

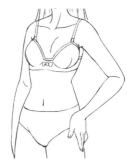

28 為內衣畫上裝飾，並畫出乳溝，以表現完整的胸型。

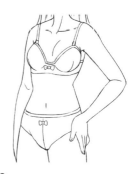

29 為內褲加上裝飾物。裝飾物應位於身體的中線上。

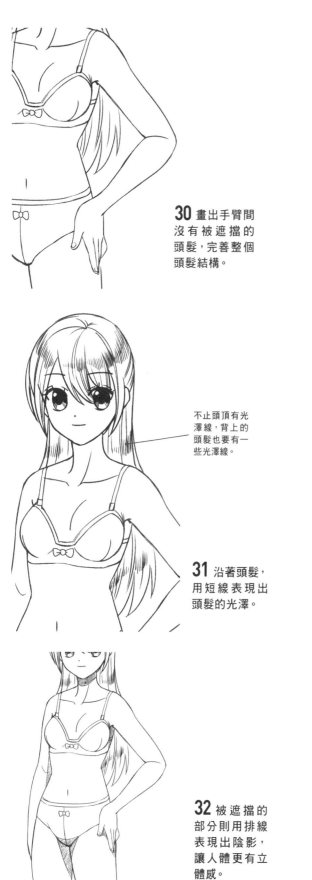

30 畫出手臂間沒有被遮擋的頭髮,完善整個頭髮結構。

不止頭頂有光澤線,背上的頭髮也要有一些光澤線。

31 沿著頭髮,用短線表現出頭髮的光澤。

32 被遮擋的部分則用排線表現出陰影,讓人體更有立體感。

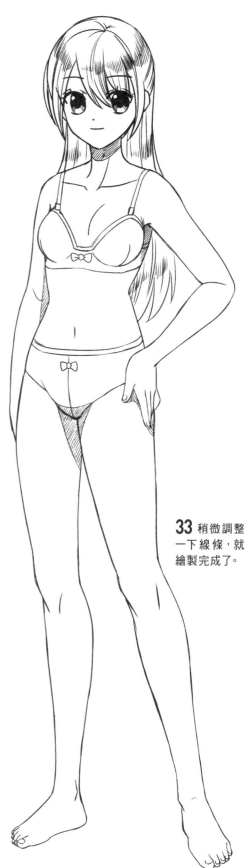

33 稍微調整一下線條,就繪製完成了。

Chapter 3
表情與動作

設計一個生動的角色，為其注入表情和動作，
讓筆下的人物栩栩如生。

Chaper 3 ‖ 臉部五官的表情

3.1

臉部的五官結構是固定的，但臉部肌肉的運動會給五官在形狀和位置上帶來變化，這樣的五官變化就會形成表情。

3.1.1 用眉毛來展現表情

眉眼是臉部最為醒目的五官，輕微的變化都能帶來表情的改變。下面就一起來學習如何運用眉毛變化來展現傳神的表情吧！

▶ 調整眉毛的距離

眉眼距較近

眉眼顯得較為自然，看上去沒有表情。

眉眼距較遠

將眉毛向上移動後，臉部產生驚訝的表情。

拉開眉眼距離時，不要將眉毛畫到髮際線上面去。

▶ 調整眉毛的傾斜程度

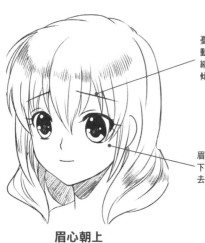

憂傷情緒會帶動眉心肌肉收縮，使眉心向上傾斜。

眉心朝上、眉梢向下，能讓角色看上去比較悲傷。

眉心朝上

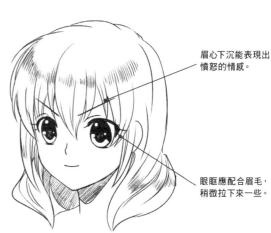

眉心下沉能表現出憤怒的情感。

眼眶應配合眉毛，稍微拉下來一些。

眉梢朝上

▶ 眉眼的配合

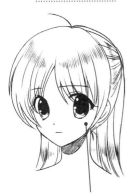

沒有表情時,眉毛和眼部的狀態會顯得較為放鬆。

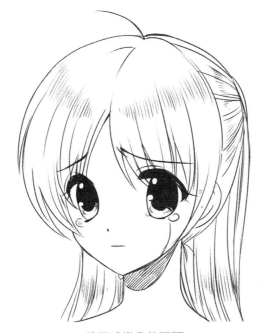

隨眉毛變化的眼眶

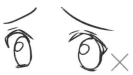

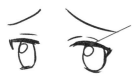

眼眶應配合眉毛,稍微拉下來一些。

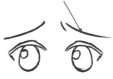

緊皺的眉毛讓眼神更有力。

可在眉毛之間畫些短線,來表現皺眉時皮膚的皺褶。

眉毛的運動總是會與眼部周圍連動,當眉毛出現變化時,眼眶也會發生相應的變化。

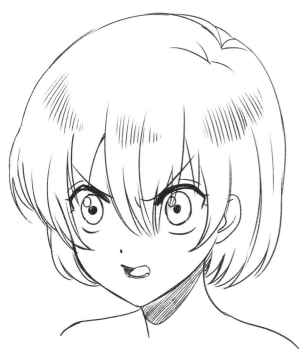

眼珠大小的變化

在一些特殊的表情中,眼珠的大小會有一定程度的變化,畫法也會發生變化。

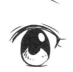

一般情況下眼珠與上下眼眶相切。

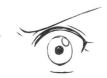

憤怒時眼珠變小,且不與眼眶接觸。

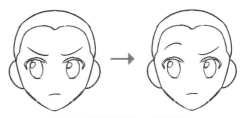

有些表情的眉眼是左右對稱的,但也有左右不對稱的。

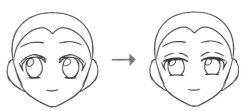

可以強調雙眼皮結構,以展現另一種表情。

3.1.2 改變口型來展現表情

嘴巴是臉部運動範圍最大的五官,嘴巴的肌肉非常豐富,能形成各種口型。在漫畫繪製中,只要對嘴巴稍加變化,整個表情都可能截然不同。

▶ 單線口型對表情的影響

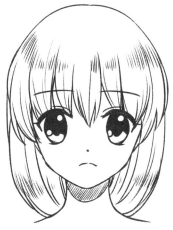

無表情的嘴巴

無表情時,嘴巴呈一條較短的橫線。

微笑的嘴巴

微笑時可以用向下凸起的曲線來表現。

難過的嘴巴

難過時可以用向上凸起的曲線表現。

嘴角

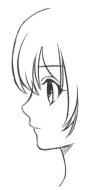

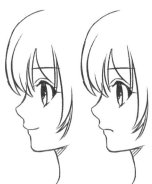

我們發現不用改變整個嘴巴,只需改變嘴角的角度,就能形成不同的表情。

無表情的正側面嘴巴,被壓縮成更短的線條。

微笑和難過的表情,正側面的嘴角會向上或向下彎曲。

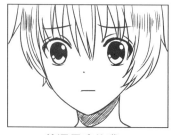

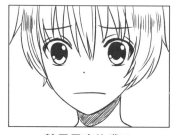

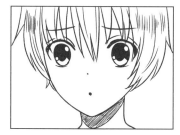

普通長度的嘴巴

嘴角肌肉沒有拉伸變化,長度控制在兩眼之間。

較長長度的嘴巴

癟嘴動作會讓嘴巴拉長,長度會超過兩眼間距。

點狀的嘴巴

點狀的嘴巴是啜嘴動作的漫畫式表現,可以表現疑惑的表情。

▶ 複線口型對表情的影響

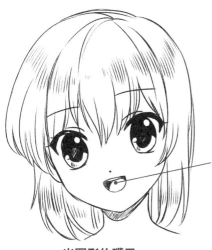

半圓形的嘴巴能反應嘴角的拉伸，表現快樂的情感。

半圓形的嘴巴

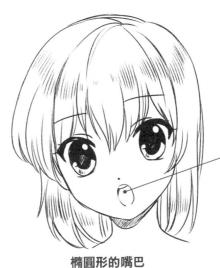

將嘴巴改變為橢圓形，即使其他五官不變，也能將表情改為驚訝狀。

橢圓形的嘴巴

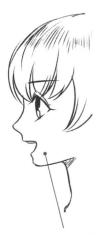

正側面時，半圓形的嘴巴變為1/4圓的形狀。

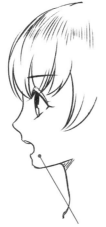

正側面時，橢圓形嘴變為半圓形，在嘴唇上方需要畫出牙齒的線條。

菱形的嘴。能模擬雛鳥，表現出微微害怕的表情。

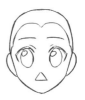

三角形的嘴。能模擬嘴角下拉的樣子，表現出無語的表情。

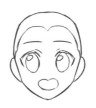

桃心形的嘴巴。能表現吃驚的表情。

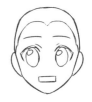

方形的嘴巴。看上去像機器人，表現出木然的表情。

嘴巴的大小也能用來控制表情的變化程度。較小的O形嘴，表示驚訝程度較小。

較小的O形嘴

較大的O形嘴能清晰地畫出口腔內的結構，表現較大的驚訝感。

較大的O形嘴

Chapter 3

3.2 幾種常見表情的繪製

漫畫中的人物會出現很多種的表情，有些表情是很常見的，可以通過分類把表情歸納成幾種類型。在掌握這些重要表情後，再細分出一些微妙表情，就能畫出變化多端的表情了。

3.2.1 喜怒哀驚

喜怒哀驚是臉部最為常見的四種表情，這四種表情表現了最常出現的四種情緒。可以通過對眼眉和嘴巴的變化，來畫出這些表情。

 ▶ **歡喜的表情**

歡喜表情的表現

表現歡喜情緒的重點在於：眼部的明亮感與嘴角上翹。眼部和嘴巴的變化是同步進行的，不然會形成假笑的狀態。

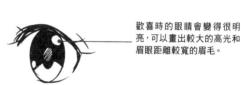

歡喜時的眼睛會變得很明亮，可以畫出較大的高光和眉眼距離較寬的眉毛。

眼珠上方要正好和眼眶相切。

如果讓眼珠的上邊緣藏於眼眶內，就不能很好地表現歡喜的情緒了。

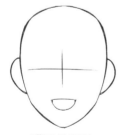

嘴巴的表現

歡喜時嘴角上翹，嘴巴張開形成半圓形的形狀。

口腔壁用黑色表現，舌頭部分是圓潤的白色結構。

在繪製半側面的嘴巴時，可將半圓形的一側塗黑，以此來表現口腔的立體感。

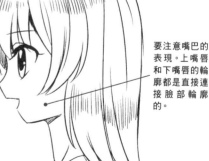

要注意嘴巴的表現。上嘴唇和下嘴唇的輪廓都是直接連接臉部輪廓的。

歡喜表情　正側面

●程度的變化

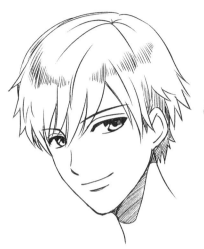

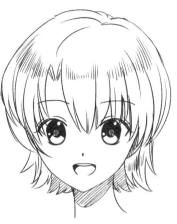

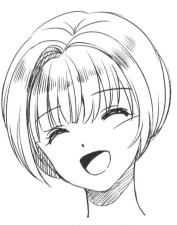

微笑的表情

微笑是種程度最低的歡喜表情。這時只用畫出微微彎曲的眉眼和微微上翹的嘴角就可以了。

歡樂的表情

歡樂時的眼睛比較明亮,嘴巴通常會張開,形成半圓形狀態。這是歡喜程度中等的表情。

十分歡快的表情

當歡快情緒更強烈時,眼睛會笑得閉起來,嘴巴依然呈半圓形,但張開的程度更大了。

●漫畫式的誇張表現

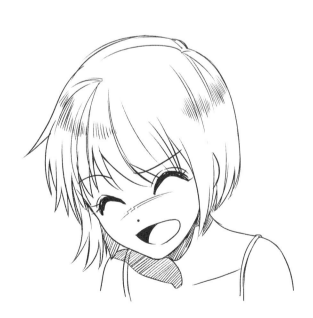

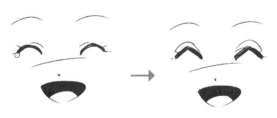

通過改變眼睛的畫法:讓眼睛形成折角,表情看起來會更加誇張。

還可以將眼部表畫成叉叉,來增強誇張感。

誇張的歡喜表情

將眼部稍作修改,如畫出左右不對稱的眉毛,以表現出誇張的情緒。

甚至只表現朝天的鼻子和張大的嘴,展現出漫畫式的誇張感。

89

▶ 發怒的表情

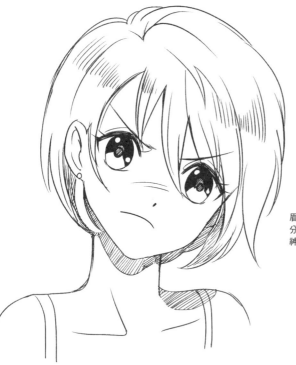

 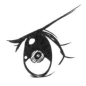

憤怒時，眉心會比較低。

眉心下降，可以直接切掉部分的眼睛結構，這樣會讓眼神顯得更加有力。

除了眉心低一些，也要強調瞳仁部分，用瞳仁中的圓圈來表現憤怒感。

憤怒表情的表現

表現憤怒表情主要從眉毛和嘴角著手。用向內傾斜的眉毛和向下拉的嘴角，來表現憤怒的情緒。

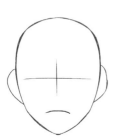

用向下彎曲的曲線來表現憤怒時的嘴巴。

將嘴唇畫歪一些，以表現氣到歪了嘴的感覺。

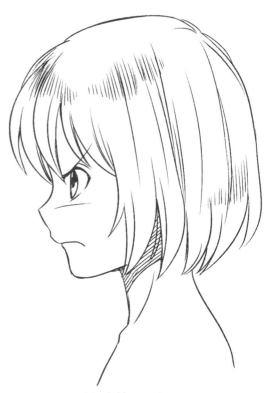

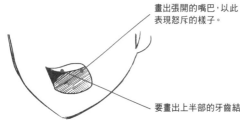

畫出張開的嘴巴，以此表現怒斥的樣子。

要畫出上半部的牙齒結構。

憤怒表情 正側面

要注意嘴巴的特徵：下嘴唇比上嘴唇薄一些，有種生氣時下嘴唇被上嘴唇咬住的感覺。

●程度的變化

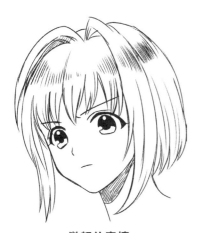

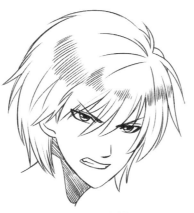

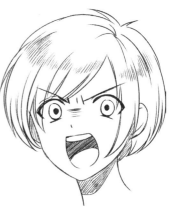

微怒的表情

臉部變化不大，可以只畫出眉間的短線，來表現眉毛輕微皺起的樣子。

呲牙的表情

除了眉毛緊皺外，嘴巴還會形成呲牙的樣子，這時的嘴巴要畫成方形。

暴怒的表情

到達怒不可遏的狀態時，臉部會出現激烈的表情。這時瞳孔會縮小，嘴巴會大開。

●漫畫式的誇張表現

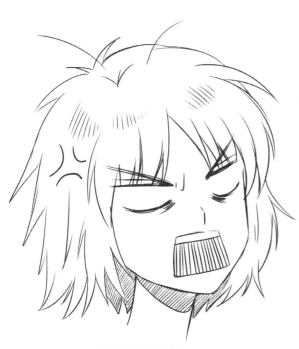

誇張的憤怒表情

可以用半圓形、沒有眼球的眼部來表現憤怒感。嘴巴也可以誇張成梯形，表現出憤怒時大吼的樣子。

可將嘴巴與下巴相連。

口腔內部用橫線來表現牙齒，用豎線來表示奮力張開嘴的樣子。

眼角上挑、誇張的半圓形眼睛。

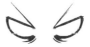

內眼角下方用短線來表現用力睜眼時所產生的皺褶。

還可以在眼中畫出火焰，以此來表現憤怒感。

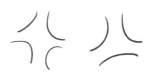

青筋是表現憤怒感的輔助元素。青筋的畫法很多，通常會加在面頰或頭頂兩側。

▶ 哀傷的表情

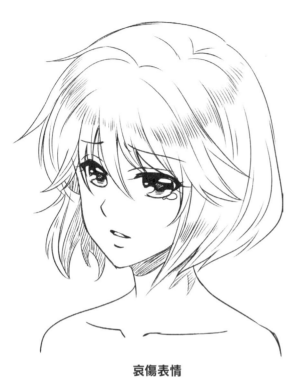

平常狀態下的眼珠是
與眼眶相切的。

憂傷時眼眶下拉,
眼神渙散。

眼睛整體要畫得扁一些,
高光也是扁形的橢圓。

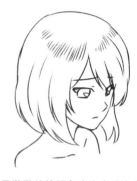

哀傷表情

眉毛向上皺起,眼眶也比平時扁一些,
通常還會有眼淚。

還可以用微微的俯視角度來表現哀傷。

眼淚通常集中在外眼
角下面的位置。

繪製眼淚時要注意臉
部的立體結構。

當眼淚較多時,可以
用弧線來表現眼淚滑
落的樣子。

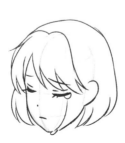

眼淚滑落的軌跡
要與臉部的立體結
構相貼合。

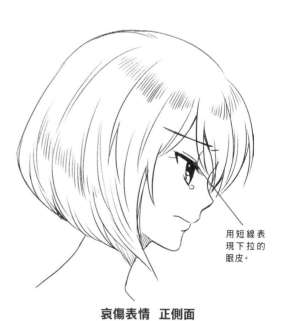

用短線表
現下拉的
眼皮。

哀傷表情 正側面

眼淚通常會畫在內眼角,還會強調下拉的眼皮。

●程度的變化

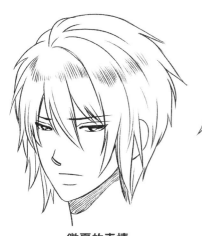

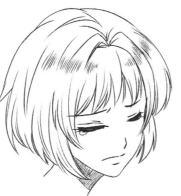

微憂的表情

可用微微上挑的眉心,來重點體現憂愁的感覺。

難過的表情

在眉心間添加短線來表現皺眉的樣子,還可以添加眼淚。

慟哭的表情

在畫出滑落眼淚的同時,還可畫出張大的嘴巴,以強調難過的感覺。

●漫畫式的誇張表現

眉心向上,圓圈式的眼睛,再加上寬眼淚,誇張地表現哭泣的樣子。

用兩條波浪線來表現眼淚,誇張地呈現像河流一樣的眼淚。

可以用複線的圓圈來表現眼睛,眼淚較少時用淚珠來表現。

還可以用類似T字形的眼睛和眼淚,來表現哭泣的樣子。

誇張的哀愁表情

主要的表現地方是眼部。可以將眼睛畫成圓圈,眼淚量也可以誇張一些。

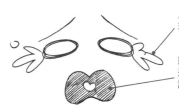

用噴濺的眼淚表現大哭的樣子。

將嘴巴畫成葫蘆形,畫出小舌頭,誇大嘴巴的狀態。

93

▶ 驚訝的表情

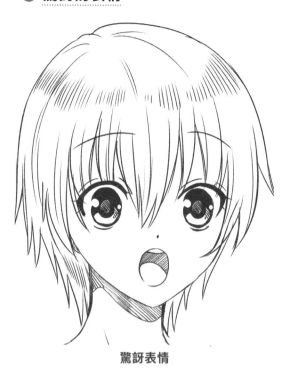

驚訝表情

眼睛和眉毛顯得特別舒展,眉毛離眼睛距離較遠,嘴巴大大地張開。

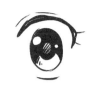

眼珠與眼眶相離,這樣才能表現出睜大眼睛的樣子。

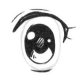

眼珠的大小比正常時的眼珠小了一圈。

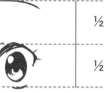

½

½

眉毛離眼睛的距離通常是眼睛長度的一半,而驚訝時可以將眉毛畫到兩倍於眼睛長度的位置。

要注意眉毛的傾斜狀態。眉心朝上是略帶害怕的感覺,而眉心朝下就只有驚訝的感覺了。

閉上嘴巴和驚訝張開嘴巴時的正側面輪廓不同。

張開嘴巴時,可以想像成下巴以耳朵為中心旋轉。

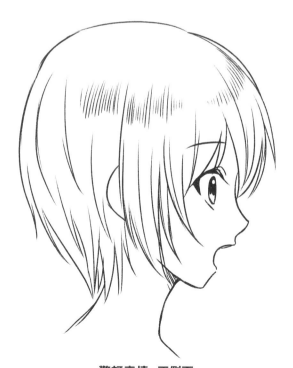

驚訝表情 正側面

由於下巴向下運動,與脖子的距離也縮短了一些。

張開嘴巴時,要畫出牙齒和舌頭的結構。

正側面的嘴呈半圓形,可以畫出少量的牙齒線條。

●程度的變化

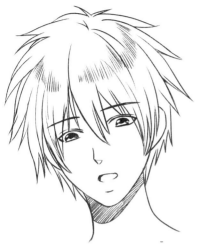

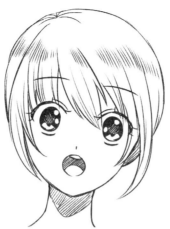

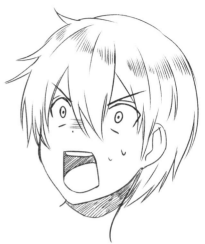

微微驚訝的表情

只要畫出眼珠脫離上眼眶的樣子就可以了,還可以畫出微微張開的嘴巴。

吃驚的表情

一定要將眼睛和眉毛的距離拉開一些,嘴巴可以畫得圓一些。

驚恐的表情

當驚訝程度非常強時,經常會伴隨著恐懼情緒。這時眼珠會縮成很小的圓,嘴巴用梯形來表現張到極限的樣子。

●漫畫式的誇張表現

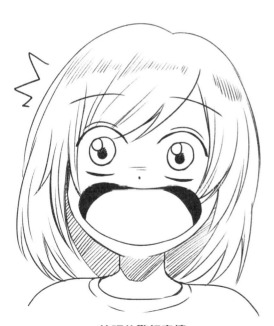

眼睛不用塗黑太多,只塗瞳孔就可以了,讓眼睛顯得更大。

眼眶呈半圓形,但不要畫出眼角的結構。

將嘴巴適當拉長到超過下巴,誇張地表現下巴的拉伸程度。

誇張的驚訝表情

主要集中在嘴巴的表現上。可以將嘴巴的大小誇張到整個臉部。

在頭的一側添加鋸齒線,以表現內心的震驚感。

3.2.2 用表情和動作來表現情感

　　表現情感的動作通常集中在上半身。手臂和手的配合動作能很好地表現情緒，將角色的情感表現得淋漓盡致。

▶ 歡喜的表現

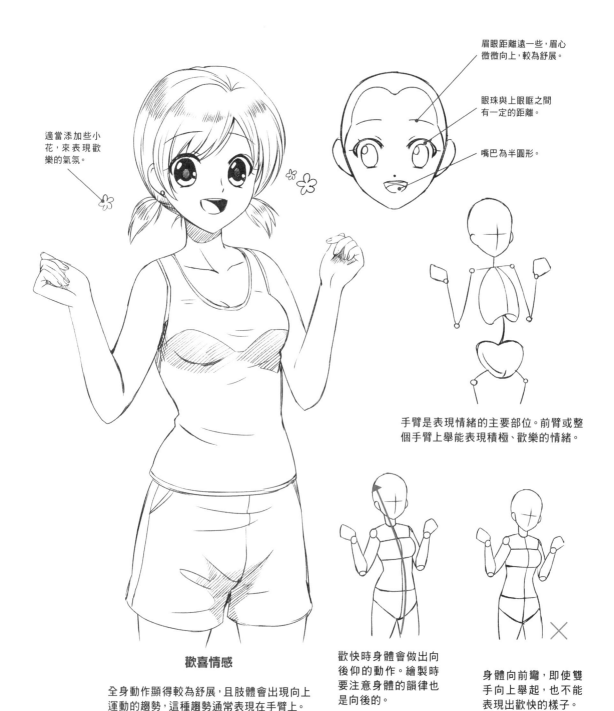

眉眼距離遠一些，眉心微微向上，較為舒展。

眼珠與上眼眶之間有一定的距離。

嘴巴為半圓形。

適當添加些小花，來表現歡樂的氣氛。

手臂是表現情緒的主要部位。前臂或整個手臂上舉能表現積極、歡樂的情緒。

歡喜情感

全身動作顯得較為舒展，且肢體會出現向上運動的趨勢，這種趨勢通常表現在手臂上。

歡快時身體會做出向後仰的動作。繪製時要注意身體的韻律也是向後的。

身體向前彎，即使雙手向上舉起，也不能表現出歡快的樣子。

▶ 憤怒的表現

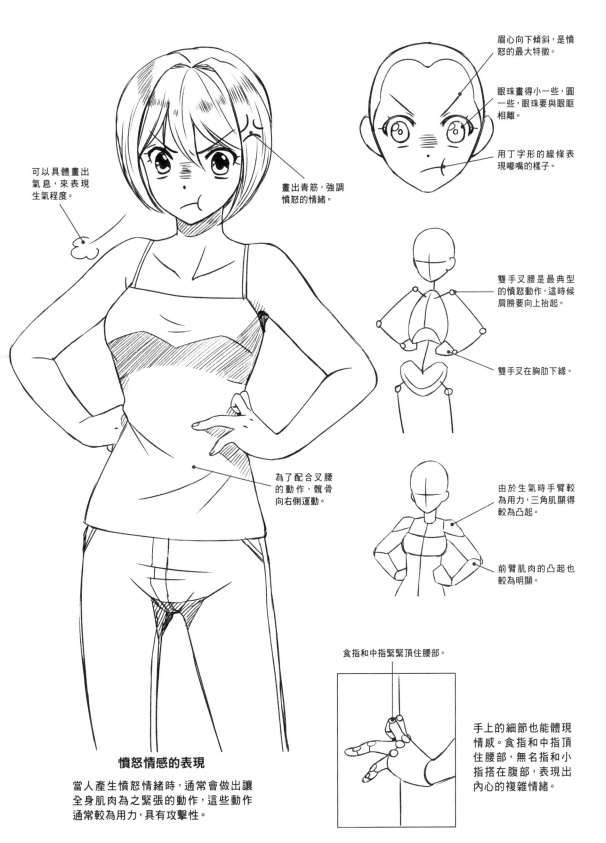

眉心向下傾斜，是憤怒的最大特徵。

眼珠畫得小一些，圓一些，眼珠要與眼眶相離。

用丁字形的線條表現嘟嘴的樣子。

可以具體畫出氣息，來表現生氣程度。

畫出青筋，強調憤怒的情緒。

雙手叉腰是最典型的憤怒動作，這時候肩膀要向上抬起。

雙手叉在胸肋下緣。

為了配合叉腰的動作，髖骨向右側運動。

由於生氣時手臂較為用力，三角肌顯得較為凸起。

前臂肌肉的凸起也較為明顯。

食指和中指緊緊頂住腰部。

手上的細節也能體現情感。食指和中指頂住腰部，無名指和小指搭在腹部，表現出內心的複雜情緒。

憤怒情感的表現

當人產生憤怒情緒時，通常會做出讓全身肌肉為之緊張的動作，這些動作通常較為用力，具有攻擊性。

▶ 哀傷的表現

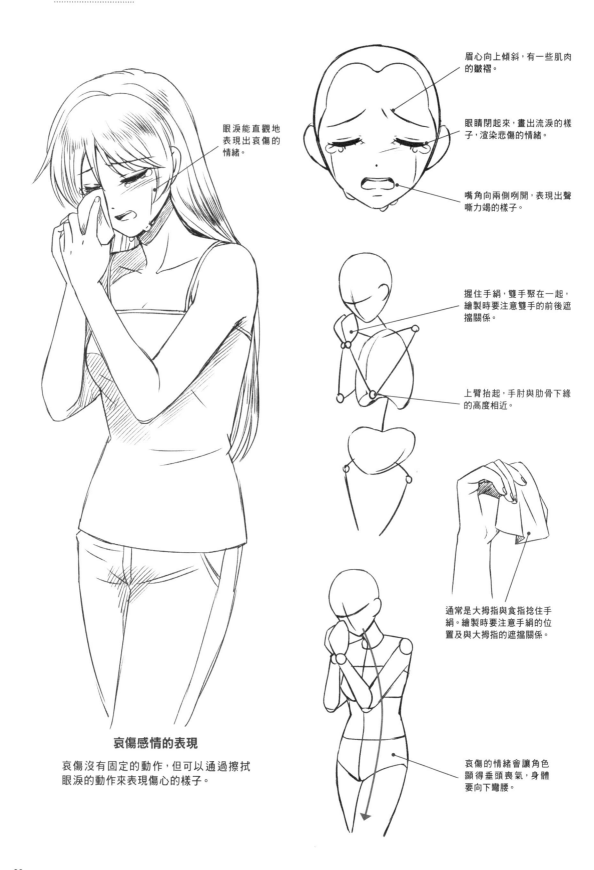

眼淚能直觀地表現出哀傷的情緒。

眉心向上傾斜，有一些肌肉的皺褶。

眼睛閉起來，畫出流淚的樣子，渲染悲傷的情緒。

嘴角向兩側咧開，表現出聲嘶力竭的樣子。

握住手絹，雙手聚在一起，繪製時要注意雙手的前後遮擋關係。

上臂抬起，手肘與肋骨下緣的高度相近。

通常是大拇指與食指捻住手絹。繪製時要注意手絹的位置及大拇指的遮擋關係。

哀傷的情緒會讓角色顯得垂頭喪氣，身體要向下彎腰。

哀傷感情的表現

哀傷沒有固定的動作，但可以通過擦拭眼淚的動作來表現傷心的樣子。

▶ 驚訝的表現

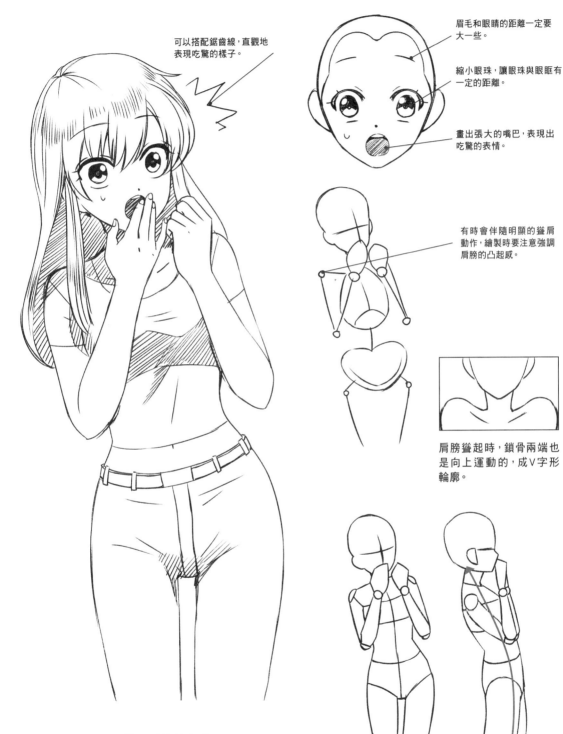

可以搭配鋸齒線,直觀地
表現吃驚的樣子。

眉毛和眼睛的距離一定要
大一些。

縮小眼珠,讓眼珠與眼眶有
一定的距離。

畫出張大的嘴巴,表現出
吃驚的表情。

有時會伴隨明顯的聳肩
動作,繪製時要注意強調
肩膀的凸起感。

肩膀聳起時,鎖骨兩端也
是向上運動的,成V字形
輪廓。

驚訝感情的表現

通常會出現張大嘴巴的樣子,手也會反射地
捂住嘴巴,全身肌肉緊張,身體向後傾斜。

常伴有恐懼情緒,身體會下意識地向後退,
從正側面觀察時身體是向後彎曲的。

3.2.3 表現複雜情緒的表情和動作

　　一些情緒的表現較為複雜，特別是動漫裡經常出現的特殊角色，他們對情緒的詮釋更是與眾不同。下面就來學習一下這種表情和動作的繪製吧！

▶ **腹黑**

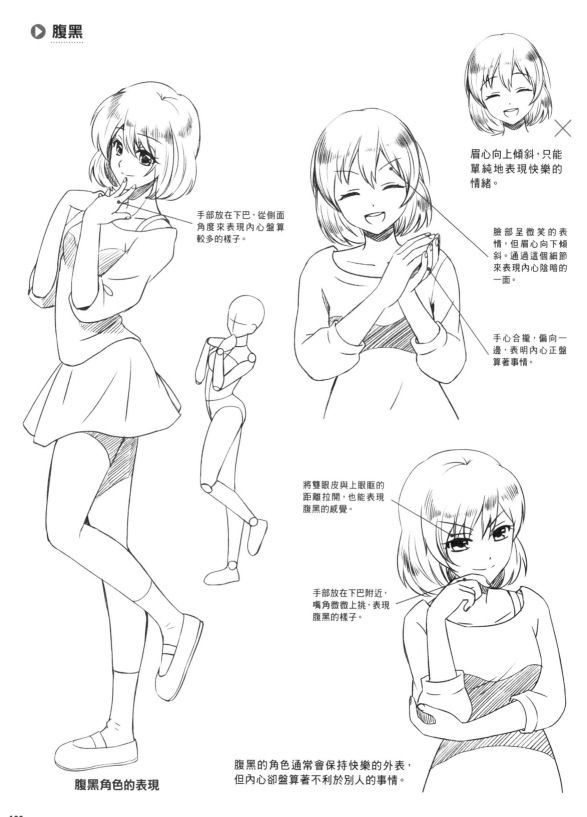

眉心向上傾斜，只能單純地表現快樂的情緒。

臉部呈微笑的表情，但眉心向下傾斜。通過這個細節來表現內心陰暗的一面。

手部放在下巴，從側面角度來表現內心盤算較多的樣子。

手心合攏，偏向一邊，表明內心正盤算著事情。

將雙眼皮與上眼眶的距離拉開，也能表現腹黑的感覺。

手部放在下巴附近，嘴角微微上挑，表現腹黑的樣子。

腹黑角色的表現

腹黑的角色通常會保持快樂的外表，但內心卻盤算著不利於別人的事情。

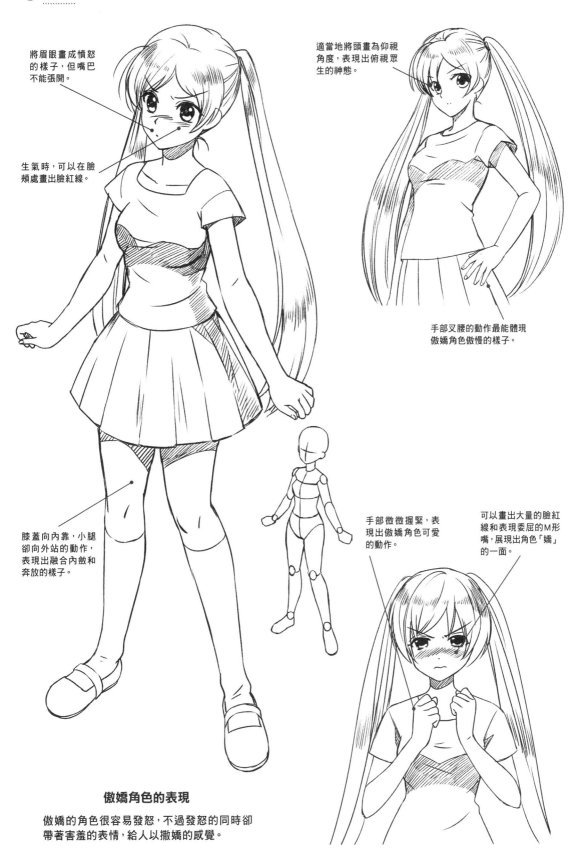

▶ 傲嬌

將眉眼畫成憤怒的樣子,但嘴巴不能張開。

生氣時,可以在臉頰處畫出臉紅線。

適當地將頭畫為仰視角度,表現出俯視眾生的神態。

手部叉腰的動作最能體現傲嬌角色傲慢的樣子。

膝蓋向內靠,小腿卻向外站的動作,表現出融合內斂和奔放的樣子。

手部微微握緊,表現出傲嬌角色可愛的動作。

可以畫出大量的臉紅線和表現委屈的M形嘴,展現出角色「嬌」的一面。

傲嬌角色的表現

傲嬌的角色很容易發怒,不過發怒的同時卻帶著害羞的表情,給人以撒嬌的感覺。

▶ 哭泣與微笑的組合

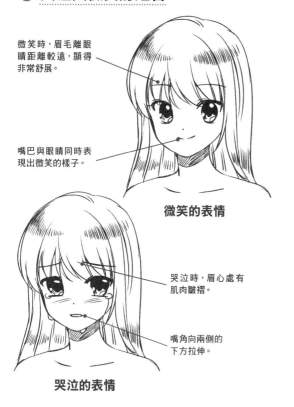

微笑時，眉毛離眼睛距離較遠，顯得非常舒展。

嘴巴與眼睛同時表現出微笑的樣子。

微笑的表情

哭泣時，眉心處有肌肉皺褶。

嘴角向兩側的下方拉伸。

哭泣的表情

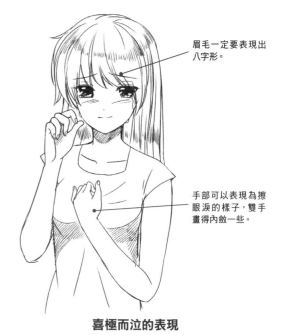

眉毛一定要表現出八字形。

手部可以表現為擦眼淚的樣子，雙手畫得內斂一些。

喜極而泣的表現

喜極而泣是一種結合哭泣與微笑的表情，通常是眼部表現哭泣，而嘴巴表現微笑的樣子。

▶ 發怒與微笑的組合

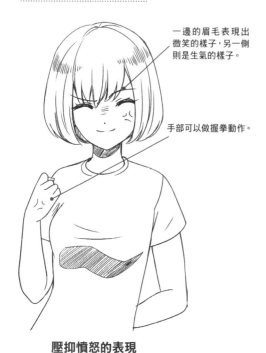

一邊的眉毛表現出微笑的樣子，另一側則是生氣的樣子。

手部可以做握拳動作。

壓抑憤怒的表現

雖然非常憤怒，但由於某種原因，臉部卻顯示出部分微笑的特徵。

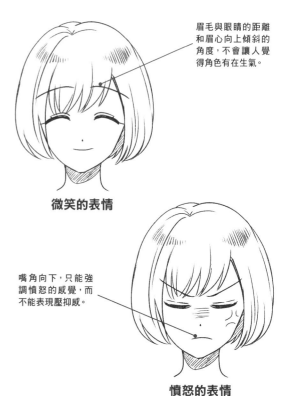

眉毛與眼睛的距離和眉心向上傾斜的角度，不會讓人覺得角色有在生氣。

微笑的表情

嘴角向下，只能強調憤怒的感覺，而不能表現壓抑感。

憤怒的表情

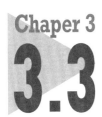

Chaper 3
3.3 把握身體各部分的韻律感

韻律是一條貫穿身體的無形線條,這線條可以用來引導我們畫出符合韻律美的人體姿態,也可以用於修正身體的結構,讓姿態更加自然。

3.3.1 軀幹的結構和運動曲線

在繪製軀幹時要將全身當做一個整體,軀幹的韻律感對全身的姿態有非常大的影響。繪製前,可以先對動作進行剖析,再畫出全身的結構。

▶ 用韻律畫出全身

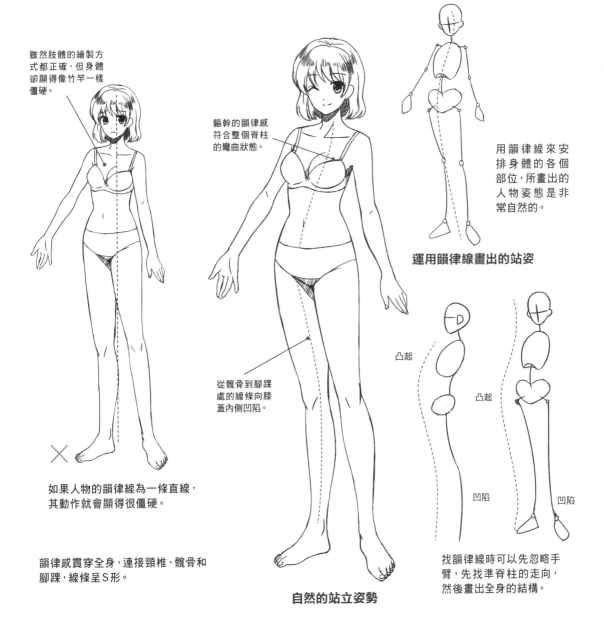

雖然肢體的繪製方式都正確,但身體卻顯得像竹竿一樣僵硬。

軀幹的韻律感符合整個脊柱的彎曲狀態。

用韻律線來安排身體的各個部位,所畫出的人物姿態是非常自然的。

運用韻律線畫出的站姿

從髖骨到腳踝處的線條向膝蓋內側凹陷。

凸起

凸起

凹陷

凹陷

如果人物的韻律線為一條直線,其動作就會顯得很僵硬。

韻律感貫穿全身,連接頸椎、髖骨和腳踝,線條呈S形。

自然的站立姿勢

找韻律線時可以先忽略手臂,先找準脊柱的走向,然後畫出全身的結構。

103

3.3.2 四肢的運動節奏

與全身的韻律一樣，四肢也有自己的運動節奏，這些節奏在四肢上也形成無形的曲線。運用這些曲線，可以讓我們畫出更加自然的四肢。

▶ 用節奏畫出四肢

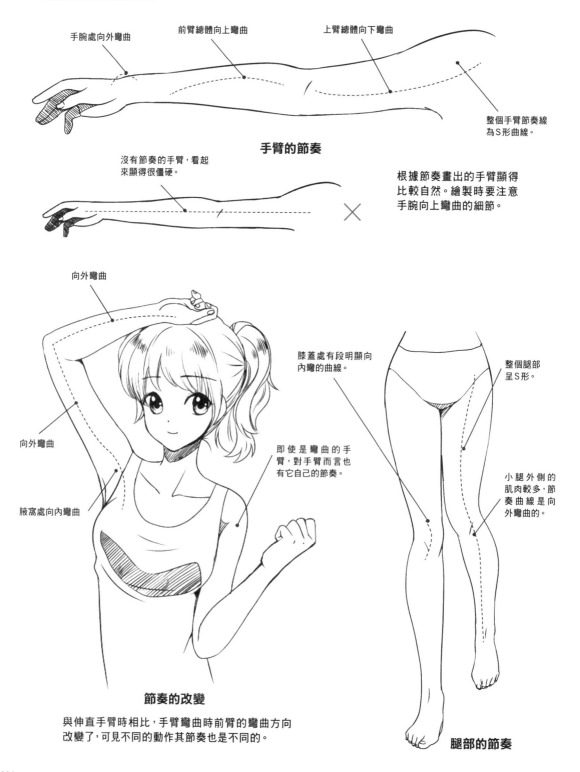

手腕處向外彎曲

前臂總體向上彎曲

上臂總體向下彎曲

整個手臂節奏線為S形曲線。

手臂的節奏

沒有節奏的手臂，看起來顯得很僵硬。

根據節奏畫出的手臂顯得比較自然。繪製時要注意手腕向上彎曲的細節。

向外彎曲

向外彎曲

腋窩處向內彎曲

膝蓋處有段明顯向內彎的曲線。

即使是彎曲的手臂，對手臂而言也有它自己的節奏。

整個腿部呈S形。

小腿外側的肌肉較多，節奏曲線是向外彎曲的。

節奏的改變

與伸直手臂時相比，手臂彎曲時前臂的彎曲方向改變了，可見不同的動作其節奏也是不同的。

腿部的節奏

104

3.3.3 手部的結構透視及動態表現

手部的結構較為複雜,繪製時每一根手指的走向都需要透視正確,才能讓整個手部看起來很自然。

▶ 手部的結構透視

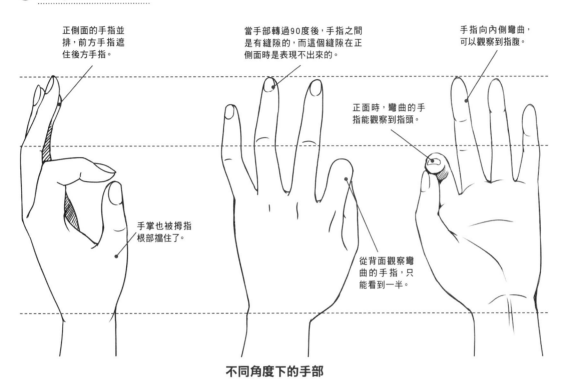

正側面的手指並排,前方手指遮住後方手指。

當手部轉過90度後,手指之間是有縫隙的,而這個縫隙在正側面時是表現不出來的。

手指向內側彎曲,可以觀察到指腹。

正面時,彎曲的手指能觀察到指頭。

手掌也被拇指根部擋住了。

從背面觀察彎曲的手指,只能看到一半。

不同角度下的手部

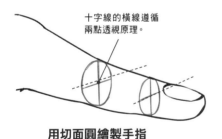

十字線的橫線遵循兩點透視原理。

用切面圓繪製手指

每一個手指關節都可以看做一個切面圓,可以利用這個切面圓來繪製透視正確的手指。

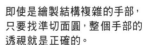

有了切面圓在繪製彎曲手指時就可以輕鬆找準透視了。

如果切面圓透視錯誤,手指看上去就會像是折斷的。

即使是繪製結構複雜的手部,只要找準切面圓,整個手部的透視就是正確的。

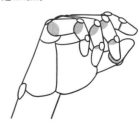

從頂部觀察，指根的骨頭連成一條波浪線。

手腕骨大而凸出，較為整體，要畫出表現手腕骨骼的線條。

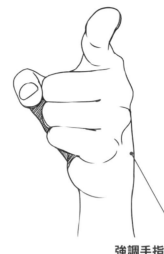

強調手指時，整個手指會遮擋住大部分的手掌。

強調手腕的手部

強調手指指向的手部

← 觀察點

手腕關節要當作一個整體來繪製。

觀察點 →

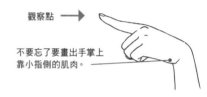

不要忘了要畫出手掌上靠小指側的肌肉。

手指的透視性變形很明顯。

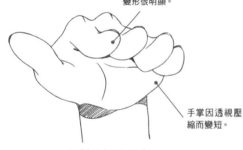

手掌因透視壓縮而變短。

正對手指的視角

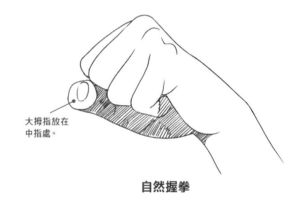

大拇指放在中指處。

自然握拳

如果正對視角不太好下手，可以先找出手掌面的陰影，用這個方法畫出手部的立體感。

並排的四指其線條並不是平行的，而是呈放射狀的。

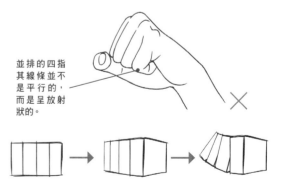

手指伸直後，是向上彎曲的，因此從正面可以看到指腹結構。

可在結構上將手指想成並排的四個木塊，用木塊之間的角度差來模擬握拳時的手指狀態。

▶ 手部的運動方式

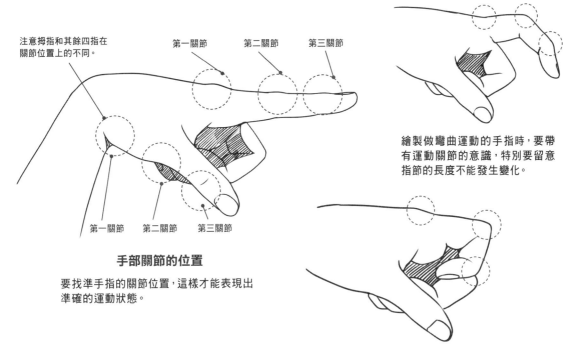

注意拇指和其餘四指在關節位置上的不同。

第一關節　第二關節　第三關節

第一關節　第二關節　第三關節

手部關節的位置

要找準手指的關節位置，這樣才能表現出準確的運動狀態。

繪製做彎曲運動的手指時，要帶有運動關節的意識，特別要留意指節的長度不能發生變化。

▶ 不同的手部姿態

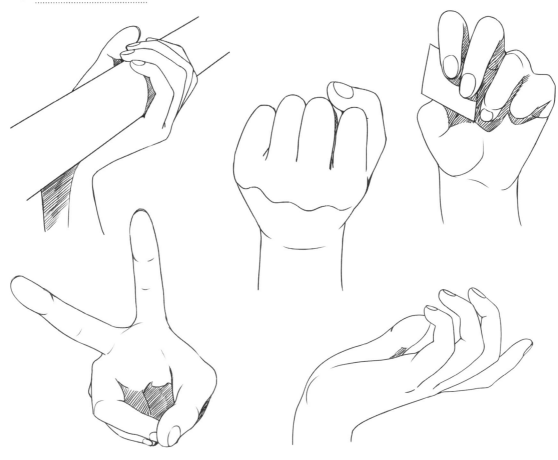

Chaper 3
3.4 人體常見動作的表現

繪製漫畫時,常需要畫些人物動作,動作可分為靜態和動態兩種,這一節將為大家羅列一些常見的人物動作畫法,希望大家在學習後能舉一反三畫出更多的動作。

3.4.1 靜止動作的表現

靜止動作即是所謂的靜態動作,其特徵是全身的重心是平衡的,相對比較固定。繪製時可以從比例和重心線著手,就可以畫出結構準確、形體自然的人物動作了。

▶ 站立

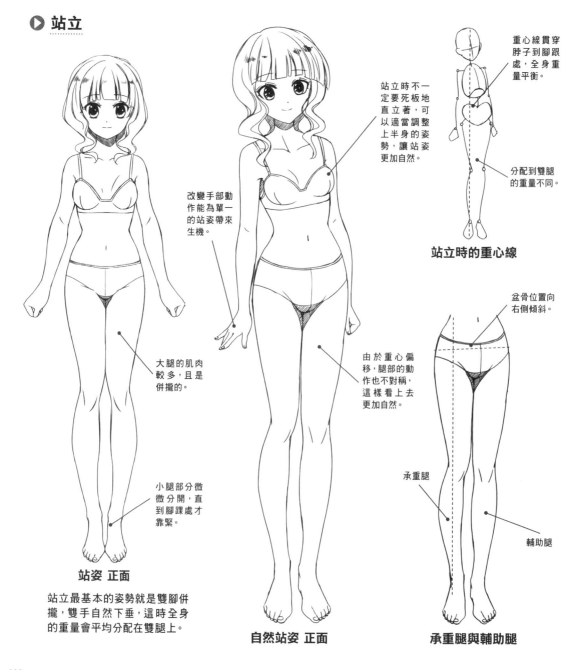

站立時不一定要死板地直立著,可以適當調整上半身的姿勢,讓站姿更加自然。

重心線貫穿脖子到腳跟處,全身重量平衡。

分配到雙腿的重量不同。

站立時的重心線

改變手部動作能為單一的站姿帶來生機。

大腿的肌肉較多,且是併攏的。

由於重心偏移,腿部的動作也不對稱,這樣看上去更加自然。

盆骨位置向右側傾斜。

承重腿

輔助腿

小腿部分微微分開,直到腳踝處才靠緊。

站姿 正面

站立最基本的姿勢就是雙腳併攏,雙手自然下垂,這時全身的重量會平均分配在雙腿上。

自然站姿 正面

承重腿與輔助腿

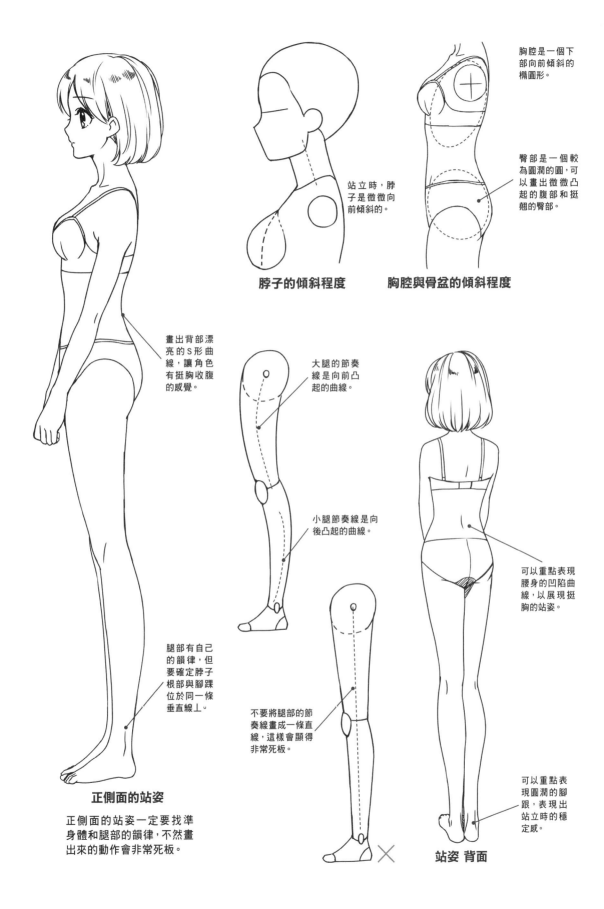

胸腔是一個下部向前傾斜的橢圓形。

站立時,脖子是微微向前傾斜的。

臀部是一個較為圓潤的圓,可以畫出微微凸起的腹部和挺翹的臀部。

脖子的傾斜程度

胸腔與骨盆的傾斜程度

畫出背部漂亮的S形曲線,讓角色有挺胸收腹的感覺。

大腿的節奏線是向前凸起的曲線。

小腿節奏線是向後凸起的曲線。

可以重點表現腰身的凹陷曲線,以展現挺胸的站姿。

腿部有自己的韻律,但要確定脖子根部與腳踝位於同一條垂直線上。

不要將腿部的節奏線畫成一條直線,這樣會顯得非常死板。

可以重點表現圓潤的腳跟,表現出站立時的穩定感。

正側面的站姿

正側面的站姿一定要找準身體和腿部的韻律,不然畫出來的動作會非常死板。

站姿 背面

109

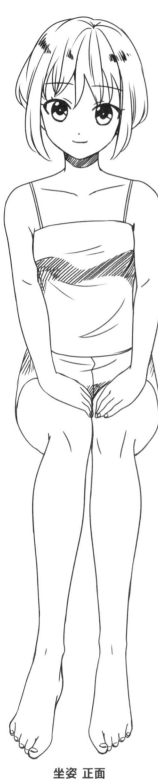

▶ 坐下

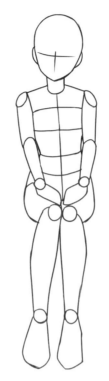

全身的重力集中在臀部，
腿部只起到輔助支撐的作用。

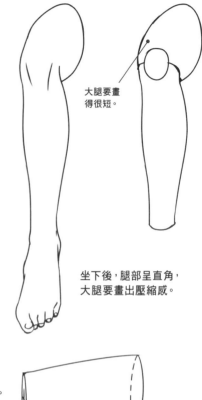

大腿要畫
得很短。

坐下後，腿部呈直角，
大腿要畫出壓縮感。

將大腿想成圓柱體，當圓
柱體轉到正面時，其線條
長度是很短的。

坐姿 正面

膝關節彎曲，大腿與小腿
呈直角。

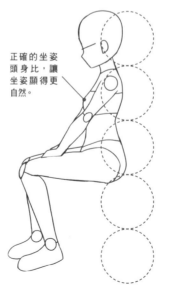

正確的坐姿
頭身比，讓
坐姿顯得更
自然。

坐下後，整個人的身高變為5個
頭身，頭部與身體佔3個頭身，
腿部佔2個頭身。

坐下時，要
畫出脊柱的
M形彎曲，而
不要用沒有
起伏的曲線
表現。

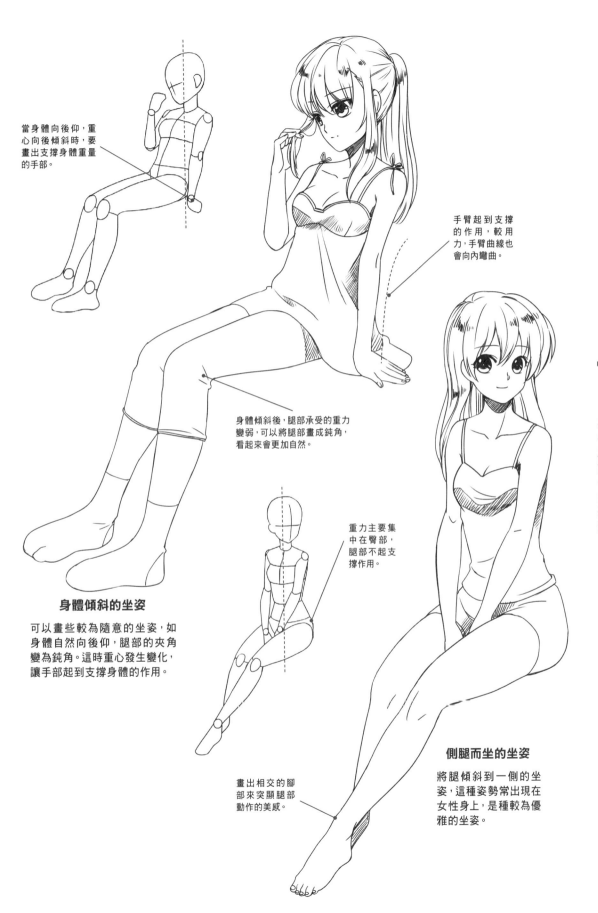

當身體向後仰,重心向後傾斜時,要畫出支撐身體重量的手部。

手臂起到支撐的作用,較用力,手臂曲線也會向內彎曲。

身體傾斜後,腿部承受的重力變弱,可以將腿部畫成鈍角,看起來會更加自然。

重力主要集中在臀部,腿部不起支撐作用。

身體傾斜的坐姿

可以畫些較為隨意的坐姿,如身體自然向後仰,腿部的夾角變為鈍角。這時重心發生變化,讓手部起到支撐身體的作用。

畫出相交的腳部來突顯腿部動作的美感。

側腿而坐的坐姿

將腿傾斜到一側的坐姿,這種姿勢常出現在女性身上,是種較為優雅的坐姿。

▶ 跪坐

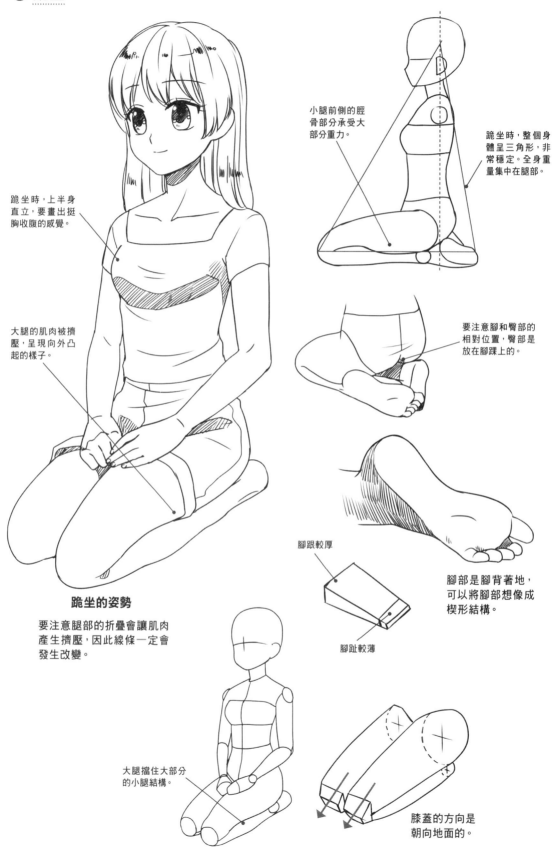

小腿前側的脛骨部分承受大部分重力。

跪坐時，整個身體呈三角形，非常穩定。全身重量集中在腿部。

跪坐時，上半身直立，要畫出挺胸收腹的感覺。

大腿的肌肉被擠壓，呈現向外凸起的樣子。

要注意腳和臀部的相對位置，臀部是放在腳踝上的。

跪坐的姿勢

要注意腿部的折疊會讓肌肉產生擠壓，因此線條一定會發生改變。

腳跟較厚

腳趾較薄

腳部是腳背著地，可以將腳部想像成楔形結構。

大腿擋住大部分的小腿結構。

膝蓋的方向是朝向地面的。

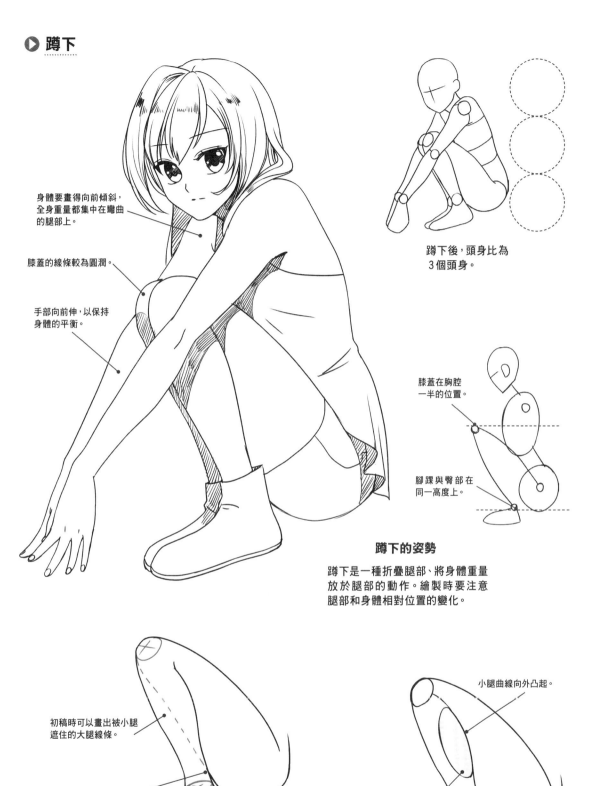

▶ 蹲下

身體要畫得向前傾斜，
全身重量都集中在彎曲
的腿部上。

膝蓋的線條較為圓潤。

手部向前伸，以保持
身體的平衡。

蹲下後，頭身比為
3個頭身。

膝蓋在胸腔
一半的位置。

腳踝與臀部在
同一高度上。

蹲下的姿勢

蹲下是一種折疊腿部、將身體重量
放於腿部的動作。繪製時要注意
腿部和身體相對位置的變化。

初稿時可以畫出被小腿
遮住的大腿線條。

大腿這裡的線條要能與
膝蓋處的線條連接。

要注意尋找隱藏的線條，
以確保大腿透視的正確。

小腿曲線向外凸起。

小腿肌肉在被大腿擠壓後
形成橢圓形結構。

▶ 躺下

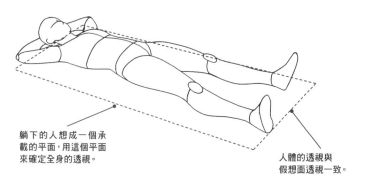

躺下的人想成一個承載的平面,用這個平面來確定全身的透視。

人體的透視與假想面透視一致。

頭　身體　腿部

將整個人體的透視想成一個長方體。

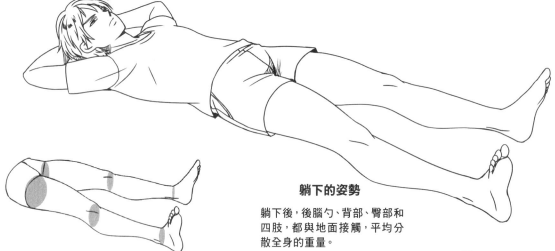

雙腿的傾斜程度不同,可以用切面圓來找準腿部的透視。

躺下的姿勢

躺下後,後腦勺、背部、臀部和四肢,都與地面接觸,平均分散全身的重量。

旋轉

還可以將畫面轉個角度,當作仰視的站姿來繪製。

用旋轉的方式,將躺下的人體當作站立的人物來繪製,會容易很多。

由於背部才是承載重量的主要部分,四肢可以畫得放鬆些。

▶ 趴著

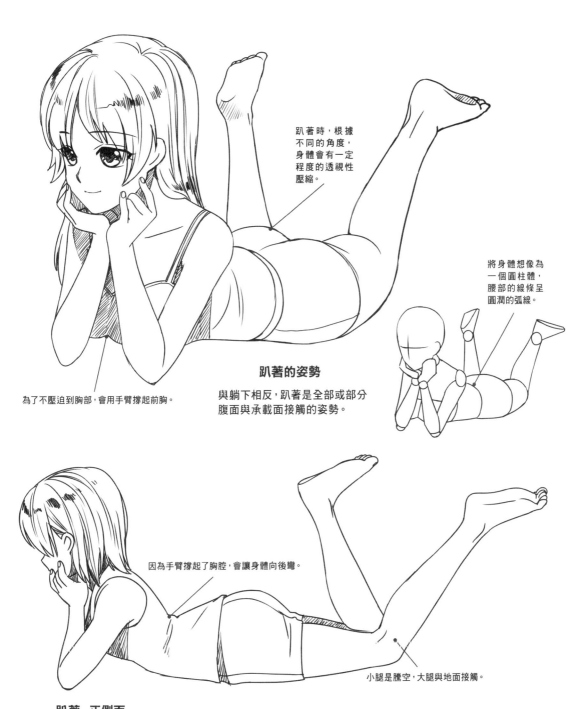

趴著時,根據不同的角度,身體會有一定程度的透視性壓縮。

將身體想像為一個圓柱體,腰部的線條呈圓潤的弧線。

趴著的姿勢

與躺下相反,趴著是全部或部分腹面與承載面接觸的姿勢。

為了不壓迫到胸部,會用手臂撐起前胸。

因為手臂撐起了胸腔,會讓身體向後彎。

小腿是騰空,大腿與地面接觸。

趴著 正側面

正側面能觀察到向後彎曲的身體,這時的身體沒有透視性壓縮。

手肘、腹部和大腿前部與地面接觸,這些部分處於同一水平線。

▶ 打電話

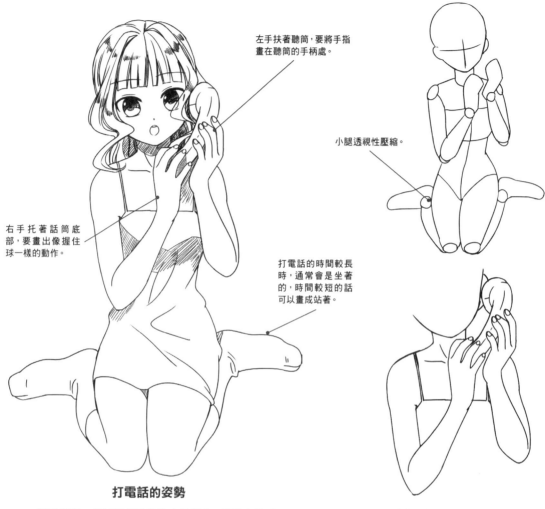

左手扶著聽筒,要將手指畫在聽筒的手柄處。

右手托著話筒底部,要畫出像握住球一樣的動作。

小腿透視性壓縮。

打電話的時間較長時,通常會是坐著的,時間較短的話可以畫成站著。

打電話的姿勢

打電話是一個以手部動作為主的動作,要畫出準確的拿聽筒姿勢,腿部則可以隨意變化。

聽筒的位置要與耳部相對應。

以電話為主的角度強調了這個道具的重要性,要好好地表現打電話這個的動作。

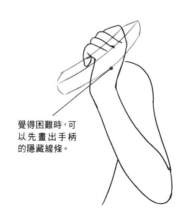

覺得困難時,可以先畫出手柄的隱藏線條。

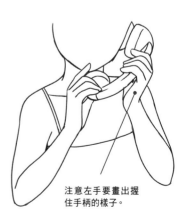

注意左手要畫出握住手柄的樣子。

3.4.2 動態動作的表現

當重心不穩定時,人體便會開始形成動態的動作。下面將通過常見的動態動作,來瞭解動態動作的表現方式。

▶ 行走

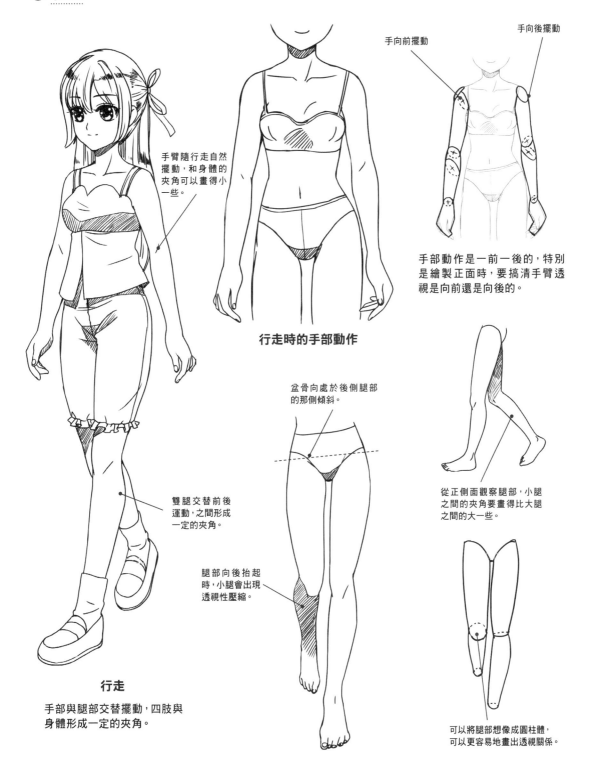

手臂隨行走自然擺動,和身體的夾角可以畫得小一些。

行走時的手部動作

手向前擺動

手向後擺動

手部動作是一前一後的,特別是繪製正面時,要搞清手臂透視是向前還是向後的。

盆骨向處於後側腿部的那側傾斜。

從正側面觀察腿部,小腿之間的夾角要畫得比大腿之間的大一些。

雙腿交替前後運動,之間形成一定的夾角。

腿部向後抬起時,小腿會出現透視性壓縮。

行走

手部與腿部交替擺動,四肢與身體形成一定的夾角。

可以將腿部想像成圓柱體,可以更容易地畫出透視關係。

▶ 表現出行走的輕盈感

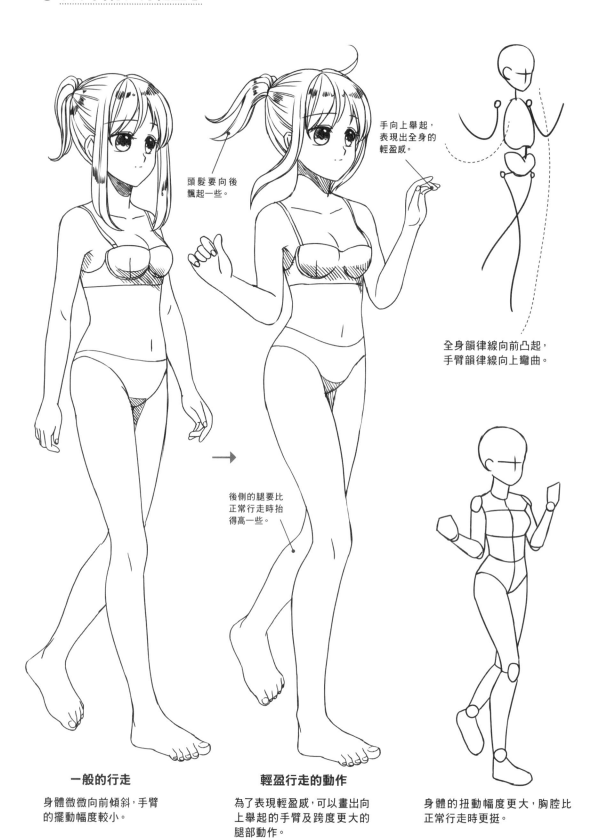

頭髮要向後
飄起一些。

手向上舉起，
表現出全身的
輕盈感。

全身韻律線向前凸起，
手臂韻律線向上彎曲。

後側的腿要比
正常行走時抬
得高一些。

一般的行走

身體微微向前傾斜，手臂
的擺動幅度較小。

輕盈行走的動作

為了表現輕盈感，可以畫出向
上舉起的手臂及跨度更大的
腿部動作。

身體的扭動幅度更大，胸腔比
正常行走時更挺。

▶ 奔跑

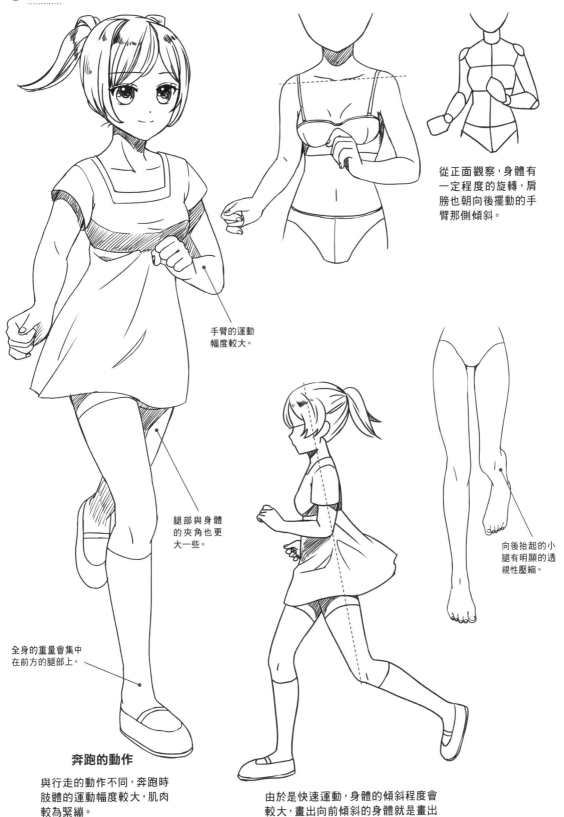

從正面觀察，身體有
一定程度的旋轉，肩
膀也朝向後擺動的手
臂那側傾斜。

手臂的運動
幅度較大。

腿部與身體
的夾角也更
大一些。

向後抬起的小
腿有明顯的透
視性壓縮。

全身的重量會集中
在前方的腿部上。

奔跑的動作

與行走的動作不同，奔跑時
肢體的運動幅度較大，肌肉
較為緊繃。

由於是快速運動，身體的傾斜程度會
較大，畫出向前傾斜的身體就是畫出
奔跑感覺的重點。

119

▶ 跳躍

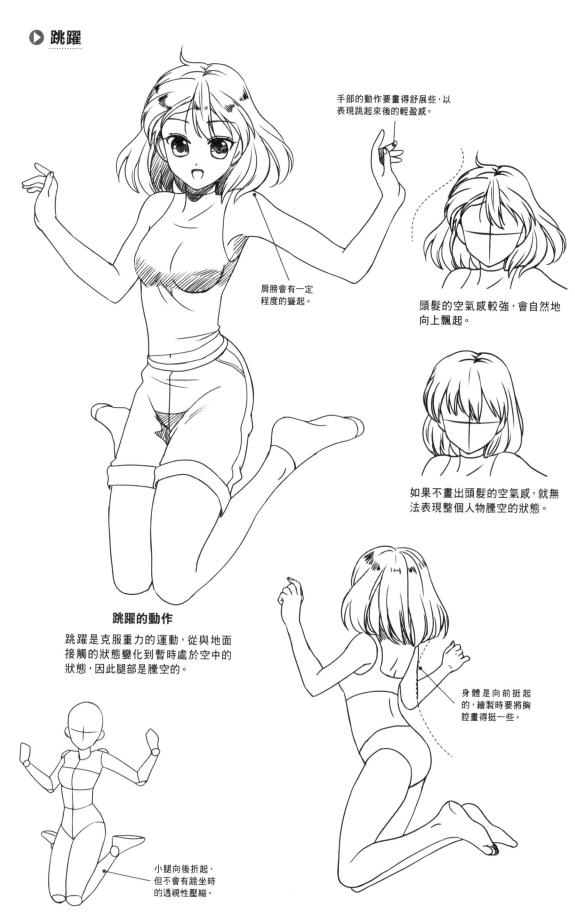

手部的動作要畫得舒展些,以表現跳起來後的輕盈感。

肩膀會有一定程度的聳起。

頭髮的空氣感較強,會自然地向上飄起。

如果不畫出頭髮的空氣感,就無法表現整個人物騰空的狀態。

身體是向前挺起的,繪製時要將胸腔畫得挺一些。

跳躍的動作

跳躍是克服重力的運動,從與地面接觸的狀態變化到暫時處於空中的狀態,因此腿部是騰空的。

小腿向後折起,但不會有跪坐時的透視性壓縮。

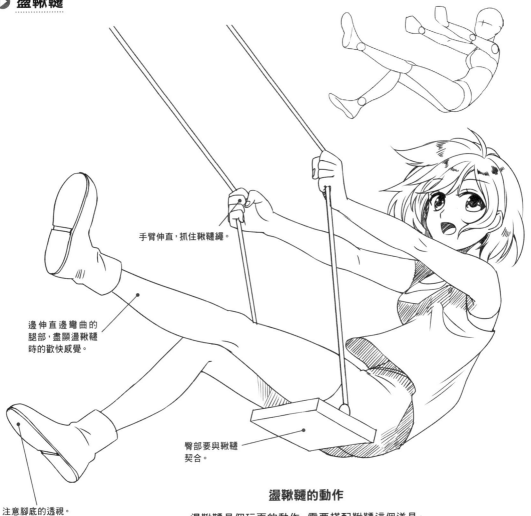

▶ 盪鞦韆

手臂伸直，抓住鞦韆繩。

邊伸直邊彎曲的
腿部，盡顯盪鞦韆
時的歡快感覺。

臀部要與鞦韆
契合。

注意腳底的透視。

盪鞦韆的動作

盪鞦韆是個玩耍的動作，需要搭配鞦韆這個道具，
繪製時要注意人體與鞦韆的搭配。

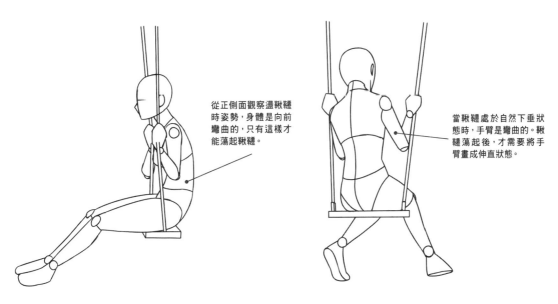

從正側面觀察盪鞦韆
時姿勢，身體是向前
彎曲的，只有這樣才
能盪起鞦韆。

當鞦韆處於自然下垂狀
態時，手臂是彎曲的。鞦
韆盪起後，才需要將手
臂畫成伸直狀態。

加入人體透視更真實地表現動作

在繪製人物動作時,要帶入關節和透視的意識。適時觀察整體的透視準確性,這樣才能讓動作更加自然生動。

3.5.1 關節的聯動是形成動作的關鍵

雖然人體是由肌肉帶動骨骼而產生運動的,但從繪畫層面上來說,關節運動才是形成動作的直接原因。在設計動作時,要加入關節聯動的意識,畫出更多更靈活的動作。

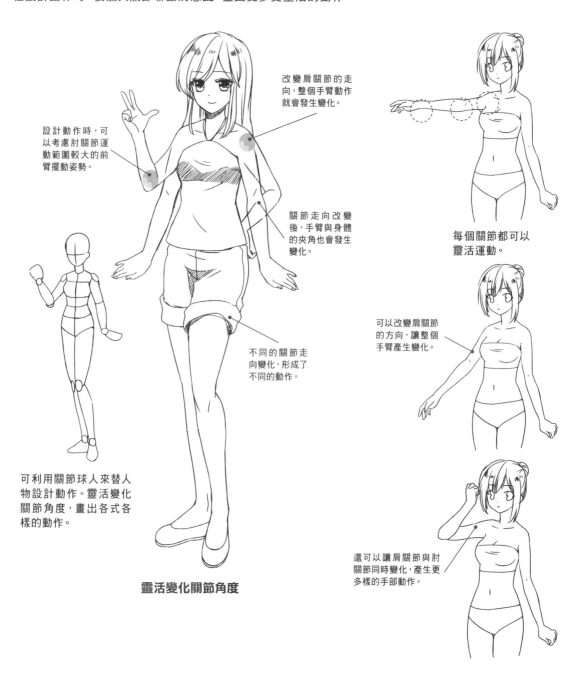

設計動作時,可以考慮肘關節運動範圍較大的前臂擺動姿勢。

改變肩關節的走向,整個手臂動作就會發生變化。

關節走向改變後,手臂與身體的夾角也會發生變化。

每個關節都可以靈活運動。

不同的關節走向變化,形成了不同的動作。

可以改變肩關節的方向,讓整個手臂產生變化。

可利用關節球人來替人物設計動作。靈活變化關節角度,畫出各式各樣的動作。

靈活變化關節角度

還可以讓肩關節與肘關節同時變化,產生更多樣的手部動作。

3.5.2 不同的透視形成千差萬別的動作

全身的透視是一致的，但要將身體的每個部分拆分開來，將它們想成幾何體，因為擺放位置不同這些幾何體就會形成不同的透視。

只有線條時，很難找準透視關係。

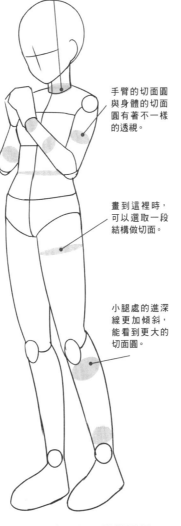

每個交界的地方，都可以畫出切面圓。

手臂的切面圓與身體的切面圓有著不一樣的透視。

畫到這裡時，可以選取一段結構做切面。

小腿處的進深線更加傾斜，能看到更大的切面圓。

將手臂和手部想像成幾何圖形，找起透視來就更容易了。

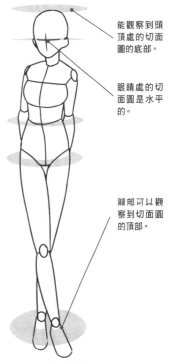

能觀察到頭頂處的切面圓的底部。

眼睛處的切面圓是水平的。

腳部可以觀察到切面圓的頂部。

用全身的切面找準透視

可以為身體的每個部分做切面，從頭畫到腳，刻修正這些切面的透視關係。

用切面圓幫助我們找準全身的透視關係。

123

人物動作的繪製流程

在學習完人物動作的繪製方法後，下面將通過實際的例子完整地學習如何繪製一個生動的人物。

1 先在較小的紙上畫出想表現的動作。這裡要畫的是坐在地上的少女。

2 用球形與圓錐形表現出頭部，並畫出臉部十字線。

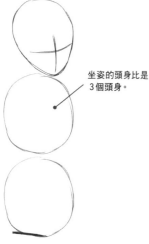

坐姿的頭身比是3個頭身。

3 在頭部下面畫出與頭高相等的兩個圓形，確定全身的比例。

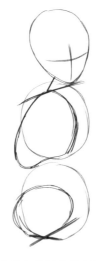

4 畫出表示胸腔和骨盆的結構，和肩膀、髖骨的透視線。

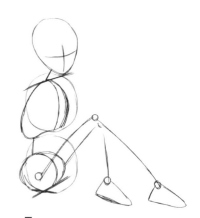

5 在盆骨的適當處畫出腿部結構。

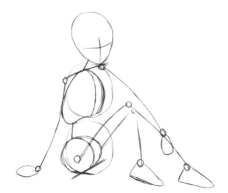

6 畫出手臂的結構。放在身後的手臂起到支撐身體重量的作用。

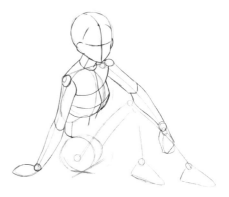

7 畫出上半身的結構。要注意支撐身體那隻手與身體的遮擋關係。

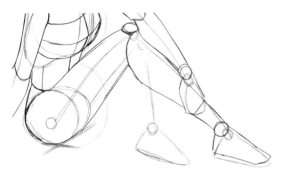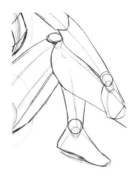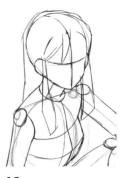

8 畫出右腿的結構。左手是放在右腿上的，要處理好手臂與腿部的遮擋關係。

9 畫出被右腿遮擋的左腿結構。只畫出小腿就可以了。

10 畫出頭髮的大致結構。

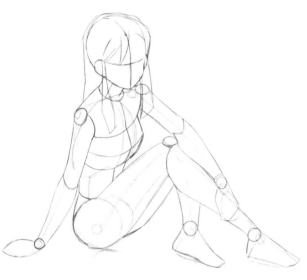

12 根據頭部結構畫出臉部的輪廓線條。

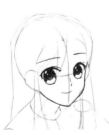

13 畫出五官的大致結構。五官與十字線要保持一致，以保證透視準確。

11 將顏色減淡，進入描線階段。準備在原稿紙上畫出明確的線條。

14 仔細畫出眼珠的結構，讓五官更加完整。

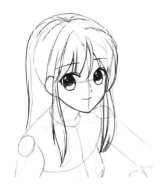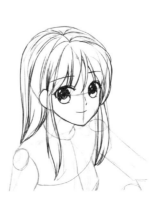

15 根據髮簇的結構，用簡練的線條畫出頭髮的輪廓線。

16 順著頭髮的走向，用較細的線條畫出髮絲。

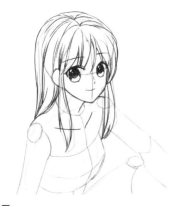

17 畫出脖子和鎖骨結構，並注意與頭髮的遮擋關係。

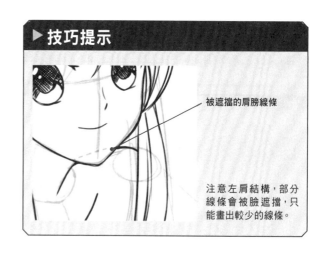

▶ 技巧提示

被遮擋的肩膀線條

注意左肩結構，部分線條會被臉遮擋，只能畫出較少的線條。

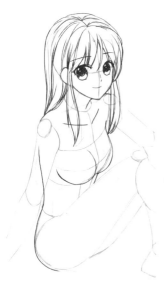

18 畫出身體和胸部的結構。可以先畫出整個身體的結構，再擦去被手臂遮擋的部分。

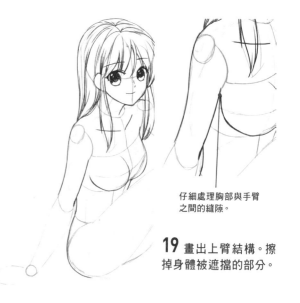

仔細處理胸部與手臂之間的縫隙。

19 畫出上臂結構。擦掉身體被遮擋的部分。

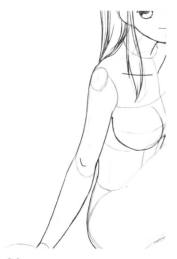

20 畫出下臂的結構。要畫出手肘內側的橫紋，讓手臂看起來更加自然。

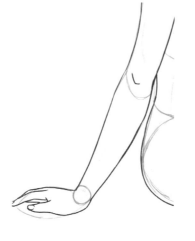

21 畫出右手的手部結構。手部是放於地面上的，只需畫出大拇指側的手部結構。

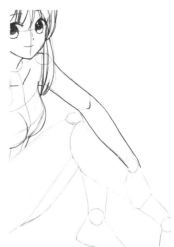

22 畫出左手臂的結構。下臂的線條與腿部是連接在一起的。

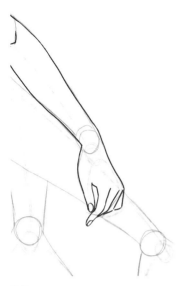

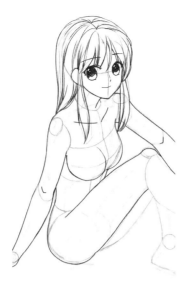

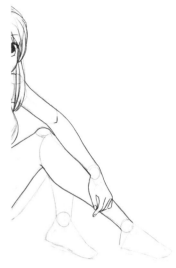

23 畫出左手結構。左手是從手腕開始遮擋小腿的，這樣才能表現出手是放在腿上的樣子。

24 畫出右大腿的結構。臀部要扁一些，畫出少女坐在地面的感覺。

25 畫出右小腿的線條。腿肚子可以畫得扁一些，表現出肌肉的拉伸感。

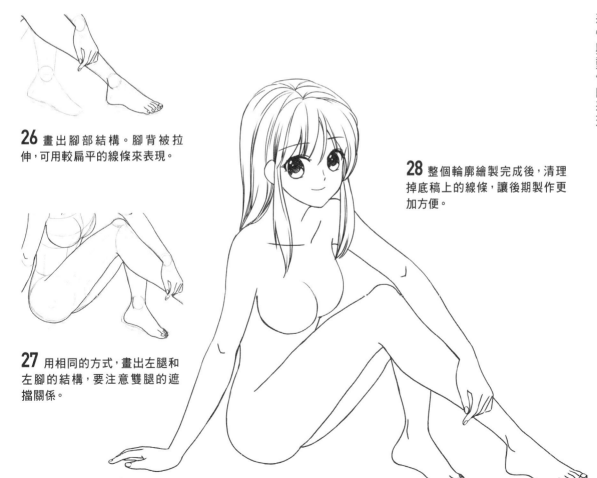

26 畫出腳部結構。腳背被拉伸，可用較扁平的線條來表現。

28 整個輪廓繪製完成後，清理掉底稿上的線條，讓後期製作更加方便。

27 用相同的方式，畫出左腿和左腳的結構，要注意雙腿的遮擋關係。

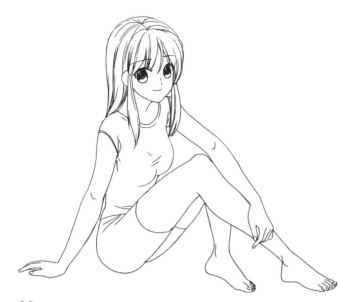

29 添加服裝。用服裝的輪廓線表現出肢體的立體感。

30 用短直線表現出頭髮的光澤感,顯示出更多的頭髮細節。

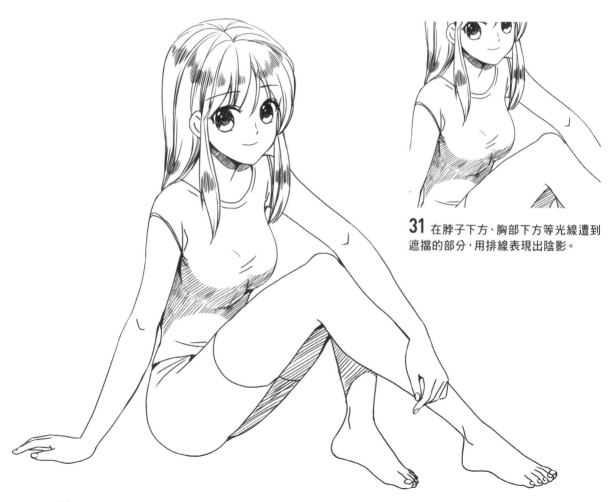

31 在脖子下方、胸部下方等光線遭到遮擋的部分,用排線表現出陰影。

32 整理線條,加粗一些線條,讓畫面更有層次感,這樣整幅作品就完成了。

Chapter 4

繪製服裝

服裝在現實生活中起到保暖和裝飾的作用，在漫畫中則有裝飾和展現形體的作用。本章將為大家介紹繪製服裝的基礎知識，並對皺褶進行講解。下面就一起來學習服裝的繪製法吧！

Chaper 4

4.1

著裝人體的繪製要點

當角色穿上服裝後,會對人體結構產生一定的影響。下面就一起來學習繪製著裝人體的要點吧!

4.1.1 想像服裝下的人體

平鋪的服裝和被人穿著時的狀態是截然不同的。可以將人體比作一個架子,支撐起整件服裝,繪製時一定要找準服裝與人體之間的關係。

▶ 尋找服裝下的隱藏線

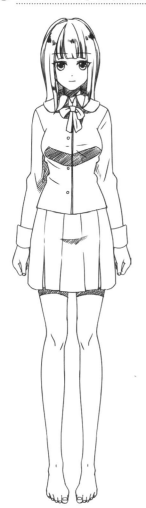

著裝人體

著裝後就無法看到被服裝遮住的人體結構,但這個結構卻又隱藏在服裝之下,起到支撐起服裝的作用。

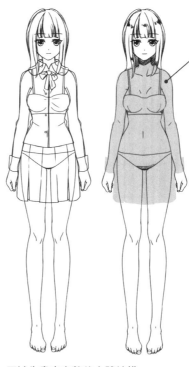

可以先畫出完整的人體結構,再為角色穿上衣物。

忽略服裝的細節,將整間衣服套在人體上。

繪製覆蓋著衣服的肢體時,要釐清輪廓與隱藏結構之間的關係。

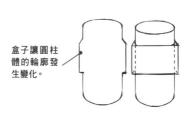

盒子讓圓柱體的輪廓發生變化。

將人體比作圓柱體,服裝比作套在圓柱體上的盒子。圓柱體的輪廓線依然是存在的,並且還支撐著盒子。

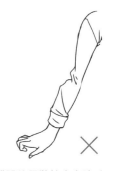

錯誤的服裝輪廓會讓手臂看上去是凹陷的。

▶ 人體是服裝的基礎

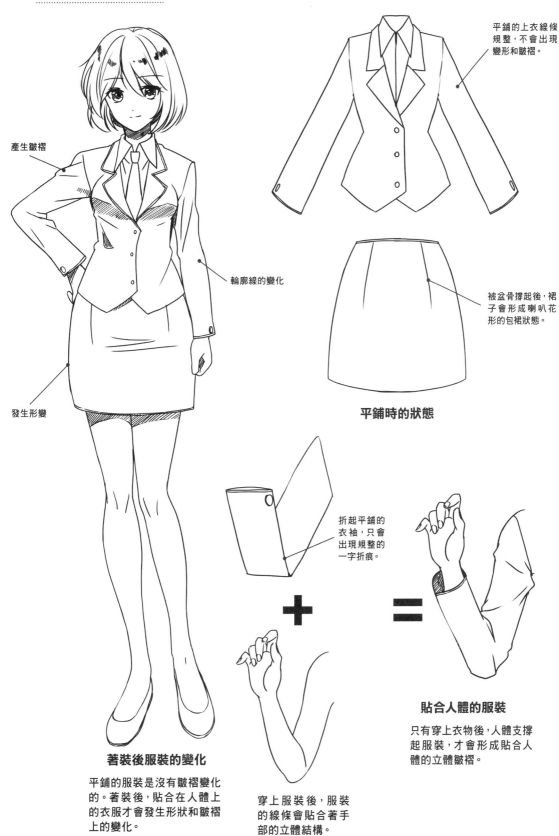

平鋪的上衣線條規整,不會出現變形和皺褶。

產生皺褶

輪廓線的變化

發生形變

被盆骨撐起後,裙子會形成喇叭花形的包裙狀態。

平鋪時的狀態

折起平鋪的衣袖,只會出現規整的一字折痕。

貼合人體的服裝

只有穿上衣物後,人體支撐起服裝,才會形成貼合人體的立體皺褶。

著裝後服裝的變化

平鋪的服裝是沒有皺褶變化的。著裝後,貼合在人體上的衣服才會發生形狀和皺褶上的變化。

穿上服裝後,服裝的線條會貼合著手部的立體結構。

4.1.2 修改服裝讓其貼合人體

服裝就是包裹著身體的布料。從繪畫層面上來說，就是要畫出一塊貼合著人體的布料，這樣才能表現出合身的服裝，以此來展現角色的身材。

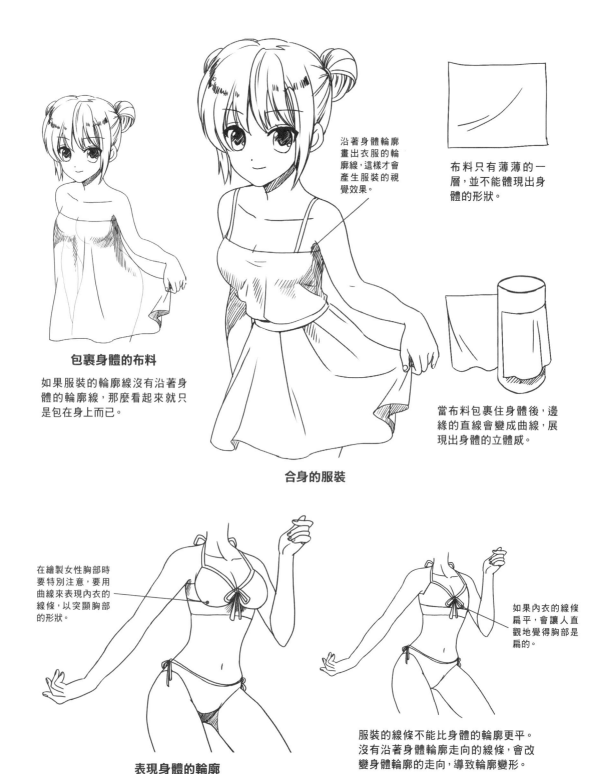

沿著身體輪廓畫出衣服的輪廓線，這樣才會產生服裝的視覺效果。

布料只有薄薄的一層，並不能體現出身體的形狀。

當布料包裹住身體後，邊緣的直線會變成曲線，展現出身體的立體感。

包裹身體的布料

如果服裝的輪廓線沒有沿著身體的輪廓線，那麼看起來就只是包在身上而已。

合身的服裝

在繪製女性胸部時要特別注意，要用曲線來表現內衣的線條，以突顯胸部的形狀。

如果內衣的線條扁平，會讓人直觀地覺得胸部是扁的。

表現身體的輪廓

服裝的線條不能比身體的輪廓更平。沒有沿著身體輪廓走向的線條，會改變身體輪廓的走向，導致輪廓變形。

4.1.3 體型對著裝的影響

穿上服裝後，展現出的形狀與身體輪廓是密不可分的。因此，不同的體型會對著裝形象產生影響。

▶ 合身程度

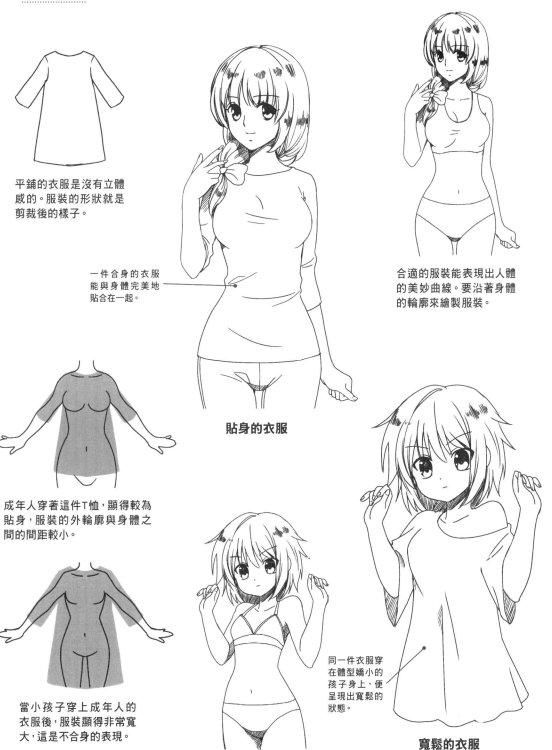

平鋪的衣服是沒有立體感的。服裝的形狀就是剪裁後的樣子。

一件合身的衣服能與身體完美地貼合在一起。

貼身的衣服

成年人穿著這件T恤，顯得較為貼身，服裝的外輪廓與身體之間的間距較小。

當小孩子穿上成年人的衣服後，服裝顯得非常寬大，這是不合身的表現。

合適的服裝能表現出人體的美妙曲線。要沿著身體的輪廓來繪製服裝。

同一件衣服穿在體型嬌小的孩子身上，便呈現出寬鬆的狀態。

寬鬆的衣服

▶ 胖瘦對服裝的影響

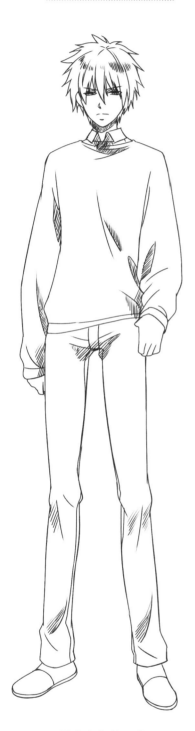

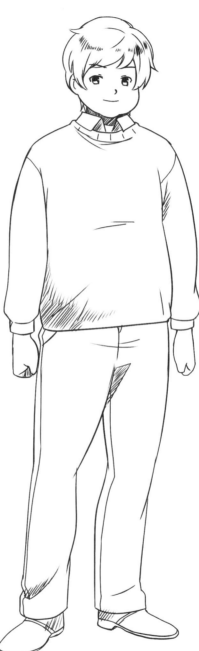

在較胖角色的服裝上加上皺褶，就會表現出乾癟的狀態。

可以誇張地把胖子想像成為一個球，在有贅肉的地方是不會出現皺褶的。

較瘦角色的服裝

較瘦的角色不能將衣服很好地撐起來，所以可以加上大量的皺褶，來表現纖細的體型。

較胖角色的服裝

較胖的角色贅肉較多，通常能撐起服裝，可以減少皺褶的線條，來表現豐滿的體型。

可以誇張地把較瘦的人想像成為竹竿，堆積著大量布料，形成較多的皺褶線條。

Chaper 4
4.2 服裝的表現與皺褶的形成

服裝的線條與剪裁有一定關係，表現出來的皺褶也有其規律。下面就一起來學習如何表現服裝，以及皺褶的形成方式吧！

4.2.1 服裝的組成

服裝有一定的剪裁規律，繪製前應該要對服裝有些基礎瞭解，這樣才能畫出更加準確的服裝結構。

▶ 上裝

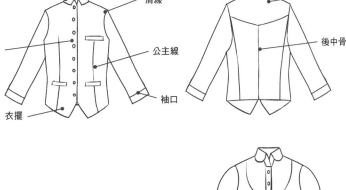

衣領　肩線　擔干　對襟　公主線　後中骨　衣擺　袖口

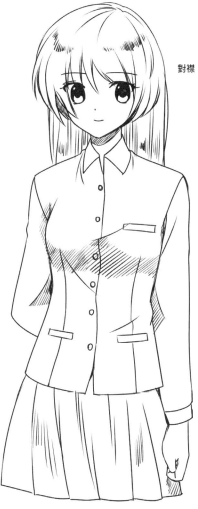

在這些主要部分進行線條和形狀上的改變，能變化出多種款式。

服裝結構不完整

上裝的結構線條

標準的上裝結構是左右對稱的，對稱的領口、肩線及衣襟線條能更好地表現出上裝的樣子。

可以記住這些重要部分的名字，以便檢查服裝的完整性。

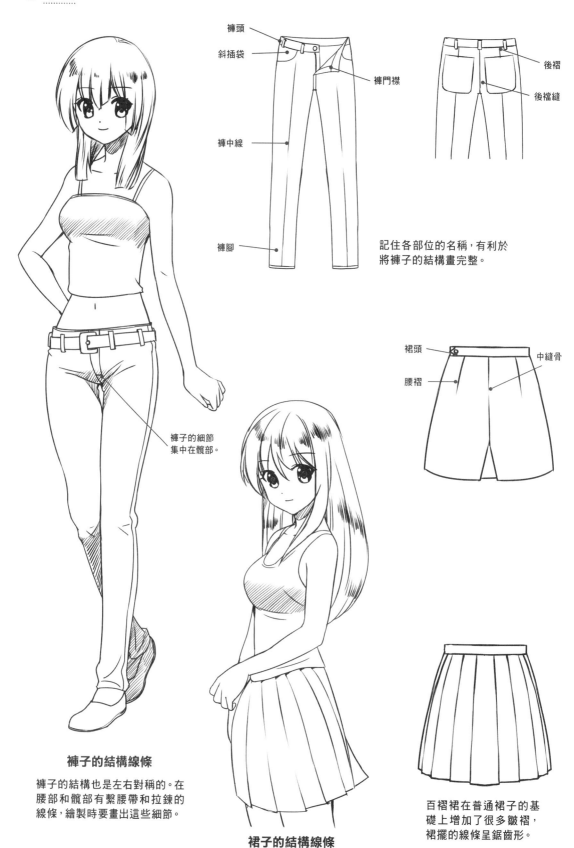

▶ 下裝

褲頭
斜插袋
褲門襟
褲中線
褲腳

後褶
後檔縫

記住各部位的名稱,有利於
將褲子的結構畫完整。

裙頭
中縫骨
腰褶

褲子的結構線條

褲子的結構也是左右對稱的。在
腰部和髖部有繫腰帶和拉鍊的
線條,繪製時要畫出這些細節。

褲子的細節
集中在髖部。

裙子的結構線條

百褶裙在普通裙子的基
礎上增加了很多皺褶,
裙擺的線條呈鋸齒形。

4.2.2 服裝質感的表現

在生活中,服裝是由不同的面料構成的,這些不同的面料轉換到紙面上就是我們所說的質感。漫畫中的服裝質感多用厚度和皺褶線條來表現。

▶ 普通面料

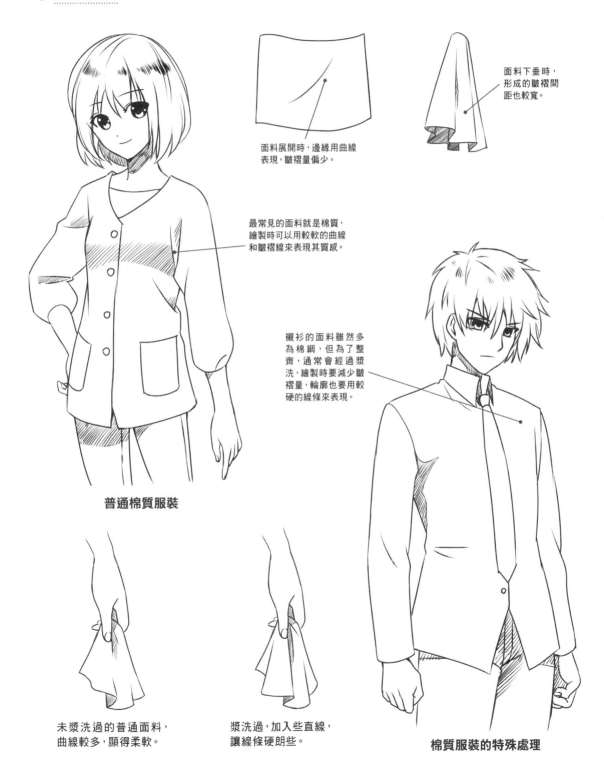

面料展開時,邊緣用曲線表現,皺褶量偏少。

面料下垂時,形成的皺褶間距也較寬。

最常見的面料就是棉質,繪製時可以用較軟的曲線和皺褶線來表現其質感。

襯衫的面料雖然多為棉綢,但為了整齊,通常會經過漿洗,繪製時要減少皺褶量,輪廓也要用較硬的線條來表現。

普通棉質服裝

未漿洗過的普通面料,曲線較多,顯得柔軟。

漿洗過,加入些直線,讓線條硬朗些。

棉質服裝的特殊處理

▶ 組合面料

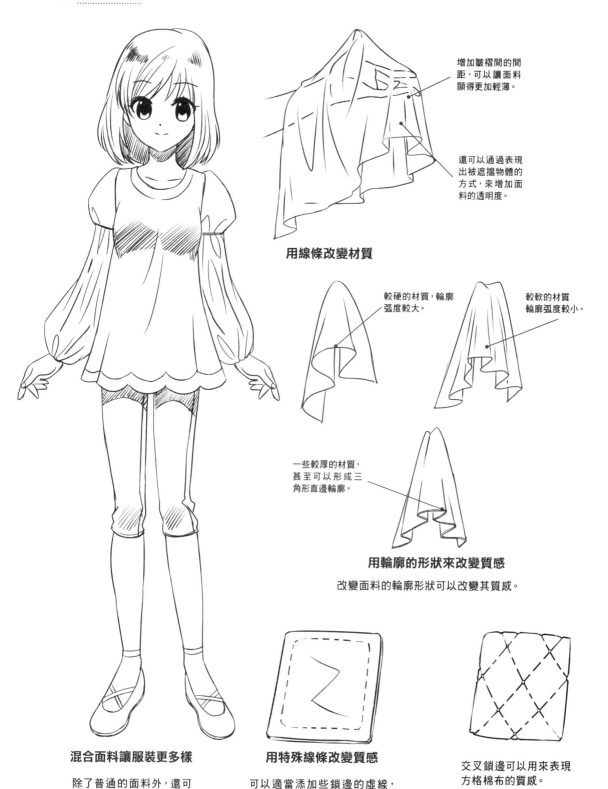

增加皺褶間的間距，可以讓面料顯得更加輕薄。

還可以通過表現出被遮擋物體的方式，來增加面料的透明度。

用線條改變材質

較硬的材質，輪廓弧度較大。

較軟的材質，輪廓弧度較小。

一些較厚的材質，甚至可以形成三角形直邊輪廓。

用輪廓的形狀來改變質感

改變面料的輪廓形狀可以改變其質感。

混合面料讓服裝更多樣

除了普通的面料外，還可以對面料皺褶進行變化，來豐富服裝的質感。

用特殊線條改變質感

可以適當添加些鎖邊的虛線，來表現特殊的質感，像是用繞邊鎖邊來表現皮質的質感。

交叉鎖邊可以用來表現方格棉布的質感。

4.2.3 衣褶對畫面的作用

皺褶是繪製服裝時非常關鍵的部分。當褶線的形狀、數量發生變化時，表現出來的效果也會不同。

▶ 表現服裝的厚薄

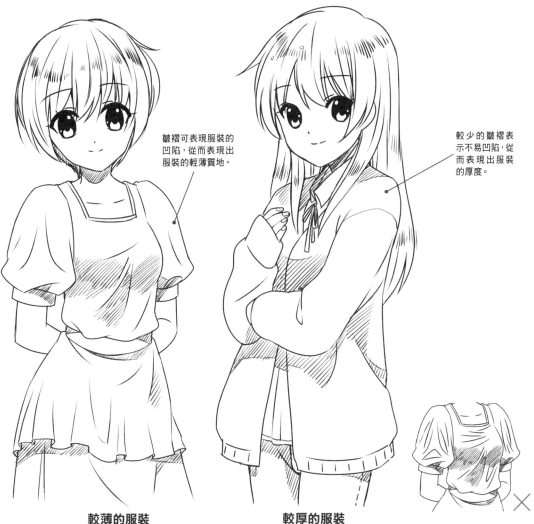

皺褶可表現服裝的凹陷，從而表現出服裝的輕薄質地。

較少的皺褶表示不易凹陷，從而表現出服裝的厚度。

較薄的服裝

較薄的服裝會形成較多的皺褶，繪製時可以適當減少皺褶的間距，並增加數量。

較厚的服裝

較厚的服裝不易形成皺褶，可用稀疏的曲線來表現皺褶。

繪製時，不宜添加過多的皺褶線條，否則衣服看起來會皺巴巴的。

較薄的面料經過擠壓後，很容易形成較多的皺褶。

較厚的面料較有彈性，擠壓後只會形成少量的皺褶。

▶ 體現狀態和形狀

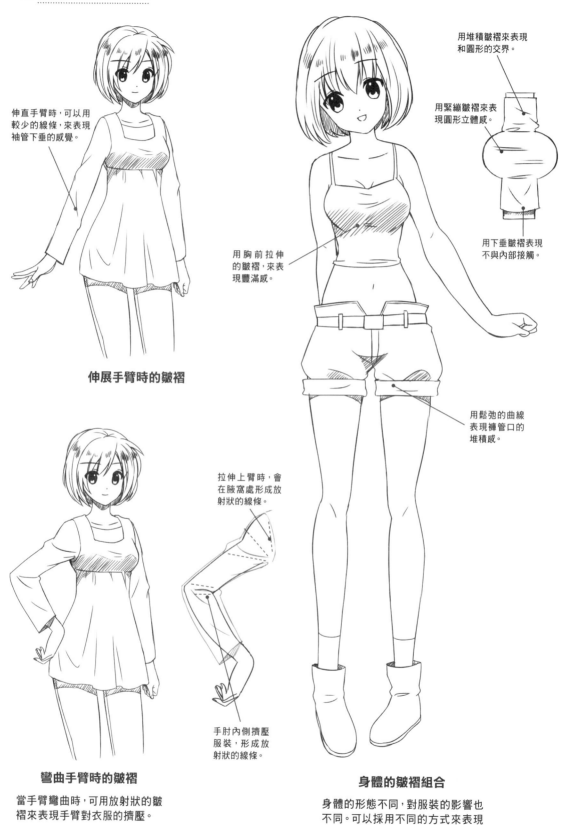

伸直手臂時，可以用較少的線條，來表現袖管下垂的感覺。

伸展手臂時的皺褶

用胸前拉伸的皺褶，來表現豐滿感。

用堆積皺褶來表現和圓形的交界。

用緊繃皺褶來表現圓形立體感。

用下垂皺褶表現不與內部接觸。

用鬆弛的曲線表現褲管口的堆積感。

拉伸上臂時，會在腋窩處形成放射狀的線條。

手肘內側擠壓服裝，形成放射狀的線條。

彎曲手臂時的皺褶

當手臂彎曲時，可用放射狀的皺褶來表現手臂對衣服的擠壓。

身體的皺褶組合

身體的形態不同，對服裝的影響也不同。可以採用不同的方式來表現各部位的形態。

4.2.4 不同衣褶的處理方式

服裝在各部位的表現是不同的,但其皺褶表現方式卻往往是相似的。下面例舉一些常見部位的皺褶表現方式,以供參考。

▶ **手臂的皺褶**

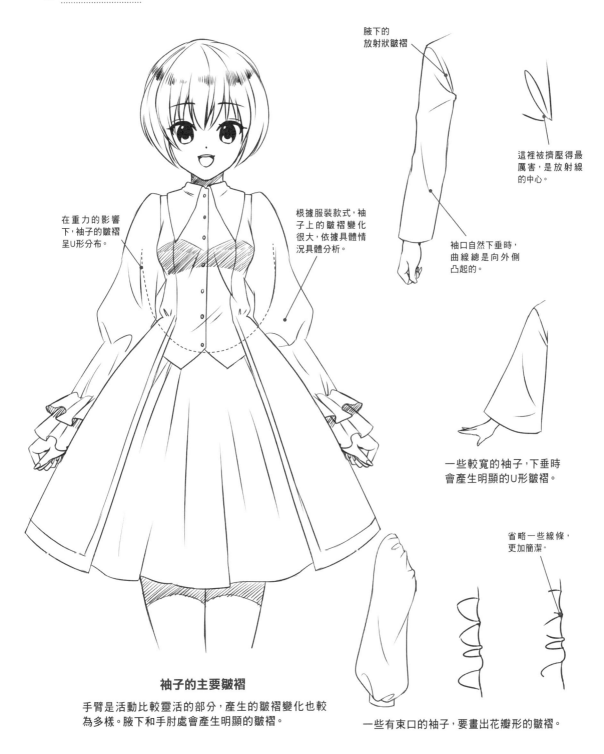

腋下的
放射狀皺褶

這裡被擠壓得最
厲害,是放射線
的中心。

袖口自然下垂時,
曲線總是向外側
凸起的。

根據服裝款式,袖
子上的皺褶變化
很大,依據具體情
況具體分析。

在重力的影響
下,袖子的皺褶
呈U形分布。

一些較寬的袖子,下垂時
會產生明顯的U形皺褶。

省略一些線條,
更加簡潔。

袖子的主要皺褶

手臂是活動比較靈活的部分,產生的皺褶變化也較
為多樣。腋下和手肘處會產生明顯的皺褶。

一些有束口的袖子,要畫出花瓣形的皺褶。

▶ 身體上的皺褶

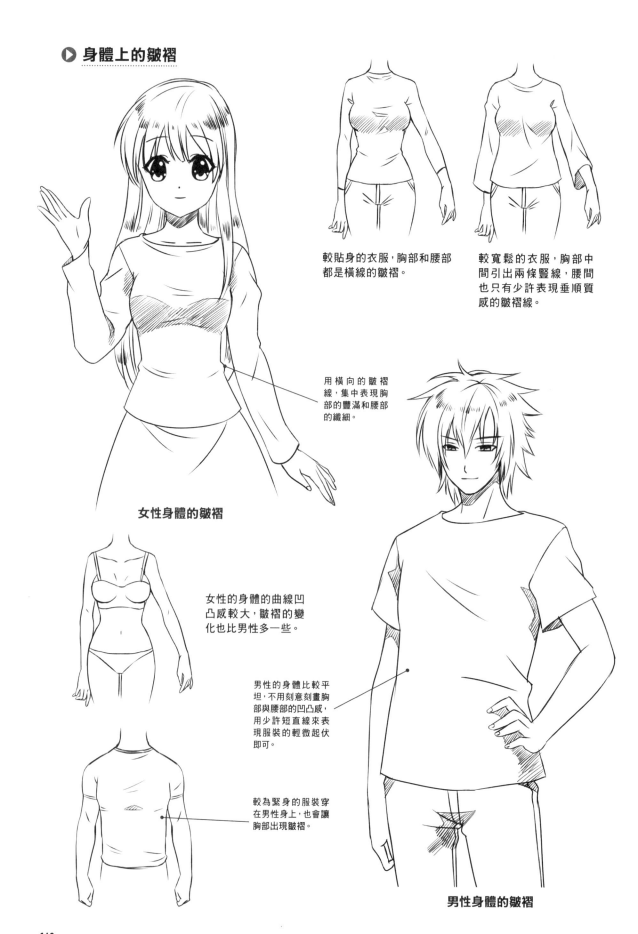

較貼身的衣服，胸部和腰部都是橫線的皺褶。

較寬鬆的衣服，胸部中間引出兩條豎線，腰間也只有少許表現垂順質感的皺褶線。

用橫向的皺褶線，集中表現胸部的豐滿和腰部的纖細。

女性身體的皺褶

女性的身體的曲線凹凸感較大，皺褶的變化也比男性多一些。

男性的身體比較平坦，不用刻意刻畫胸部與腰部的凹凸感，用少許短直線來表現服裝的輕微起伏即可。

較為緊身的服裝穿在男性身上，也會讓胸部出現皺褶。

男性身體的皺褶

▶ 腿部的皺褶

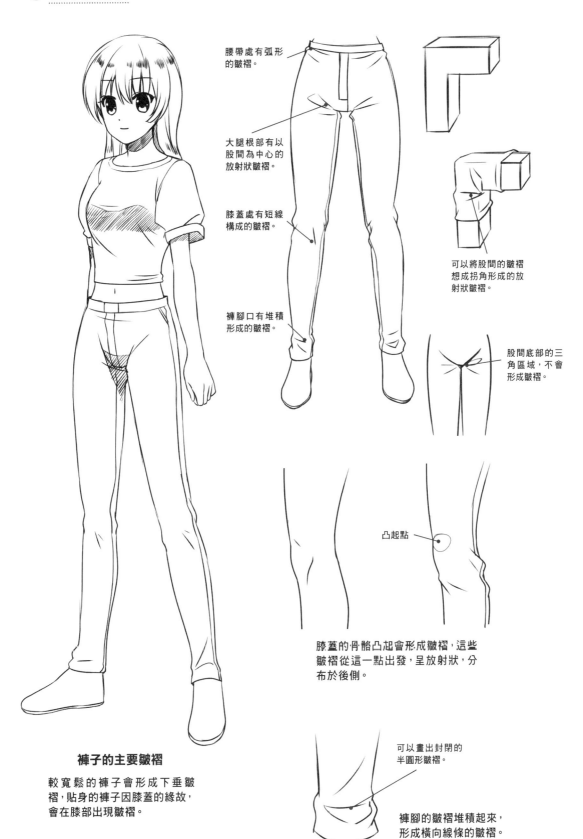

腰帶處有弧形的皺褶。

大腿根部有以股間為中心的放射狀皺褶。

膝蓋處有短線構成的皺褶。

褲腳口有堆積形成的皺褶。

可以將股間的皺褶想成拐角形成的放射狀皺褶。

股間底部的三角區域,不會形成皺褶。

凸起點

膝蓋的骨骼凸起會形成皺褶,這些皺褶從這一點出發,呈放射狀,分布於後側。

可以畫出封閉的半圓形皺褶。

褲腳的皺褶堆積起來,形成橫向線條的皺褶。

褲子的主要皺褶

較寬鬆的褲子會形成下垂皺褶,貼身的褲子因膝蓋的緣故,會在膝部出現皺褶。

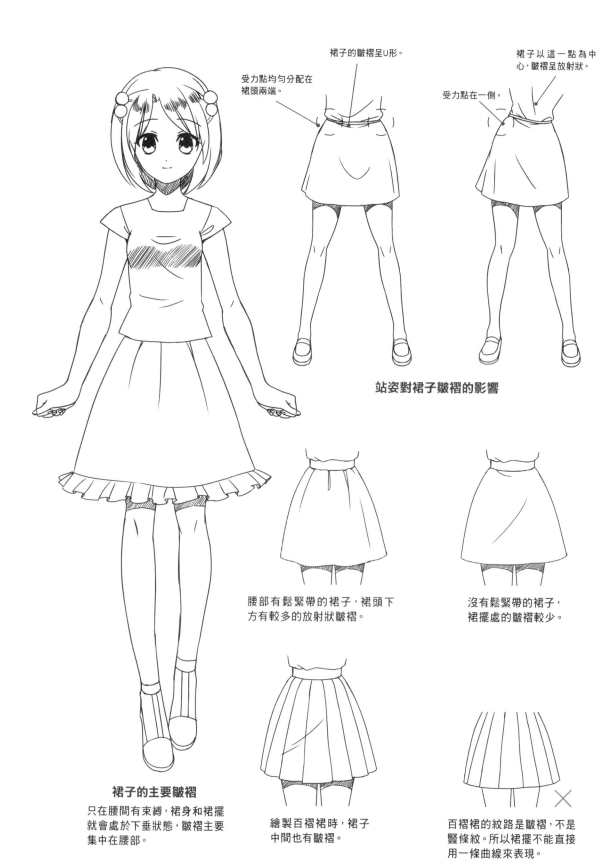

裙子的皺褶呈U形。

受力點均勻分配在裙頭兩端。

裙子以這一點為中心,皺褶呈放射狀。

受力點在一側。

站姿對裙子皺褶的影響

腰部有鬆緊帶的裙子,裙頭下方有較多的放射狀皺褶。

沒有鬆緊帶的裙子,裙擺處的皺褶較少。

裙子的主要皺褶

只在腰間有束縛,裙身和裙擺就會處於下垂狀態,皺褶主要集中在腰部。

繪製百褶裙時,裙子中間也有皺褶。

百褶裙的紋路是皺褶,不是豎條紋。所以裙擺不能直接用一條曲線來表現。

Chapter 4
4.3 不同服裝的表現

在學習了基礎的服裝知識後,下面將通過一些例子來瞭解各種服裝的繪製方式。

4.3.1 內衣

內衣是種貼身服裝,布料較少,因為較為緊身,或者本身形狀固定,所以不會產生太多的皺褶。繪製時要注意內衣的形狀和一些細節。

▶ 女式內衣的結構

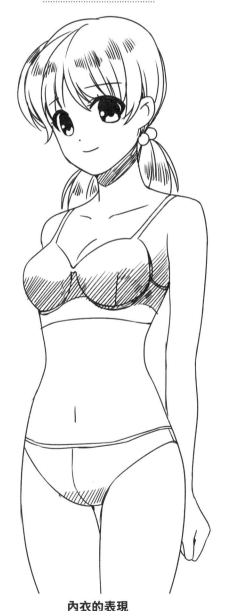

內衣的表現

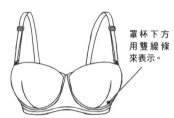

罩杯下方用雙線條來表示。

重點是畫出肩帶和罩杯。

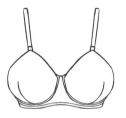

罩杯的形狀各不相同,有些呈較胖的雨滴形。

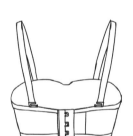

繪製背面時,可以畫出肩帶扣和背扣的細節,以增加內衣的豐富度。

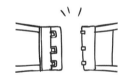

背扣通常是3排,是可以從中間打開的,繪製時要注意線條的準確性。

可以類比內衣的透視和方向。

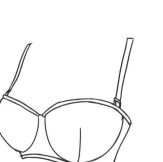

從半側面觀察內衣的罩杯時,透視非常明顯,形成一大一小的狀態。要注意到兩邊的罩杯形狀也是不同的。

平鋪的內褲前面比後面要小,且要窄一些。

可以多畫些雙線邊緣,以表現出更多細節。

內褲的表現

女式的內褲基本呈三角形,但繪製穿著上身的內褲時,要注意三角形的邊緣會呈弧線而不是直線。

從後側面觀察,內褲幾乎將整個臀部包裹住,但在臀部下方會有皺褶線條。

▶ 男式內衣的結構

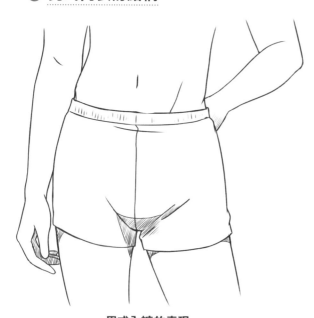

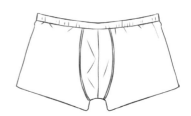

有些男式內褲的中部有雙線結構,在襠部形成橢圓形。

男式內褲的表現

男式內褲通常呈四角形,褲頭較女式的寬些。繪製時可以集中表現鬆緊帶和中縫的線條。

有些男式內褲較為寬鬆,會在襠部形成放射狀皺褶。

4.3.2 襯衫

　　平鋪的襯衫線條通常較直。繪製穿在身上的襯衫時，要注意身體輪廓對襯衫的影響；尤其要表現出領口和袖口的立體感。

▶ 襯衫的結構

襯衫的著裝表現

襯衫是種較為輕便的服裝，常作為打底服裝。皺褶的數量適中，要畫出垂順的質感。

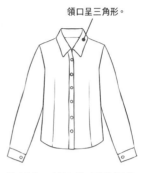

領口呈三角形。

襯衫的面料較薄，熨燙規整。線條可以畫得規範一些。

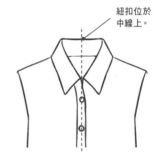

紐扣位於中線上。

襯衫的門襟線並不位於中線上，而是微微偏向一側。

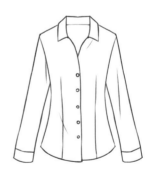

有些女式襯衫剪裁較為特殊，有收腰效果，會讓腰部曲線向內彎。

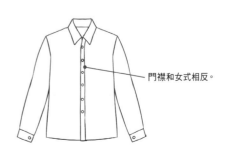

門襟和女式相反。

▶ 襯衫細節

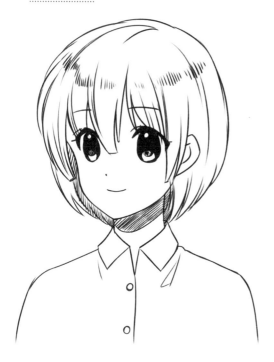

翻領的正面

翻領正面呈兩個四邊形，領口的中間是三角形開口，領口與衣襟的連接部分有一些皺褶。

領口平鋪時，
邊緣線是條直線。

脖子的切面
是三角形的。

將直線的領口直接畫
在脖子上，是無法表現
出脖子的立體感的。

領口的內側應該
是曲線才對。

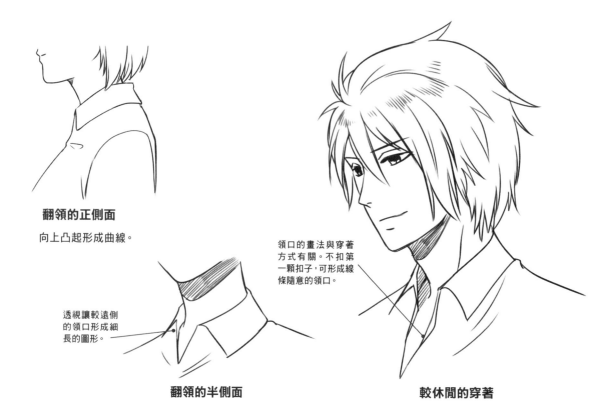

翻領的正側面

向上凸起形成曲線。

透視讓較遠側
的領口形成細
長的圖形。

領口的畫法與穿著
方式有關。不扣第
一顆扣子，可形成線
條隨意的領口。

翻領的半側面

較休閒的穿著

4.3.3 外套

外套穿在最外邊，會比貼身的衣服大一些；面料也較為考究，可以用不同的線條來表現不同的質感。

▶ 大衣

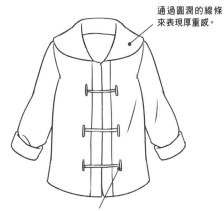

通過圓潤的線條來表現厚重感。

牛角扣是大衣的典型特徵。

大衣的背面有V字形的線條，可在腰部添加一些可愛的裝飾。

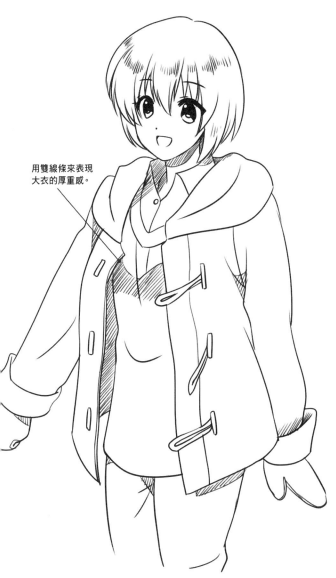

用雙線條來表現大衣的厚重感。

大衣的著裝表現

大衣通常是呢子面料的，很厚，形成的皺褶也較寬，且圓潤一些。

扣子簡化後，可用豎條和扭繩來表現。

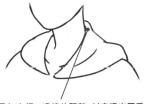

盡量加大領口邊緣的距離，以表現出厚重感。

細緻地畫出牛角扣，特別注意外形和縫線。

▶ 毛衣

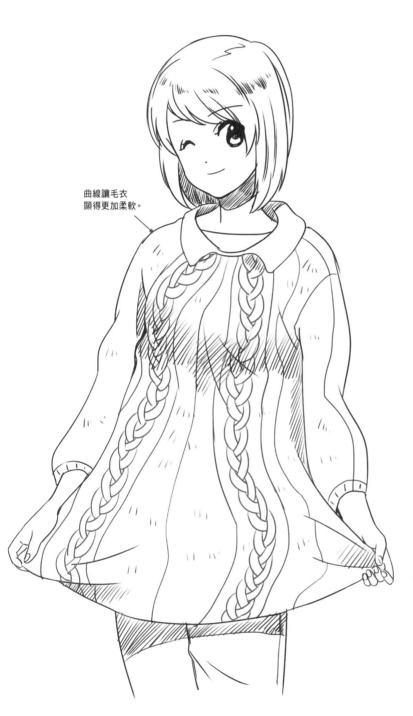

曲線讓毛衣
顯得更加柔軟。

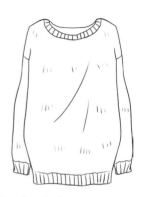

為了表現出毛衣的特徵,可在領
口、袖口和衣擺處畫些短直線,
以表現出針織毛衣的特點。

可在針織毛衣上畫些花紋,
以增加毛衣的質感。

也可以排些短直線,來表現毛衣的質感。

毛衣也是比較厚的,可以用不連
接的曲線來表現毛衣的厚度。

連續的線條讓領口顯得很薄。

毛衣的著裝表現

毛衣通常較大,且線條柔軟。繪製時,要特別
注意輪廓的曲線運用,盡量少用直線。

▶ 夾克

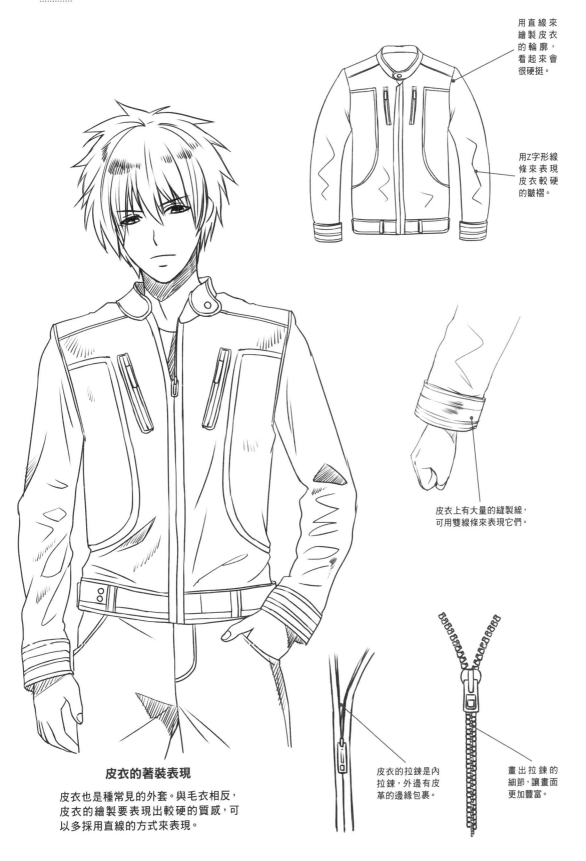

用直線來繪製皮衣的輪廓,看起來會很硬挺。

用Z字形線條來表現皮衣較硬的皺褶。

皮衣上有大量的縫製線,可用雙線條來表現它們。

皮衣的拉鍊是內拉鍊,外邊有皮革的邊緣包裹。

畫出拉鍊的細節,讓畫面更加豐富。

皮衣的著裝表現

皮衣也是種常見的外套。與毛衣相反,皮衣的繪製要表現出較硬的質感,可以多採用直線的方式來表現。

4.3.4 褲子

褲子的款式很多樣，根據季節不同，長短也有所不同。為了畫出質感，需要仔細刻畫褲頭的縫線。

▶ 褲子

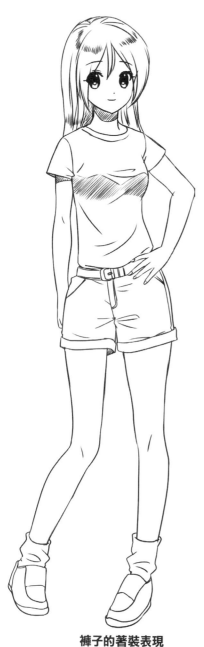

褲子的著裝表現

穿上身後，褲管就成了兩個筒狀結構。
要仔細刻畫褲頭的雙線條結構。

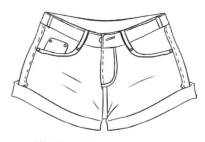

褲子的面料較厚，盡量以較直
的線條來繪製，畫準皺褶的位
置和數量是關鍵。

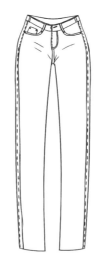

可從褲長和褲腳樣式著手，
變化出各式各樣的款式。

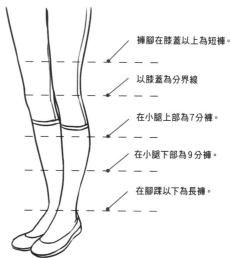

褲腳在膝蓋以上為短褲。

以膝蓋為分界線

在小腿上部為7分褲。

在小腿下部為9分褲。

在腳踝以下為長褲。

褲子的長度

▶ 褲子的細節

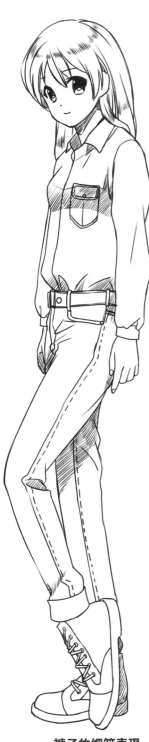

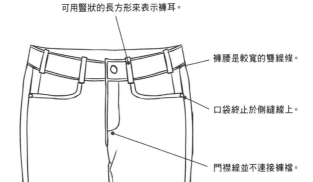

可用豎狀的長方形來表示褲耳。

褲腰是較寬的雙線條。

口袋終止於側縫線上。

門襟線並不連接褲襠。

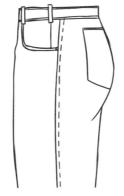

側面的裁縫線可用實線搭配虛線的方式來表現。

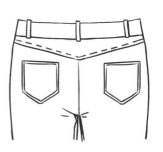

背面有兩個獨立的口袋，腰帶下方有塊三角形區域。

固定腰帶的部分叫做褲耳，要注意褲耳的數量。

過多的褲耳讓褲子的形狀也發生變化了。

褲子的細節表現

細節主要體現在腰帶和側邊的線條上。仔細畫出褲耳和插袋，這些都是呈現褲子質感的重點部分。

4.3.5 帽子

繪製帽子時除了要表現準確的形狀外,還應該多注意與頭部的銜接位置,以及帽子的大小。

▶ 帽子的結構

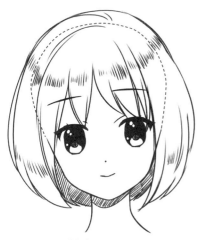

頭髮輪廓與頭皮輪廓

在繪製帽子前,要先找準頭髮與頭皮的距離差。

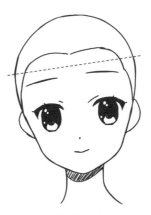

正面時,帽子的內邊大約在髮際線略下一點的位置。

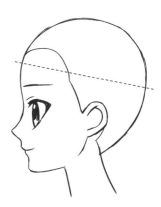

帽子的底邊要在頭部的最寬處,且前方要比後方高一些。

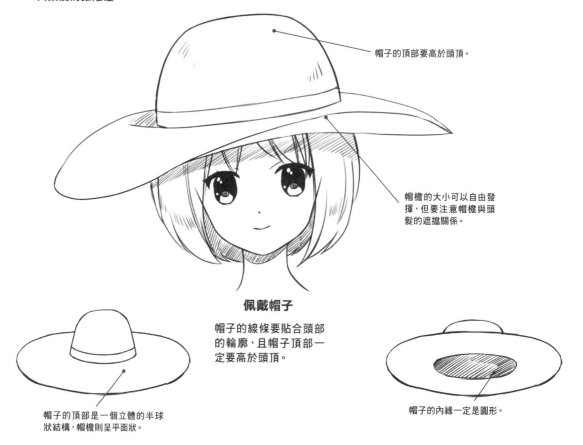

帽子的頂部要高於頭頂。

帽簷的大小可以自由發揮,但要注意帽簷與頭髮的遮擋關係。

佩戴帽子

帽子的線條要貼合頭部的輪廓,且帽子頂部一定要高於頭頂。

帽子的頂部是一個立體的半球狀結構,帽簷則呈平面狀。

帽子的內緣一定是圓形。

▶ 各種帽子

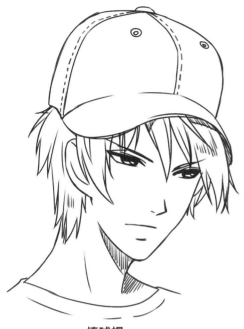

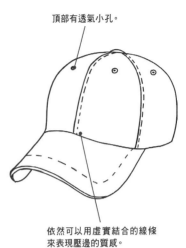

頂部有透氣小孔。

依然可以用虛實結合的線條
來表現壓邊的質感。

帽子頂部是六條線組
成的,要留意這些線
條的放射狀透視。

棒球帽

棒球帽有個較大的鴨舌狀帽檐,
頂部交匯於一點。

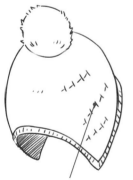

為了表現出毛線的質感,
可以畫出幾排人字形線條。

從正側面觀察毛線帽子,
耳朵附近是方形的。

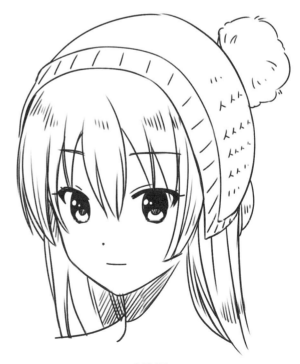

毛線帽

兩側常有延長到耳朵附近的保暖結構。

4.3.6 鞋子

鞋子作為一種特殊的服飾，面料使用上與衣服或褲子大不同。繪製時，可用較硬的線條來表現鞋子規則的輪廓邊緣。

▶ 鞋子的結構

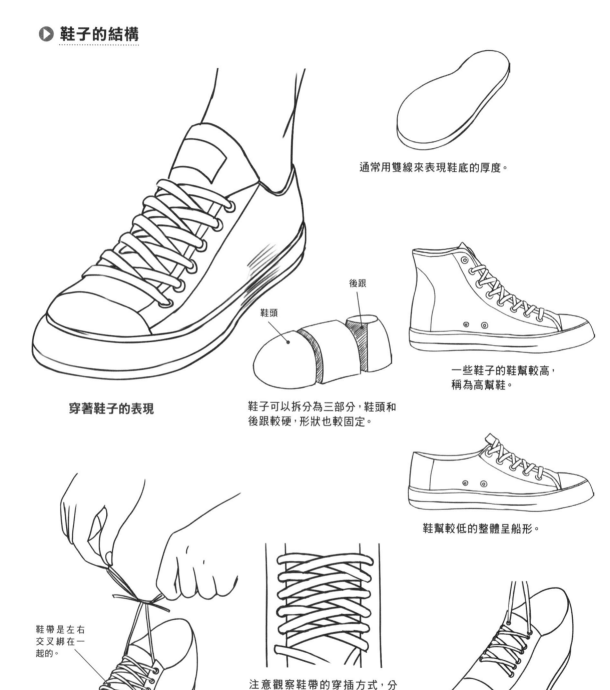

通常用雙線來表現鞋底的厚度。

穿著鞋子的表現

鞋頭

後跟

鞋子可以拆分為三部分，鞋頭和後跟較硬，形狀也較固定。

一些鞋子的鞋幫較高，稱為高幫鞋。

鞋幫較低的整體呈船形。

鞋帶是左右交叉綁在一起的。

鞋帶穿過小孔後，線條被擋住。

注意觀察鞋帶的穿插方式，分清楚鞋帶的前後關係。

鞋帶不是「X」形的，繪製時要特別注意。

▶ 不同鞋子的表現

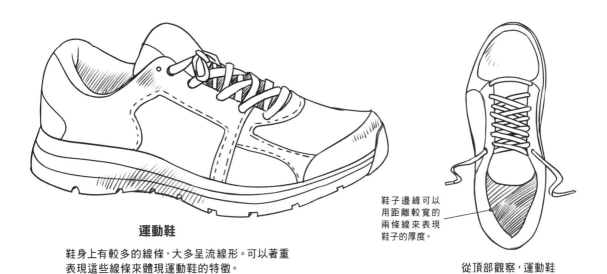

運動鞋

鞋身上有較多的線條,大多呈流線形。可以著重表現這些線條來體現運動鞋的特徵。

鞋子邊緣可以用距離較寬的兩條線來表現鞋子的厚度。

從頂部觀察,運動鞋是較厚的。

高跟鞋中的後腳跟是抬起的,腳本身也是有厚度的。

不要將腳背畫得過於扁平。

高跟鞋

繪製時要將前腳掌和鞋後跟畫在同一平面上。

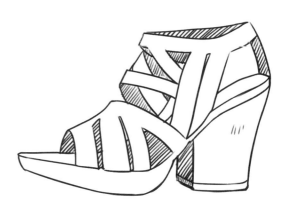

高跟鞋有很多變形,可以加粗鞋跟,或改變鞋身的樣式。

4.3.7 配件

不是必須穿著的服飾，但搭配適合的配件能讓服裝更有層次感。

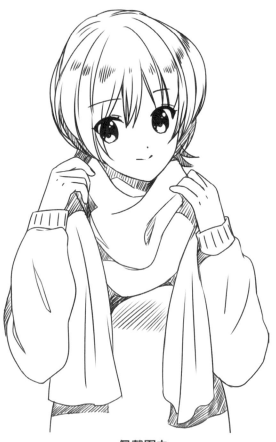

佩戴圍巾

通常會在脖子處圍成圈狀，
多餘的部分自然下垂。

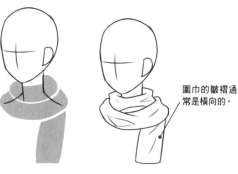

圍巾的皺褶通
常是橫向的。

繪製圍巾時，要意識到圍巾
是沿著脖子環繞的。

背帶與挎包
的連接處要
契合在一起。

挎包通常較
硬，繪製時
要畫出其固
定的形狀。

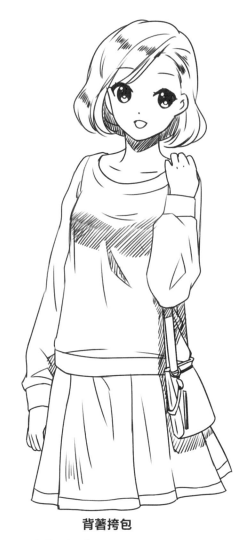

背著挎包

配上挎包後，整個畫面的豐富度大符提升。

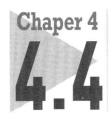

4.4 複雜動作對服裝的影響

衣物的皺褶並不是只有在靜止的狀態下才會出現。當人物動起來後,也會產生新的皺褶,或是導致舊皺褶發生一些形狀上的變化。

4.4.1 伸展動作

伸展動作會拉伸布料,讓布料形成較長的皺褶。繪製因伸展動作而出現的皺褶時,要注意施力點的個數和施力方向。

▶ 拉扯皺褶

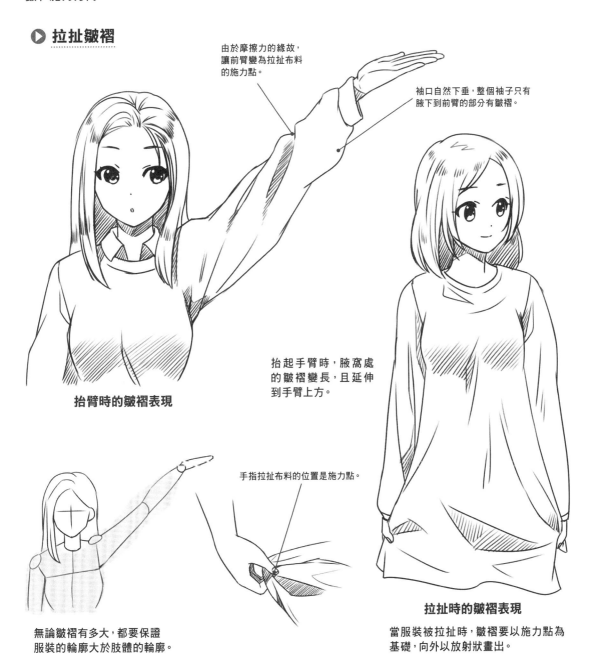

由於摩擦力的緣故,讓前臂變為拉扯布料的施力點。

袖口自然下垂,整個袖子只有腋下到前臂的部分有皺褶。

抬起手臂時,腋窩處的皺褶變長,且延伸到手臂上方。

抬臂時的皺褶表現

手指拉扯布料的位置是施力點。

無論皺褶有多大,都要保證服裝的輪廓大於肢體的輪廓。

拉扯時的皺褶表現

當服裝被拉扯時,皺褶要以施力點為基礎,向外以放射狀畫出。

▶ 自然下垂皺褶

施力點

底邊形成波浪形
的輪廓。

形成回字形的
輪廓。

每個下垂皺褶都可以
看呈上小下大的長筒
狀結構。

腰部皺褶是
橫向的。

波浪形的皺褶越多,細
節就越豐富。需要豐富
的畫面時,可以多運用
這種皺褶線條。

皺褶在邊緣處
是直角邊。

裙擺的皺褶是
放射狀的。

以著力點為
基準繪製U
形皺褶。

自然下垂的裙擺

自然下垂時,可以看作以腰部為著力點來
拉伸布料,著力點只有腰部。

有些服裝有兩個著力點,中間部分
會自然下垂,形成U字形的皺褶。

4.4.2 收縮動作

一些擠壓運動會對布料產生影響，形成細碎的條狀皺褶，通常出現在關節處。

▶ 擠壓皺褶

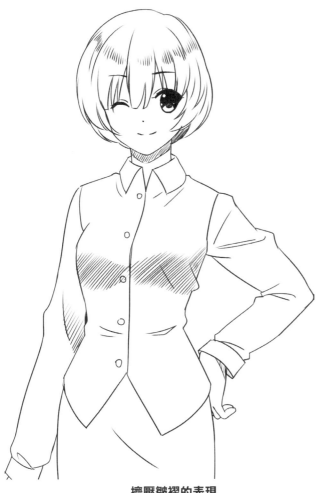

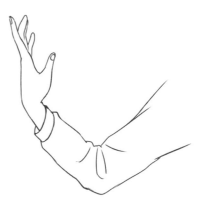

當手臂縮得不是很厲害時，皺褶的線條較少，距離較寬。

擠壓皺褶的表現

通常出現在關節處的布料上，由擠壓形成布料堆積造成的。

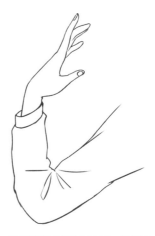

當手臂收縮較厲害時，皺褶呈放射狀，交匯在轉角的一點上。

沒有被擠壓，布料平整，線條整齊。

被關節擠壓後，形成放射狀的皺褶。

被上下擠壓時，形成近乎平行的皺褶線條。

▶ 堆積皺褶

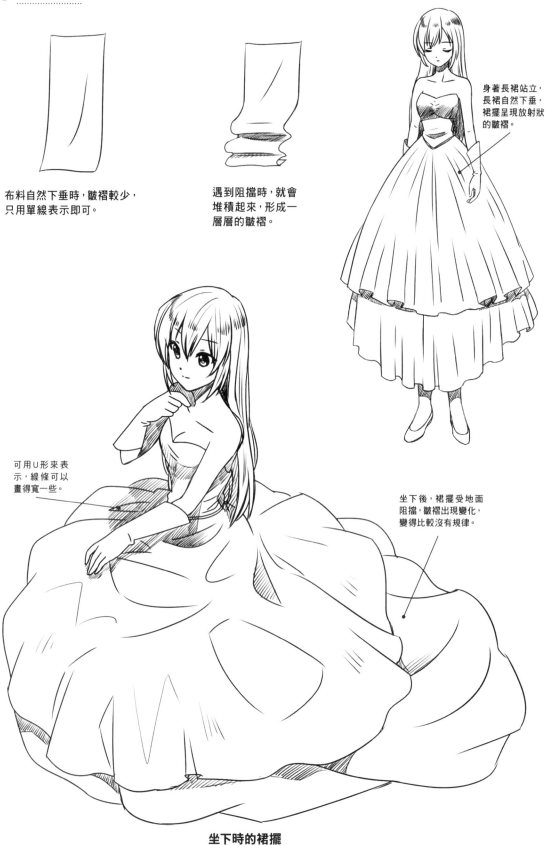

布料自然下垂時，皺褶較少，只用單線表示即可。

遇到阻擋時，就會堆積起來，形成一層層的皺褶。

身著長裙站立，長裙自然下垂，裙擺呈現放射狀的皺褶。

可用U形來表示，線條可以畫得寬一些。

坐下後，裙擺受地面阻擋，皺褶出現變化，變得比較沒有規律。

坐下時的裙擺

服裝的繪製流程

學習了服裝的繪製方法後，下面就通過實例來深入學習具體的繪製流程。

1 設計好人物的動作後，用結構圓和線條表現出火柴人的結構。

2 畫出大致的關節球人的結構。

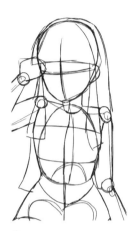

3 畫出頭髮的範圍，和大致的髮型。

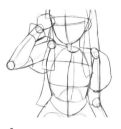

4 用幾何形快速勾出公主袖的樣子，以確定袖子的大小和位置。

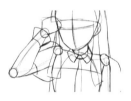

5 畫出領口的位置，以明確衣襟的位置。

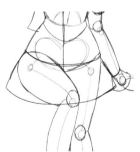

6 以幾何形表現出裙子的大致結構。

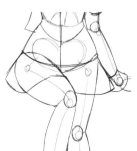

7 改變裙擺處的線條，讓裙擺貼合著大腿。

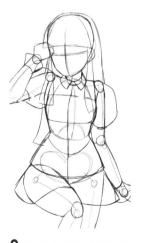

8 畫出衣襟的中線。注意胸部的線條要向左彎曲，以表現出胸部的立體感。

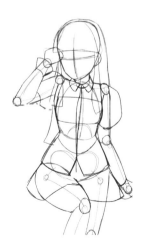

9 畫出衣擺的形狀。這樣服裝的大致形態就設計完成了。

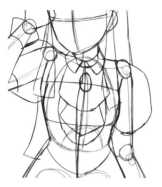

10 用幾何形在衣襟處設計一些細節。

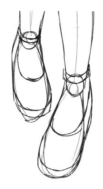

11 勾出鞋子的形狀和結構。

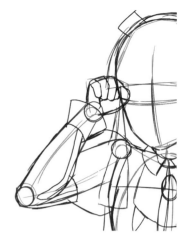

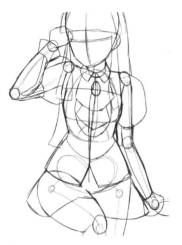

12 畫出衣服上的裁縫線，讓服裝更加完整。

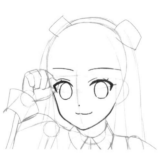

13 在頭頂圈出蝴蝶結的位置。

14 畫出手部的大致結構，用方形來表示每一根手指。

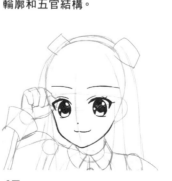

16 用明確的線條畫出臉部的輪廓和五官結構。

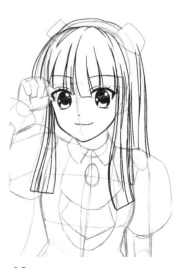

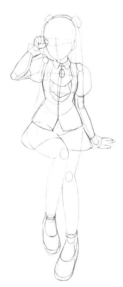

15 將整個底稿的顏色減淡，蓋上原稿紙開始描繪線條。

17 塗黑眼睛，讓五官看起來更加完整。

18 畫出頭髮。要處理好髮絲的走向。

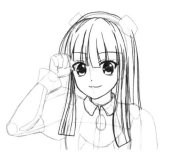

19 畫出脖子和圍著脖子的領口。

20 畫出服裝的輪廓線。要注意胸下和腰部的皺褶輪廓。

21 在腰部兩側畫些短線，表現出腰部凹陷。

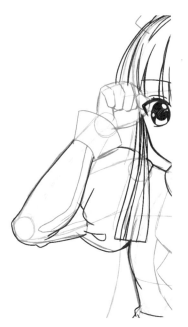

22 畫出公主袖的輪廓線，並在連接處畫出緊鎖的皺褶。

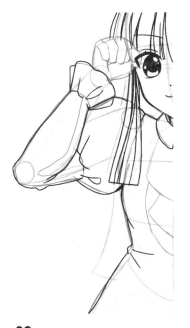

23 畫出花瓣形的袖口，要注意皺褶的處理。

24 畫出左手的衣袖。注意關節處的橫向皺褶。

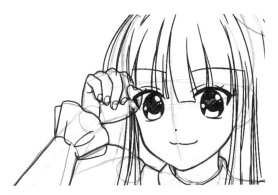

25 畫出右手的結構，讓手臂更加完整。

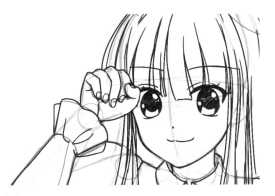

26 擦去與手部相交的臉部線條，讓畫面更加整潔清爽。

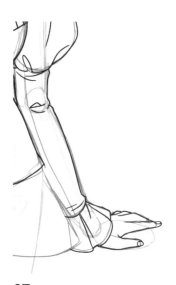

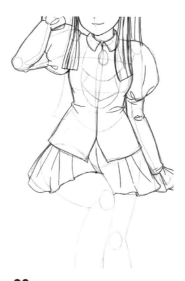

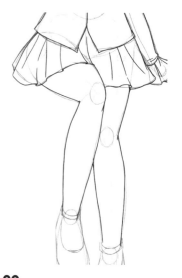

27 畫出左手的手部結構。手心是撐在地上的,要處理好手部的透視。

28 畫出裙子的線條,並仔細處理裙子上的折痕。

29 畫出腿部的輪廓線,要畫出膝蓋處的凸起感。

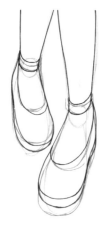

30 仔細畫出鞋子的輪廓線,並用雙線表現出鞋底的厚度。

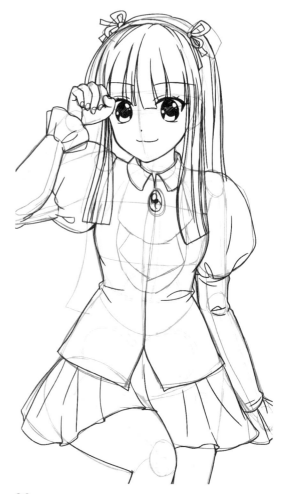

31 畫好蝴蝶結的細節,讓人物更具魅力。

32 處理衣襟處的細節,畫出胸口處的裝飾寶石。

33 畫出以裝飾寶石為中心的蝴蝶結，蝴蝶結的皺褶是放射狀的。

34 在蝴蝶結下方加些波浪形的花邊，讓衣襟的細節更加豐富。

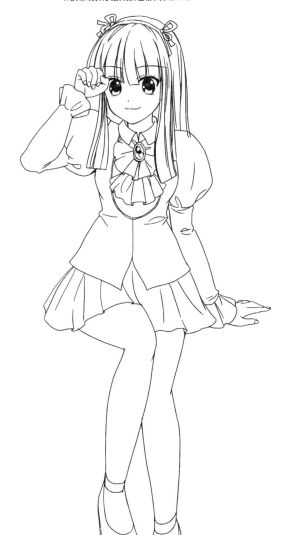

35 畫出衣襟的底邊。完成線稿描繪後，清理好線條以方便後期的繪製。

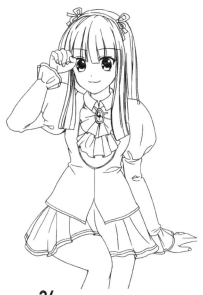

36 在袖口、衣擺和裙擺等處，添加雙線，提升服裝的裝飾感。

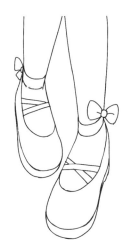

37 在鞋子處添加蝴蝶結和交叉的綢緞帶子，讓鞋子更漂亮。

38 畫出袖口的裁縫線，要注意裁縫線在轉折處的變化。

39 畫出絲襪的裁縫線，表現出腿部的立體感。

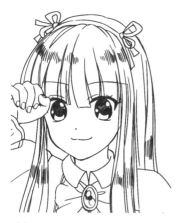

40 用短直線來表現頭髮的高光光澤。

41 背光的部分用排線畫些陰影，讓整個畫面更有立體感。

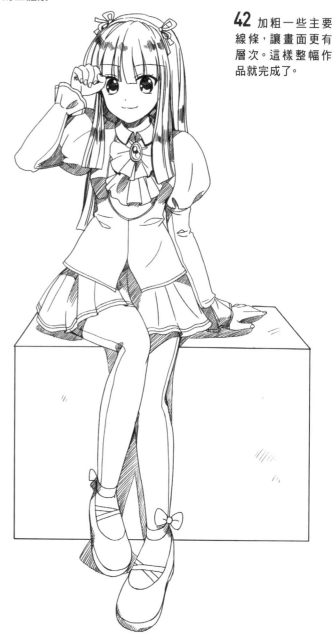

42 加粗一些主要線條，讓畫面更有層次。這樣整幅作品就完成了。

Chapter 5

道具的表現

與人物相比，道具處於較為次要的地位，
但也起到輔助角色展現出亮點的功能。繪
製時要特別注意形狀的準確性。下面就一
起來學習道具的表現方式吧！

Chaper 5
5.1 日常用品的繪製

繪製漫畫時，接觸最緊密的就是日常用品了。有些日常用品的造型比較複雜，需要將這些用品用簡練的線條表現出來，做到既裝飾了人物又不會搶佔人物的風頭。

5.1.1 繪製「物」的透視

不光是場景有透視，物體的形狀同樣有非常嚴謹的透視關係。在繪製道具時，要先找準它們的透視關係，用準確的透視來呈現物體的形態。

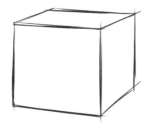

幾何體的透視

幾何體的形狀準確與否與線條是否平整沒有關係，即使是粗略的線條，只要遵循透視原理，形也是準確的。

通常採用兩點透視來表現。

盒子就是個立方體，繪製時先畫出立方體，然後再添加一些細節。

進深

盒子的透視

盒子的形狀非常簡單，就是個普通長方體，邊緣的透視線條向遠處收緊，形成透視。

花盆是一個圓台形，繪製時可先忽略手把。

花盆的透視

繪製花盆時可以忽略花的部分，將重點放在花盆上。

5.1.2 日常用品的形態把握

日常用品就是身邊經常使用到的物品，我們對這些物品很熟悉，如果沒畫準確的話，讀者很容易就能看出來。可以先將形狀複雜的物體簡化為幾何圖形，進行合併或省略，形成我們常見的物體。

▶ 餐具

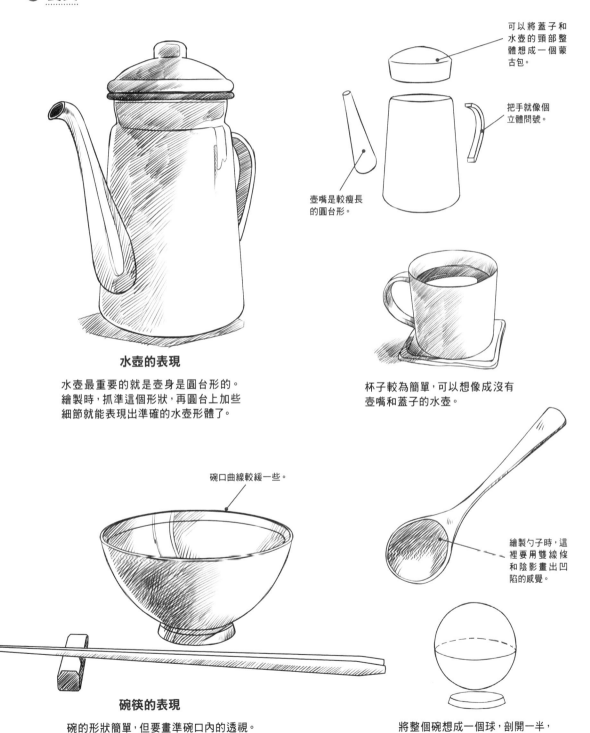

可以將蓋子和水壺的頸部整體想成一個蒙古包。

把手就像個立體問號。

壺嘴是較瘦長的圓台形。

水壺的表現

水壺最重要的就是壺身是圓台形的。繪製時，抓準這個形狀，再圓台上加些細節就能表現出準確的水壺形體了。

杯子較為簡單，可以想像成沒有壺嘴和蓋子的水壺。

碗口曲線較緩一些。

繪製勺子時，這裡要用雙線條和陰影畫出凹陷的感覺。

碗筷的表現

碗的形狀簡單，但要畫準碗口內的透視。碗口的弧線曲度沒有碗底的大。

將整個碗想成一個球，剖開一半，在下方加上圓台形的碗底。

171

▶ 家具

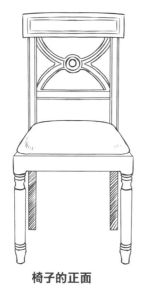

椅子的正面

要注意椅子腳的透視。靠後的椅子腳被遮擋的較多,可以全用陰影來表現。

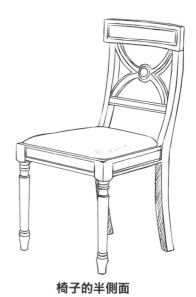

椅子的半側面

可在椅背和椅子腳上畫些花紋來豐富椅子的細節。

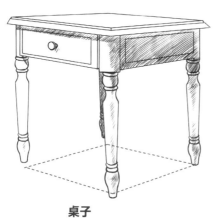

桌子

要注意桌平面和桌腳平面的透視關係。

如果將桌子的腿畫得過短,看上去就會喪失桌子的感覺。

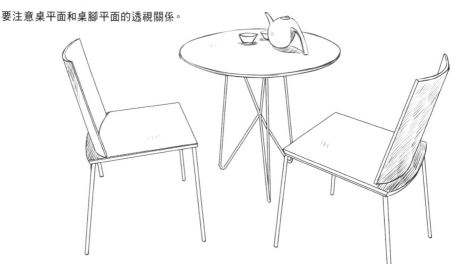

在繪製成套的桌椅時,要注意椅子和桌子間的比例關係。

▶ 家電用品

電視機

現在電視機較薄，繪製時要注意線條的簡潔，可用雙線來表現平板間的接縫，為畫面帶來更多的細節。

老式電視機

老式電視機的所有功能幾乎都在螢幕兩側，可以集中這些按鈕好好地表現這些細節。

電冰箱

關閉時形狀單一，為了表現好細節，可以畫出打開時的樣子。將內部一層層的結構畫出來，表現出更多的細節來豐富畫面。

洗衣機

形狀單一，就是個立方體。繪製時，應畫出洗衣機特有的面板和滾筒的窗口，以展現出洗衣機的特徵。

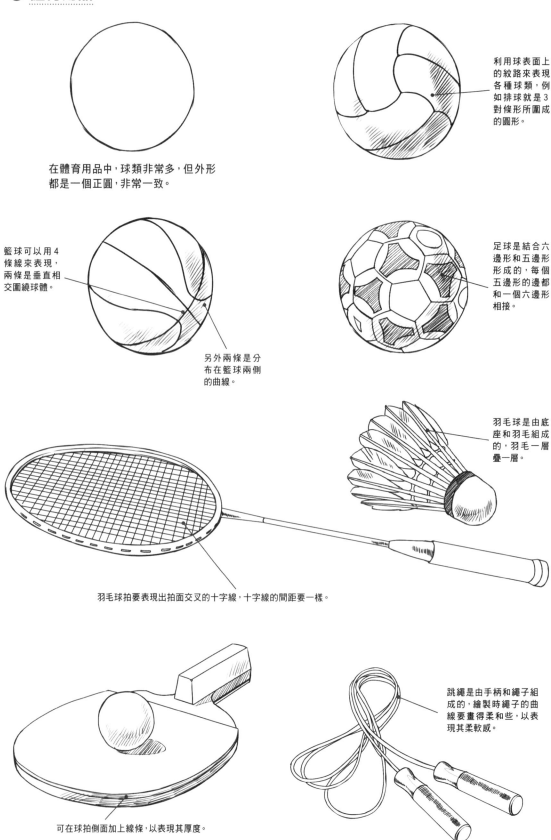

▶ 體育用品

在體育用品中，球類非常多，但外形都是一個正圓，非常一致。

利用球表面上的紋路來表現各種球類，例如排球就是3對條形所圍成的圓形。

籃球可以用4條線來表現，兩條是垂直相交圍繞球體。

另外兩條是分布在籃球兩側的曲線。

足球是結合六邊形和五邊形形成的，每個五邊形的邊都和一個六邊形相接。

羽毛球是由底座和羽毛組成的，羽毛一層疊一層。

羽毛球拍要表現出拍面交叉的十字線，十字線的間距要一樣。

跳繩是由手柄和繩子組成的，繪製時繩子的曲線要畫得柔和些，以表現其柔軟感。

可在球拍側面加上線條，以表現其厚度。

5.1.3 日常用品與人物的關係

　　道具是為人物服務的。將人體和道具結合在一起時，其間有一定的比例關係，下面就一起來學習如何結合日常用品與人物。

▶ 物品的比例

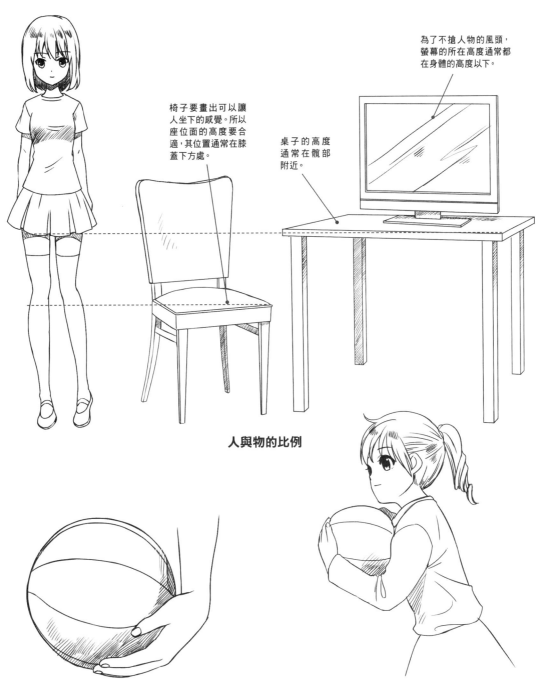

為了不搶人物的風頭，螢幕的所在高度通常都在身體的高度以下。

椅子要畫出可以讓人坐下的感覺。所以座位面的高度要合適，其位置通常在膝蓋下方處。

桌子的高度通常在髖部附近。

人與物的比例

籃球通常都能單手拿起，大小與張開的手相近。

同樣的籃球換到小女孩手裏，人與物之間的比例就發生了變化。小女孩要用抱的方式才能拿住整個球。

175

▶ 與人結合的細節處理

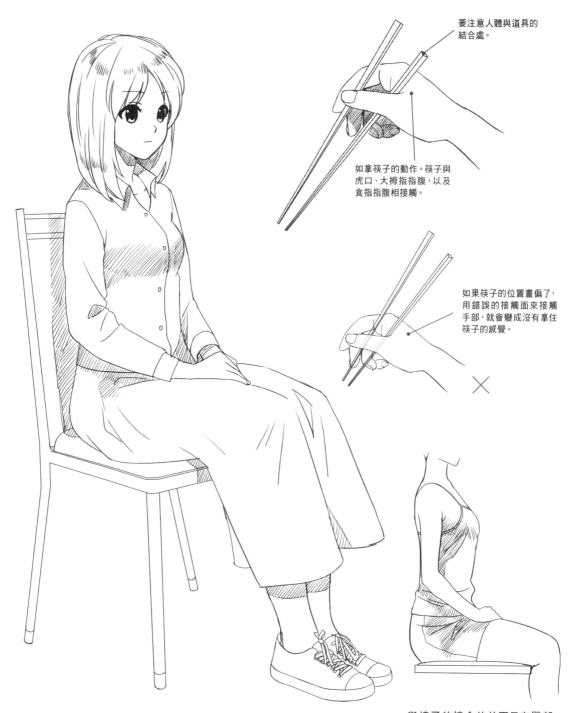

要注意人體與道具的結合處。

如拿筷子的動作。筷子與虎口、大拇指指腹，以及食指指腹相接觸。

如果筷子的位置畫偏了，用錯誤的接觸面來接觸手部，就會變成沒有拿住筷子的感覺。

與椅子的接合的並不只有臀部，大腿到膝蓋都與椅子有接合。

坐在椅子上的細節

坐在椅子上時，臀部與椅子並不是分離或是剛好接觸的，要畫出椅子對臀部的擠壓感，並表現出臀部的柔軟。

交通工具的繪製

交通工具是接觸頻率較高的道具,在繪製一些室外的場景時,常會需要表現交通工具。交通工具的結構較為複雜,可以藉由幾何圖形來幫忙。

5.2.1 把握好交通工具的立體感

交通工具的立體感非常強,繪製時要特別注意各個部位的透視關係。只有畫準透視關係才能表現出物體的立體感。

汽車上的拼接線較多,可以運用這些線來展現車身的立體感。

表現汽車的立體感

汽車是個形狀較為規則的交通工具,運用車身上的拼接線來表現車體的凹凸感。

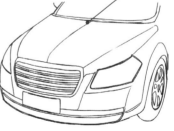

這裡的彎曲拼接線,可以表現出車頭圓潤的立體銜接感。

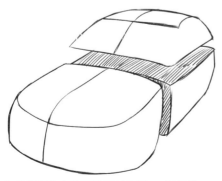

如果覺得汽車的形狀過於複雜,可以先將汽車簡化成幾個幾何形體,在這些形體上畫上拼接線,用來表現其立體感。

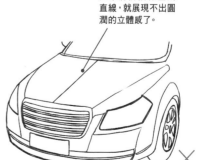

如果將拼接線畫成直線,就展現不出圓潤的立體感了。

5.2.2 細節的刻畫與省略

交通工具都有非常多的零部件,不可能將每個零部件都畫出來,這時候就需要對細節進行取捨了。

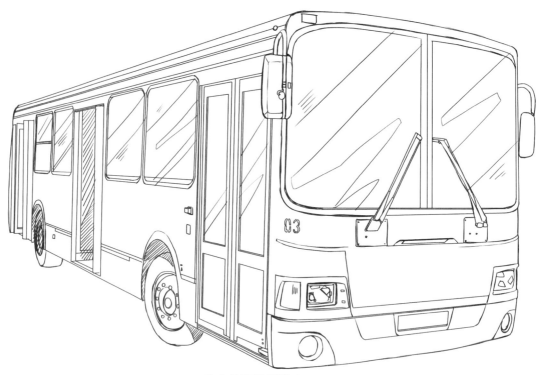

公車的細節與省略

公車體積大,可以著重表現車頭的細節,如雨刷、車燈等,
處在較遠處的車尾輪胎只畫出部分的輪廓就可以了。

在箱體結構上畫出拼接線
就能很好地表現出細節。

一些凹槽結構可以用雙線來表現。

加上四個圓後,就能表
現出鐵皮的感覺了。

凹槽

在一些特寫鏡頭中,需要更進
一步地表現細節,這時可以在
拼接線和輪廓之間畫出凹槽。

表現玻璃時,可以用閃電
形的線條來表現反光。

可以只畫輪胎的側面結構,
不畫出上面的紋路。

5.2.3 常見的交通工具

下面就通過一些繪製實例，來學習如何繪製常見的交通工具。

▶ 自行車

把手是架在一根豎直的鋼管上的，把手上還有剎車裝置。

把手的形狀是從前向後彎的。

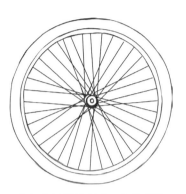

自行車的輪胎較窄，車輪鋼絲呈規律分布的放射狀。

一個大三角形中會包含每4根鋼絲，繪製車輪時要畫很多組這樣的三角形。

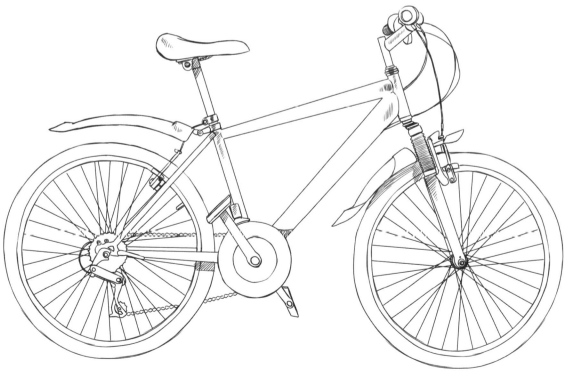

自行車

要先找準車架的形狀和位置，再畫出兩個輪胎。在車座、龍頭和車輪的連接處需要畫些零件細節來豐富畫面。

▶ 摩托車

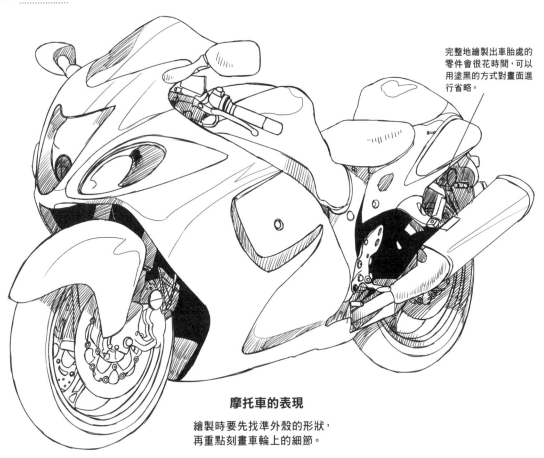

完整地繪製出車胎處的零件會很花時間,可以用塗黑的方式對畫面進行省略。

摩托車的表現

繪製時要先找準外殼的形狀,
再重點刻畫車輪上的細節。

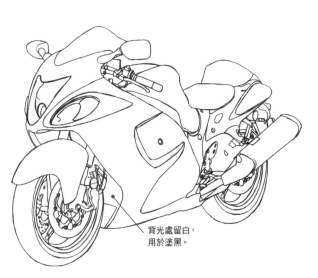

背光處留白,
用於塗黑。

如果省略車輪處的零件,就很難體現
出摩托車的特徵。要在車輪與車架連
接處添加螺釘等的零件細節。

較粗的鋼架結構
不用像自行車那
樣畫得很細緻。

摩托車的車輪較寬,且非常圓潤,
內部是較粗的鋼架結構。

僅靠輪廓來表現外
殼,很難有立體感。

可以加些流線型線條
和陰影來表現車殼的
凹凸威。

▶ 飛機

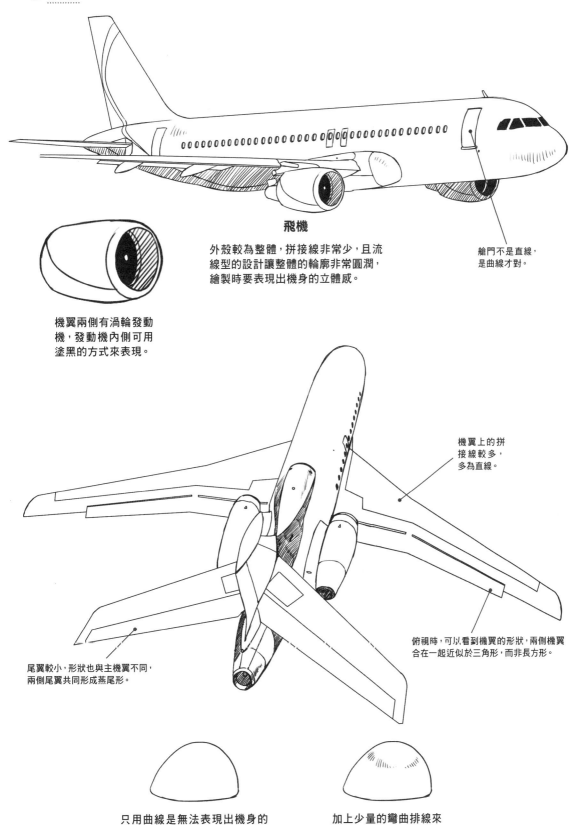

飛機

外殼較為整體,拼接線非常少,且流線型的設計讓整體的輪廓非常圓潤,繪製時要表現出機身的立體感。

艙門不是直線,是曲線才對。

機翼兩側有渦輪發動機,發動機內側可用塗黑的方式來表現。

機翼上的拼接線較多,多為直線。

俯視時,可以看到機翼的形狀,兩側機翼合在一起近似於三角形,而非長方形。

尾翼較小,形狀也與主機翼不同,兩側尾翼共同形成燕尾形。

只用曲線是無法表現出機身的圓潤的凹凸質感。

加上少量的彎曲排線來表現機身的凸起感。

5.2.4 交通工具與人物的關係

漫畫中，交通工具常會與人一起出現，繪製時要注意二者的比例關係，以及接觸面的位置。另外，有些交通工具較大，在某些情況下可以作為場景來使用。

▶ 小型交通工具與人物

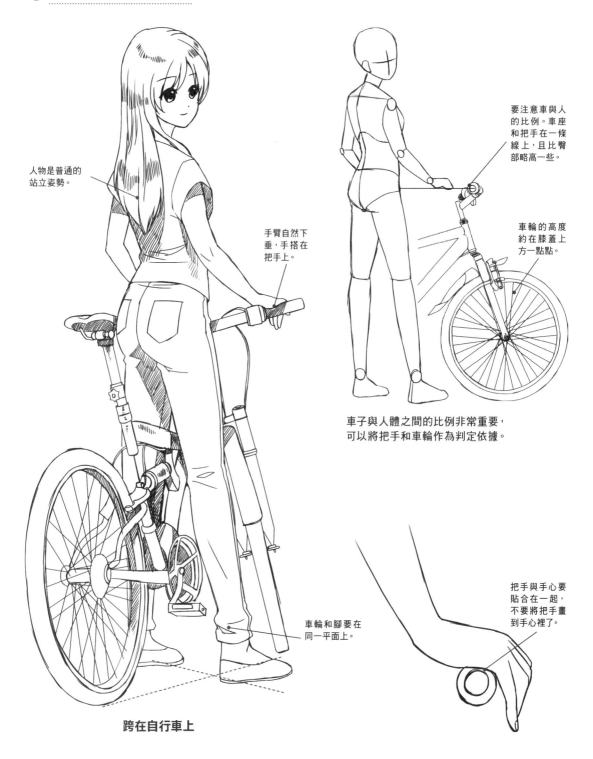

人物是普通的站立姿勢。

手臂自然下垂，手搭在把手上。

要注意車與人的比例。車座和把手在一條線上，且比臀部略高一些。

車輪的高度約在膝蓋上方一點點。

車子與人體之間的比例非常重要，可以將把手和車輪作為判定依據。

車輪和腳要在同一平面上。

把手與手心要貼合在一起，不要將把手畫到手心裡了。

跨在自行車上

▶ 大型交通工具與人物

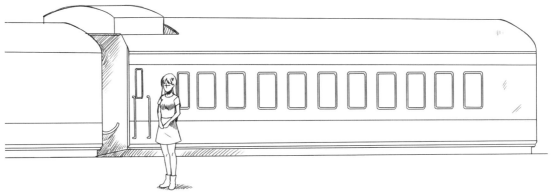

火車與人

火車是種大型交通工具，人在火車面前顯得非常小，
不要依照慣性思維，把人畫得很大。

火車與人的不同表現

如果要將人當作主體來表現，就應該只畫出火車的一部分，
用火車特有的車窗來表現在同一個畫面裡的人與火車。

5.3 武器的表現

漫畫中經常有戰鬥場景,所以武器是戰鬥場景中非常重要的道具。武器有與現實世界中一樣的,也有加入一些幻想元素的,類型豐富多元。

5.3.1 漫畫武器的表現注重設計感

漫畫中的武器與現實中的武器有一定差異,現實中的注重實用性和殺傷性;漫畫中的則首重裝飾性。

▶ 武器的設計要點

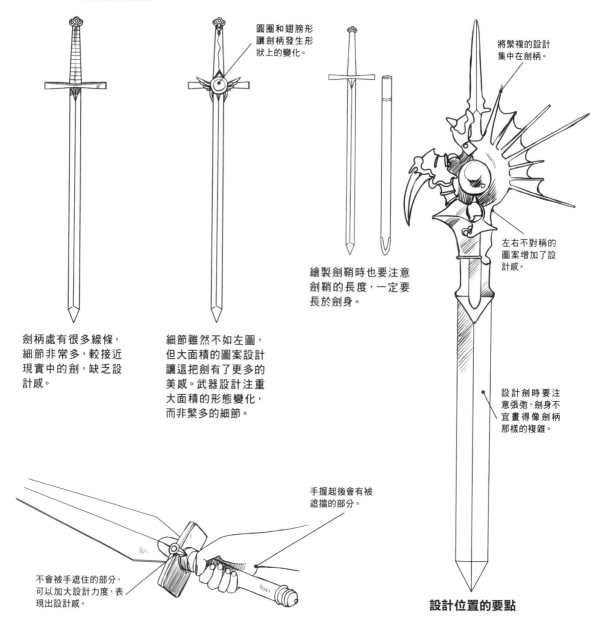

圓圈和翅膀形讓劍柄發生形狀上的變化。

將繁複的設計集中在劍柄。

繪製劍鞘時也要注意劍鞘的長度,一定要長於劍身。

左右不對稱的圖案增加了設計感。

劍柄處有很多線條,細節非常多,較接近現實中的劍,缺乏設計感。

細節雖然不如左圖,但大面積的圖案設計讓這把劍有了更多的美感。武器設計注重大面積的形態變化,而非繁多的細節。

設計劍時要注意張弛,劍身不宜畫得像劍柄那樣的複雜。

不會被手遮住的部分,可以加大設計力度,表現出設計感。

手握起後會有被遮擋的部分。

設計位置的要點

▶ 各種武器

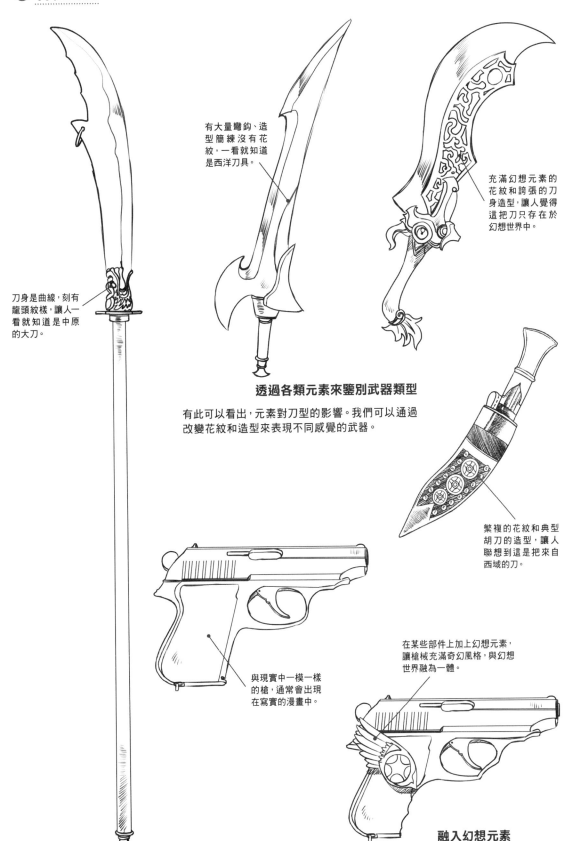

有大量彎鉤、造型簡練沒有花紋，一看就知道是西洋刀具。

充滿幻想元素的花紋和誇張的刀身造型，讓人覺得這把刀只存在於幻想世界中。

刀身是曲線，刻有龍頭紋樣，讓人一看就知道是中原的大刀。

透過各類元素來鑑別武器類型

有此可以看出，元素對刀型的影響。我們可以通過改變花紋和造型來表現不同感覺的武器。

繁複的花紋和典型胡刀的造型，讓人聯想到這是把來自西域的刀。

與現實中一模一樣的槍，通常會出現在寫實的漫畫中。

在某些部件上加上幻想元素，讓槍械充滿奇幻風格，與幻想世界融為一體。

融入幻想元素

5.3.2 冷兵器與熱兵器

　　從視覺上來講，冷兵器是些沒有機械元素的兵器，而熱兵器則充滿了機械元素。冷兵器通常較小，由人手持進行攻擊，而熱兵器則能讓人進入兵器內部。

▶ 冷兵器

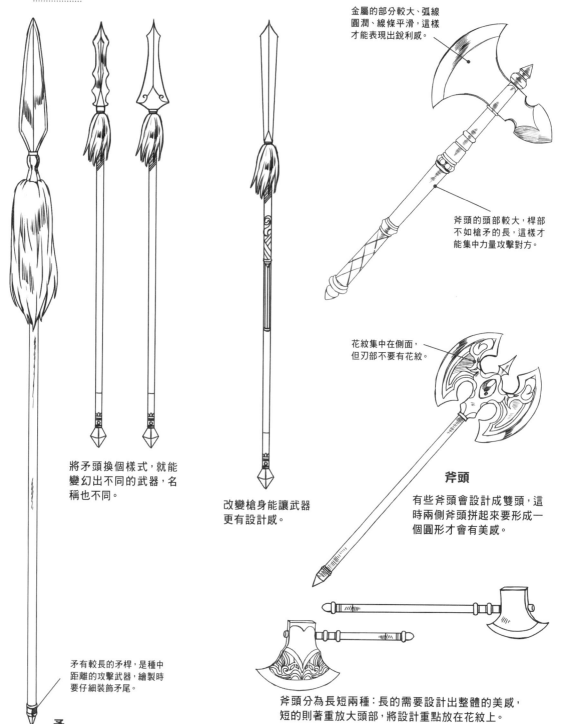

金屬的部分較大、弧線圓潤、線條平滑，這樣才能表現出銳利感。

斧頭的頭部較大，桿部不如槍矛的長，這樣才能集中力量攻擊對方。

將矛頭換個樣式，就能變幻出不同的武器，名稱也不同。

改變槍身能讓武器更有設計感。

花紋集中在側面，但刃部不要有花紋。

斧頭

有些斧頭會設計成雙頭，這時兩側斧頭拼起來要形成一個圓形才會有美感。

矛有較長的矛桿，是種中距離的攻擊武器，繪製時要仔細裝飾矛尾。

矛

斧頭分為長短兩種：長的需要設計出整體的美感，短的則著重放大頭部，將設計重點放在花紋上。

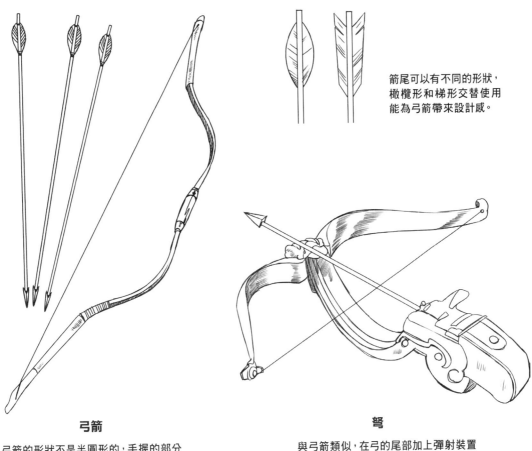

箭尾可以有不同的形狀，
橢圓形和梯形交替使用
能為弓箭帶來設計感。

弓箭

弓箭的形狀不是半圓形的，手握的部分
微微向弦的部分彎曲。

弩

與弓箭類似，在弓的尾部加上彈射裝置
來增加攻擊距離。

如果出現弦經過並遮擋住臉部的情況，可以適度地
擦掉臉部上的弦，重點是突出人物的臉部。

錘

錘的頭部是兩個較大的圓球，可在球的頂部進行細
節設計，讓錘看起來更豐富，另外錘的桿比較粗。

▶ 小型熱兵器

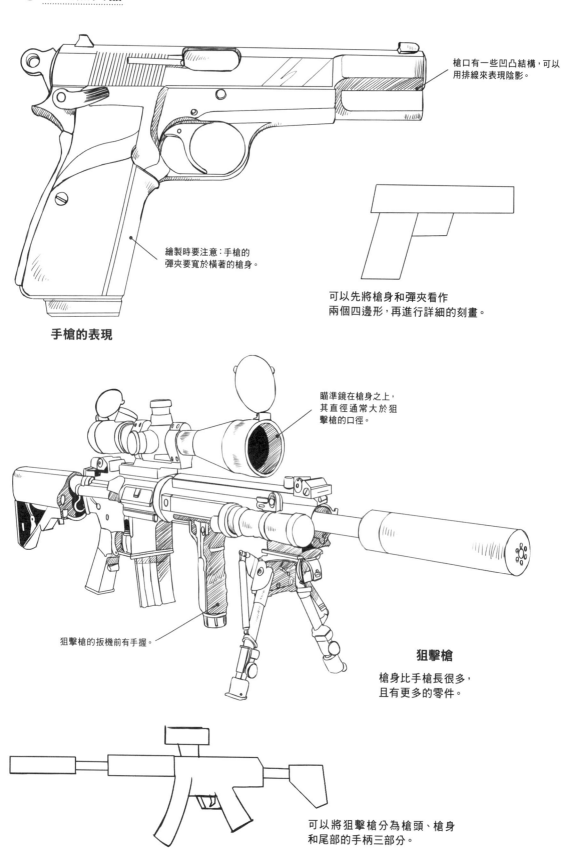

槍口有一些凹凸結構，可以
用排線來表現陰影。

繪製時要注意：手槍的
彈夾要寬於橫著的槍身。

可以先將槍身和彈夾看作
兩個四邊形，再進行詳細的刻畫。

手槍的表現

瞄準鏡在槍身之上，
其直徑通常大於狙
擊槍的口徑。

狙擊槍的扳機前有手握。

狙擊槍

槍身比手槍長很多，
且有更多的零件。

可以將狙擊槍分為槍頭、槍身
和尾部的手柄三部分。

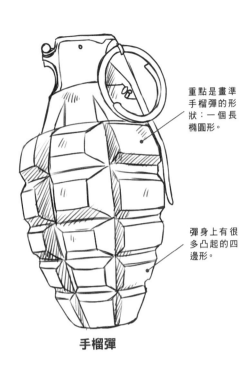

重點是畫準
手榴彈的形
狀：一個長
橢圓形。

彈身上有很
多凸起的四
邊形。

手榴彈

火焰噴射器

分為兩部分：三個燃料筒和
噴射槍。噴射槍的畫法可以
參考狙擊槍。

▶ 大型熱兵器

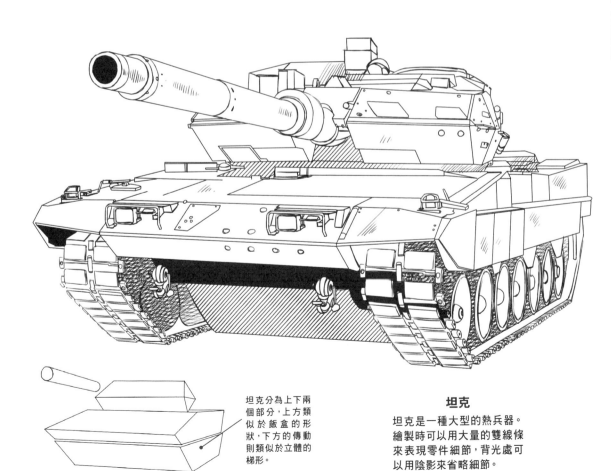

坦克分為上下兩
個部分，上方類
似於飯盒的形
狀，下方的傳動
則類似於立體的
梯形。

坦克

坦克是一種大型的熱兵器。
繪製時可以用大量的雙線條
來表現零件細節，背光處可
以用陰影來省略細節。

5.3.3 二次設計讓武器變成亮點

武器雖然是一個較次要的道具，但也會與人物結合，輔助人物成為畫面上的亮點。下面就一起來學習如何將武器與人物融為一體吧！

▶ 幻想武器的設計

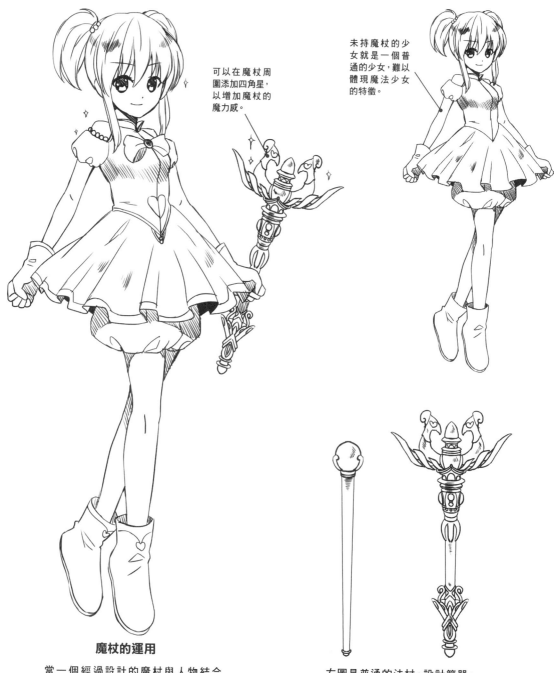

可以在魔杖周圍添加四角星，以增加魔杖的魔力感。

未持魔杖的少女就是一個普通的少女，難以體現魔法少女的特徵。

魔杖的運用

當一個經過設計的魔杖與人物結合時，便能表現角色的職業特徵；而魔杖的精美設計也能讓人物更有看點。

左圖是普通的法杖，設計簡單，無法體現出人物的職業特徵。右圖的魔杖融入一些幻想元素，更能體現人物的特性。

▶ 武器的拓展

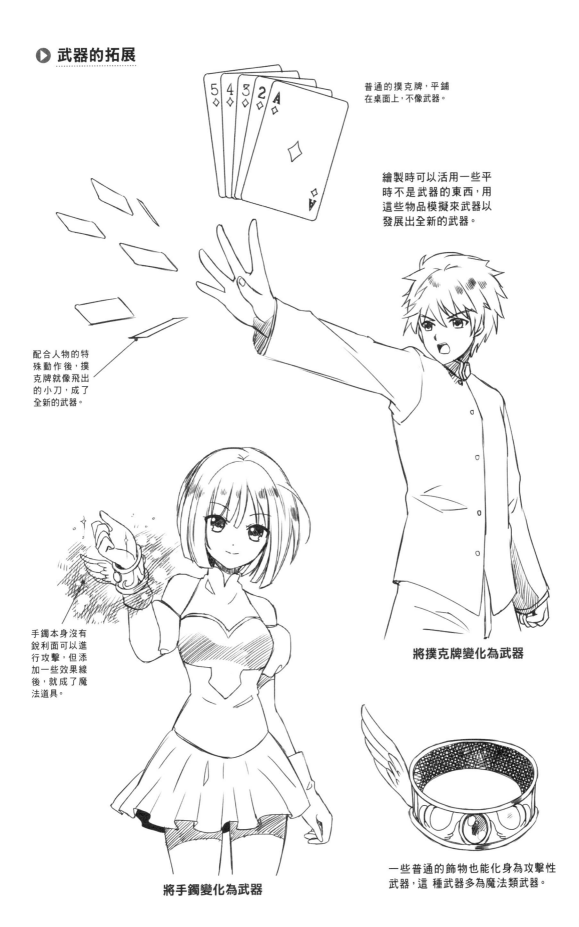

普通的撲克牌，平鋪
在桌面上，不像武器。

繪製時可以活用一些平
時不是武器的東西，用
這些物品模擬來武器以
發展出全新的武器。

配合人物的特
殊動作後，撲
克牌就像飛出
的小刀，成了
全新的武器。

手鐲本身沒有
銳利面可以進
行攻擊，但添
加一些效果線
後，就成了魔
法道具。

將撲克牌變化為武器

一些普通的飾物也能化身為攻擊性
武器，這 種武器多為魔法類武器。

將手鐲變化為武器

Chaper 5

5.4 道具的繪製流程

道具與角色相輔相成，繪製時一定要仔細找準道具與人物的接觸點。下面就通過一個例子來學習結合人物與道具的繪製流程吧！

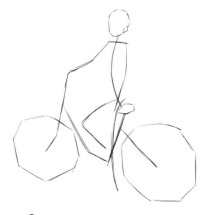

1 畫出人物的頭部，和人物動作的韻律感。

2 表現自行車座與人體的接觸最為重要。先用橢圓表現出坐墊位置，再畫出手部和車龍頭的位置。

3 根據坐墊的位置，大致畫出整輛自行車的形態。

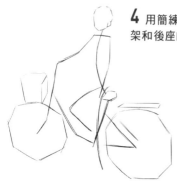
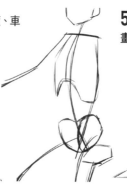

4 用簡練的線條表現出車筐、車架和後座的位置。

5 畫出胸腔和骨盆結構。骨盆要畫得像是坐在坐墊上。

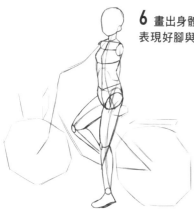
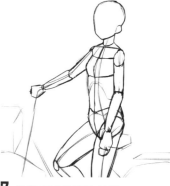

6 畫出身體和大腿的關節結構。表現好腳與車輪之間的關係。

7 繪製手臂的關節結構。右手扶著自行車手把，位置要畫準確。

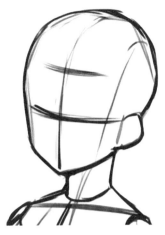

8 畫出臉部的五官位置線，表現出頭部的立體感。

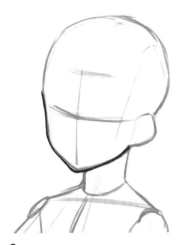

9 減淡底圖的圖層顏色，用明確的線條表現出臉部輪廓。

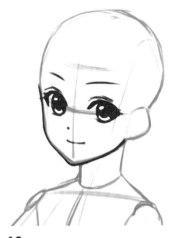

10 畫出五官的具體結構，表現出臉部的神態。

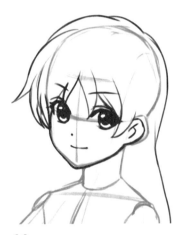

11 畫出頭髮的大致線條。長髮部分可以不用完全畫出來。

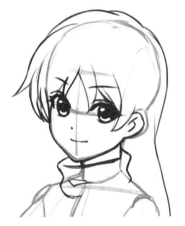

12 畫出衣服的高領結構。

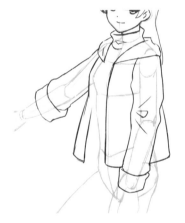

13 畫出外套的結構，和較大的皺褶。

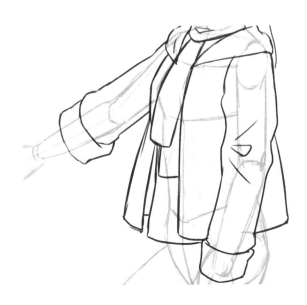

14 畫出外套內的服裝結構，以表現服裝的層次感。

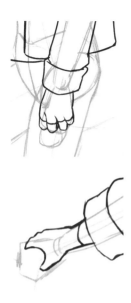

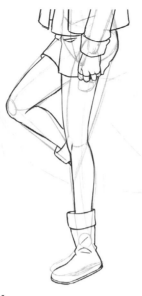

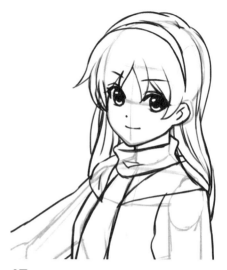

15 畫出手部動作。右手要握住把手,畫出抓握的動作。

16 畫出腿部以及腳部的姿態。左腿是站在地面上,右腿則踩在腳踏板上。

17 最後修改頭髮與肩膀的遮擋關係,並添加一些頭飾,人體的部分就畫好了。

18 從人物的臀部開始畫出坐墊,再從坐墊處引出線條,畫出車架的主要結構。

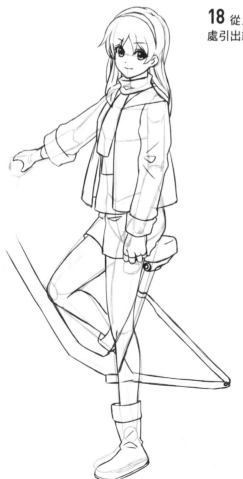

19 仔細擦去車架被人體遮住的部分。

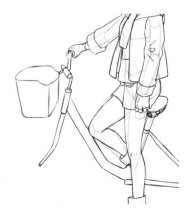

20 畫出把手與車筐的結構。

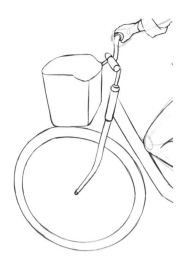

21 畫出前車輪。要注意車輪的中心和車架的位置關係。

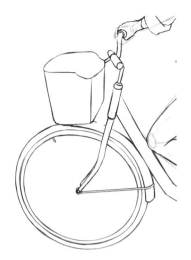

22 畫出車輪的細節,並為車輪添加遮擋關係。

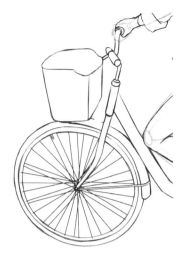

23 畫出自行車車輪的鋼絲結構,讓車輪更加完整。

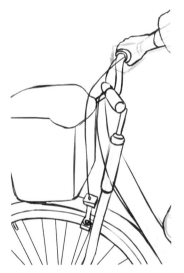

24 畫出剎車和連線等細節,表現出完整的前車架結構。

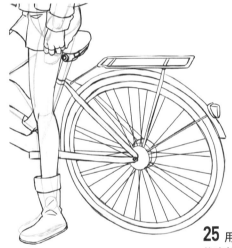

25 用相同的方式畫出後車輪和後座等結構。

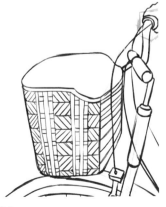

26 畫出車筐上的花紋,讓車筐看起來更具豐富細節。

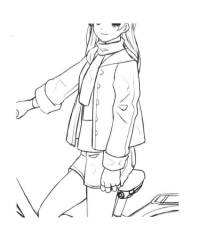

27 關閉草圖底稿圖層,在服裝上添加更多的細小皺褶,讓畫面更加完整。

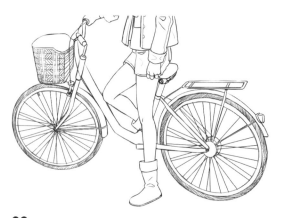

28 部分的車輪固有色會深一些，
用排線畫出車輪的固有色。

29 畫出自行車上的陰影，包括人物擋住
光線所產生的陰影。

30 用排線畫出頭髮與
服裝上的陰影。

31 畫出人物與自行車在地面
產生的陰影。最後添加一些石
頭來表現地面質感，整幅作品
就完成了。

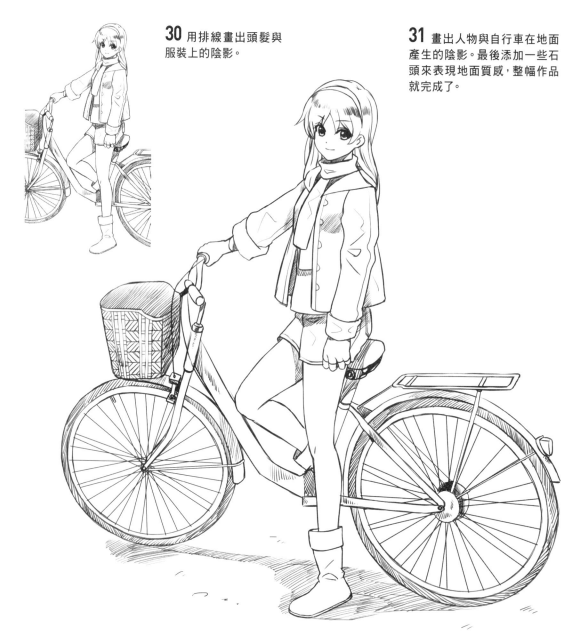

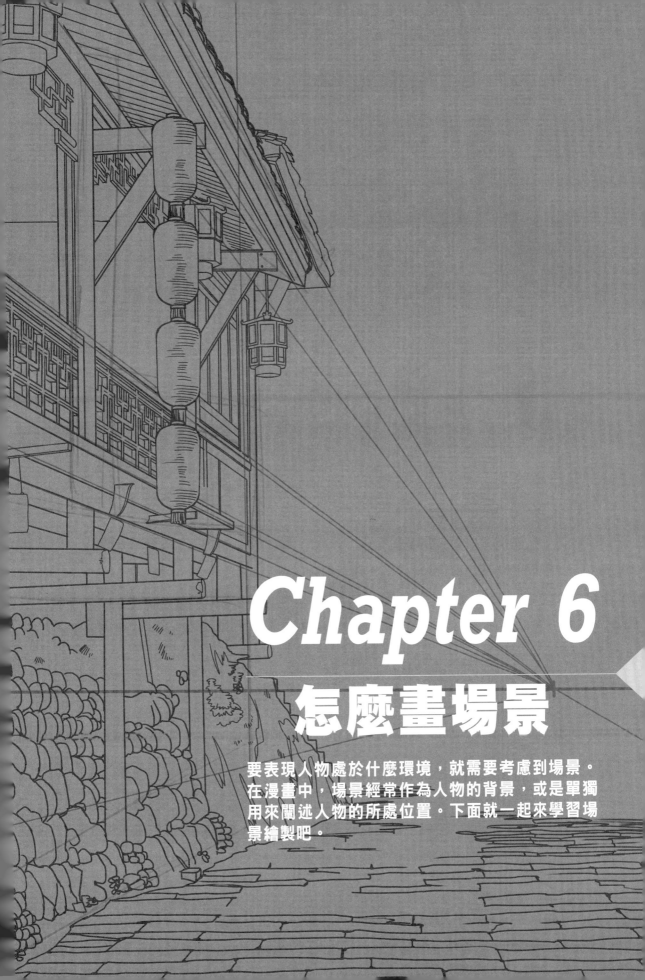

Chapter 6
怎麼畫場景

要表現人物處於什麼環境，就需要考慮到場景。
在漫畫中，場景經常作為人物的背景，或是單獨
用來闡述人物的所處位置。下面就一起來學習場
景繪製吧。

Chaper 6

6.1

運用拷貝法複製實景

不使用照片來繪製背景或風景的情況幾乎是不存在的。通常我們都會拍攝與所需效果相同或相近的照片,再來進行繪製。而臨摹照片的繪製方法就稱為拷貝法。

6.1.1 拷貝法需要的工具

在進行繪製前,讓我們來看看進行拷貝法所需要的工具吧!

數位相機

為了更方便地取得所需要的背景或風景,我們需要用到相機。

實景照片

相機不需要選擇昂貴的,推薦能夠方便進行拍攝的傻瓜相機。

建築雜誌

除了使用相機外,還能透過雜誌來獲取參考資料。

掃描儀

將雜誌裡的資料通過掃描儀傳到電腦上。

接下來就是必不可少的電腦了。將從相機或掃描儀裡獲取的資料傳輸到電腦上。

數位板

要在電腦上進行繪製的話,數位板也是必不可少的工具。它能更加方便、快捷地描摹出所需的背景或風景。

198

6.1.2 取材——多角度實景拍攝

可以利用手中的相機拍攝一些場景來進行繪製。取材可以是多角度的,這不僅能幫助我們理解場景的結構,還能從中篩選出適合的場景。

多角度取材

取材時,可以先找一個定點,在這個基礎點上上下左右移動,對這個場景進行拍攝。

通常會選擇一個看上去最順眼的角落進行拍攝。遠景用長焦,室內則採用廣角,這樣能捕獲更多的場景信息。

在定好的基礎點上,向上移動,拍攝出俯視的視角。

向下移動,拍攝出仰視的視角;看上去就像是一個全新的場景。

左右移動拍攝時能拍到周圍的陳列,讓我們對場景有更深層次的認識。

6.1.3 從實景拍攝到描繪漫畫場景

　　完成取材後，就可以進行場景的描繪了。一些較熟練的畫者可以直接以拍攝到的照片為參考，而初學者最好還是將照片的顏色減淡，在此基礎上進行場景描繪。

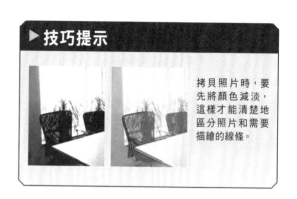

▶ 技巧提示

拷貝照片時，要先將顏色減淡，這樣才能清楚地區分照片和需要描繪的線條。

拍攝完後，將照片導入電腦，對照片的明暗對比進行一定的調整。

1 繪製時首先要確定的是透視線。室內場景中的牆角線就能代表透視線，所以要最先畫出來。

2 畫出處於最前方且面積最大的桌子，擦掉被桌子擋住的牆角線。

3 畫出圍繞在桌子周圍的椅子。省略最左下角的椅子，因為它的形狀不完整，容易帶來混亂感。

4 擦去被椅子擋住的牆角線，也可以用白色進行修正，這樣更容易辨別。

5 畫出後面的窗戶輪廓，這有利於找到被椅子擋住的部分。

6 畫出窗台上的植物和牆上的裝飾畫。不用畫出每片葉子的輪廓，適當地增減看起來更自然。

7 移除底層的照片，適當修正後，場景的輪廓就繪製完成了。

8 將場景中最暗的地方塗黑，椅子較深的固有色也用排線表現出來。

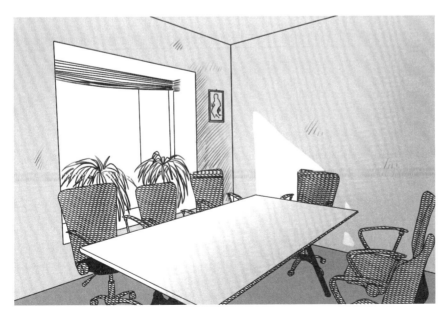

9 為場景添加一些光影效果，以增加畫面的立體感。

Chaper 6
6.2 使用單點透視來設計場景

要將平面場景繪製成立體場景，就需要用到透視。透視中最基礎的是單點透視，接下來就一起來看看如何運用單點透視來設計場景吧！

6.2.1 什麼是單點透視

首先，讓我們來瞭解什麼是單點透視。單點透視又稱平行透視或正面透視，是焦點透視中的一種。以下將通過例圖來瞭解單點透視。

▶ 平面與立體的區別

平面是二維的　　**立體是三維的**

發現了嗎？透視圖能將通常看不到的地面或內側牆面表現出來，這種圖就稱為透視圖。除了立體結構外，還能將背景或風景中無法看到的部分也描繪出來，表現出具有深度的空間效果。

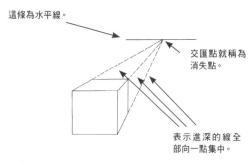

這條為水平線。

交匯點就稱為消失點。

表示進深的線全部向一點集中。

消失點和水平線是透視中最重要的，也是透視成立的基礎。

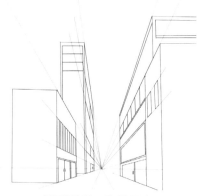

單點透視下的場景表現

▶ 水平線對角度的影響

確定水平線時要考慮從什麼「高度」來看物體，藉此分出俯視、仰視和平視三種角度。

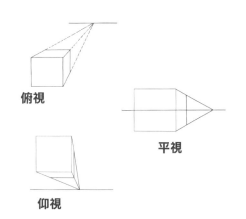

俯視

平視

仰視

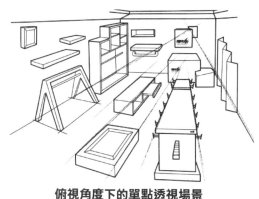

俯視角度下的單點透視場景

6.2.2 使用單點透視繪製古鎮牌坊

單點透視是繪製場景的基礎，本節將通過繪製古鎮牌坊來學習單點透視的繪製法。

▶ 結構分析

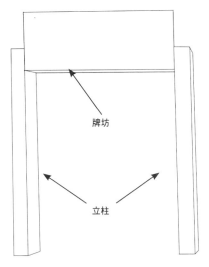

立柱與牌坊都是由最基本的立方體構成，我們需要做的就是將立方體拼裝在一起，這樣就可以得到牌坊的大致造型了。

從古到今牌坊的樣式眾多，使用的材料也不盡相同。

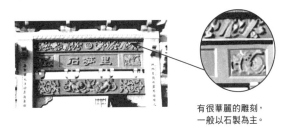

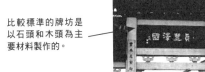

有很華麗的雕刻，一般以石製為主。

比較標準的牌坊是以石頭和木頭為主要材料製作的。

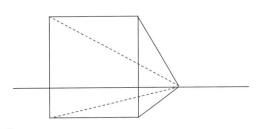

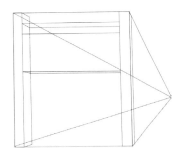

純木質的牌坊給人一種莊嚴威。

▶ 繪製流程

1 畫一個像門一樣的四方形，然後確定水平線和消失點的位置。

2 連接四個頂點與消失點，畫出進深。

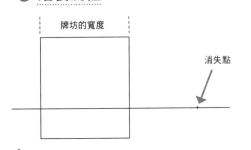

3 畫出牌坊的兩根立柱。

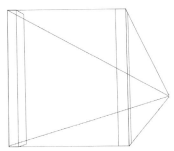

4 在柱子之間加上牌坊，這樣大致的結構就繪製完成了。

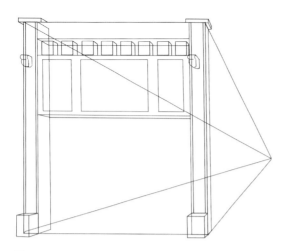

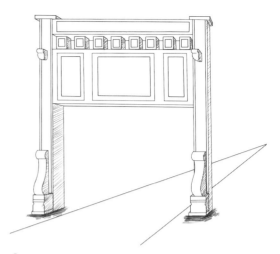

5 給立柱添加一些造型，以表現出立體感。

6 添加造型細節，讓牌坊看起來更有空間感。

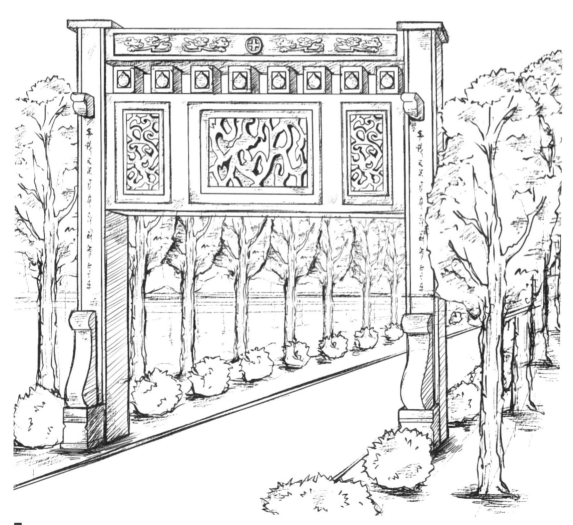

7 進一步添加細節，畫出周圍的場景。為了讓牌坊看起來更真實，我們需要添加一些雕刻來美化它。這樣一幅古鎮牌坊的場景圖就完成了。

6.2.3 如何在單點透視場景中加入人物

　　一般來說都是先畫人物再畫背景的，但也有需要在背景中加入人物的時候。本節就來學學該如何在單點透視的場景中加入人物吧！

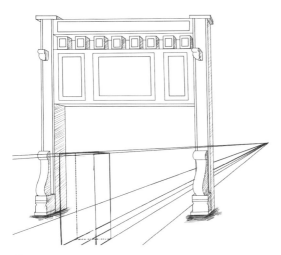

1 首先要確定人物的所在位置，再從場景的消失點和水平線拉出延長線來確定人物的身高。

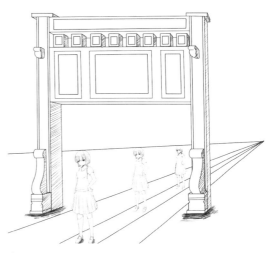

2 在單點透視裡，我們一般採用分身移動法來安排角色的位置，確定後其他角色的位置也就確定了。

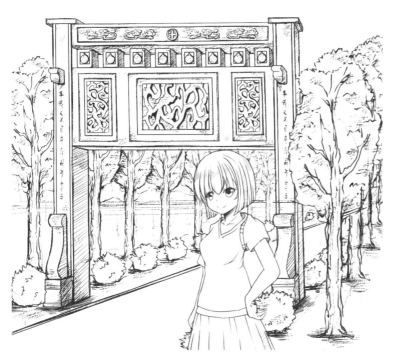

人物與背景的結合

將人物放在前景來突出角色的情況非常多，但繪製時一定要注意位置的安排。雖然人物處於略低於水平線的位置，嚴格來說是俯視角度，但這就會產生問題，如右圖。

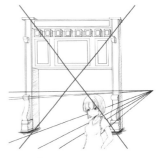

移動「略低」的角色分身，就會使俯視效果得到加強，從而產生不協調的感覺。

將角色的臉部放在水平線上，產生的效果較為自然。

使用二點透視來繪製場景

生活中遇到的場景不光只有單點透視,遇到單點透視無法解決的場景時,就需要二點透視了。接下來就來看看如何運用二點透視來繪製場景吧!

6.3.1 什麼是二點透視

也就是成角透視。在平行透視中,假設所有的物體都是平行擺放的;實際上,物體與畫面間常存在著一定的角度。二點透視就能較準確地表現每個物體,畫面效果也比較自由、活潑,反映出的空間感更接近於真實的感受。

▶ 單點透視和二點透視的區別

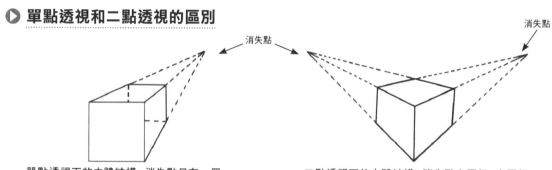

單點透視下的立體結構,消失點只有一個,只在某個平面上用斜線來表現進深。

二點透視下的立體結構,消失點有兩個,有兩個面的斜線可用,從而強化了立體感。

▶ 不同角度的二點透視

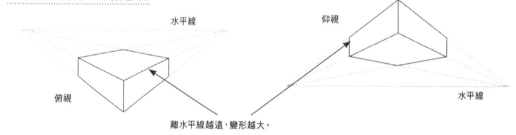

離水平線越遠,變形越大。

▶ 二點透視下的場景表現

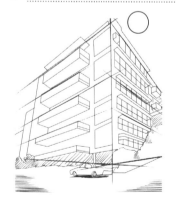

二點透視下平衡很好的建築

將水平線設定在畫面中央

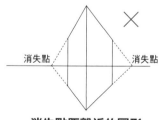

消失點距離近的圖形

礙於畫作的尺寸大小,只好將消失點定在方便的位置上,這樣就不容易畫出理想的效果。也許需要考慮擴大紙張的大小。

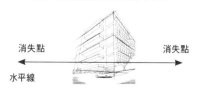

6.3.2 使用二點透視來繪製街角

接下來,我們將通過繪製一張隨處可見的街角場景來學習使用二點透視來繪製場景。

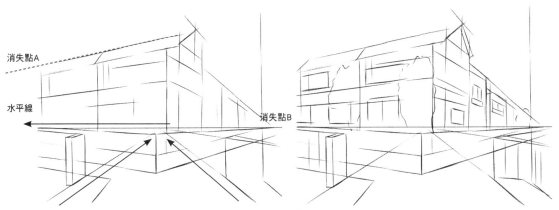

1 找出水平線和消失點的位置,從消失點出發畫出街道。這裡根據街道透視來安排建築物。

2 繪製出理想中的街道樣子,為建築物添加一些門窗結構。

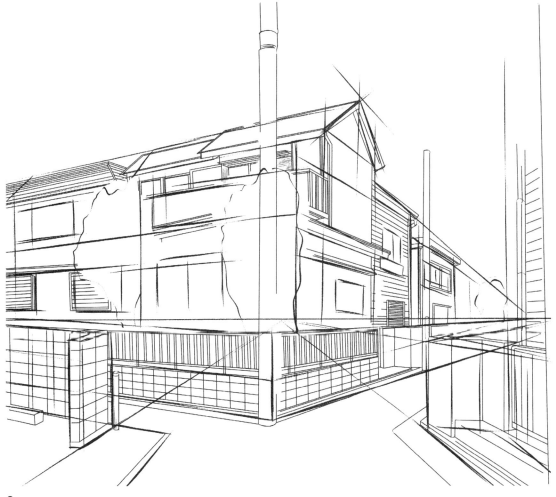

3 進一步添加細節,為建築物加上一些木質質感。

繪製植物時,要注意
樹葉的層次關係。

4 為了豐富整個畫面,可以加入一些植物對建築物進行遮擋,讓場景看起來
更加自然。

5 清掉多餘的線條,完善門窗細節,這樣街角場景的繪製就完成了。

6.3.3 如何在二點透視場景中加入人物

之前學習了如何在單點透視場景中加入人物，接下來就來看看如何在二點透視場景中加入人物。

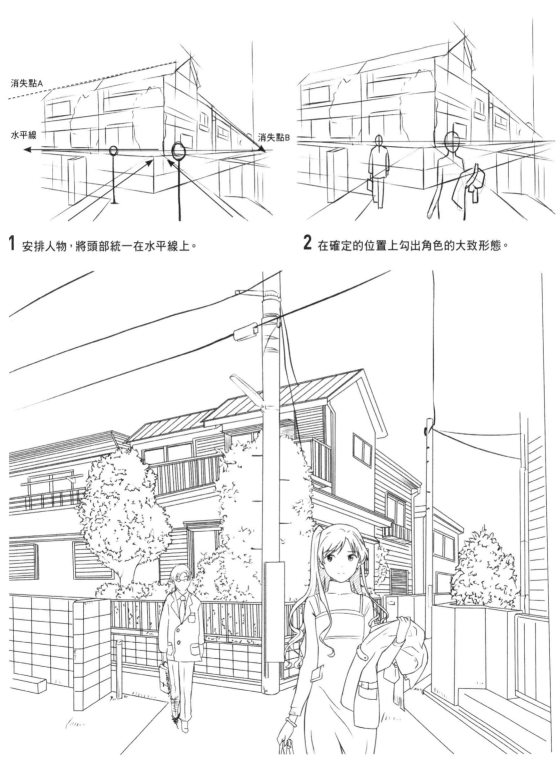

1 安排人物，將頭部統一在水平線上。

2 在確定的位置上勾出角色的大致形態。

3 畫出角色細節，清除遮擋的部分。這樣就將角色加進場景中了。

6.4 使用三點透視來表現場景

用三點透視表現出的場景顯得更加大氣，常用於繪製高樓或寬廣的地方。三點透視是在二點透視的基礎上增加了垂直方向的進深得到的。

6.4.1 什麼是三點透視

平時我們用水平視線觀察到的景物都是二點透視，但在仰望特別高的建築物時，會發現高樓的垂直線並不是垂直的，在繪製這些物體時就需要用到三點透視。

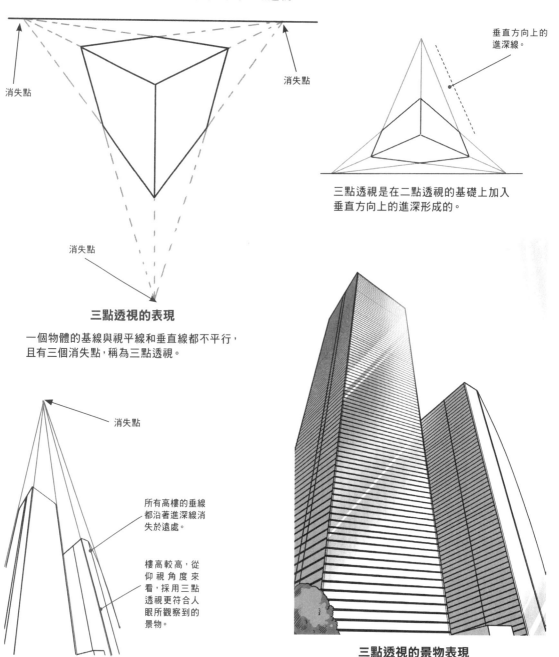

消失點

消失點

消失點

三點透視的表現

一個物體的基線與視平線和垂直線都不平行，且有三個消失點，稱為三點透視。

垂直方向上的進深線。

三點透視是在二點透視的基礎上加入垂直方向上的進深形成的。

消失點

所有高樓的垂線都沿著進深線消失於遠處。

樓高較高，從仰視角度來看，採用三點透視更符合人眼所觀察到的景物。

三點透視的景物表現

6.4.2 使用三點透視來繪製高樓

接下來，我們將通過繪製一棟高樓來學習如何使用三點透視來繪製場景。

▶ 透視分析

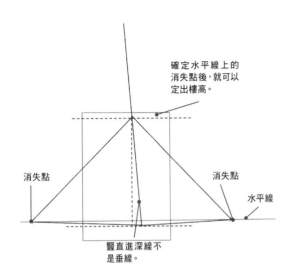

確定水平線上的消失點後，就可以定出樓高。

消失點

消失點

消失點

水平線

豎直進深線不是垂線。

1 在確定好水平線上的兩個消失點後，根據樓高找出豎直方向上的透視進深。

消失點

消失點

消失點

2 三個消失點都位於畫框外，繪製時只要取畫框內的進深線來使用即可。

▶ 繪製流程

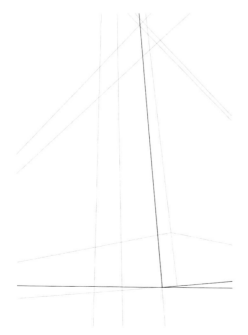

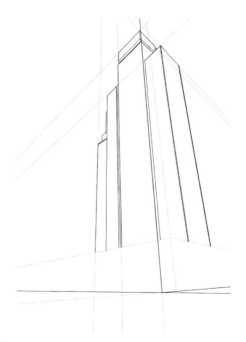

1 根據透視線確定建築物的高度，並確定表示地面的線條。

2 依照透視進深畫出建築物的結構。可先用塊狀幾何體來表現建築物，不用畫出細節。

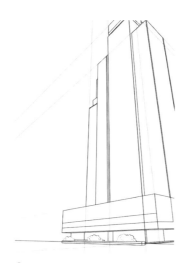

4 用直線畫出窗戶和其它細節。所有結構都要符合三點透視的原理。

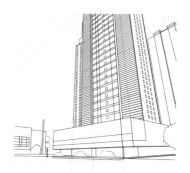

5 畫出兩旁其它附屬建築物的結構，讓畫面更加豐富。

3 為大樓添加細節，畫出商鋪和花台，這樣整個建築物的大致結構就完成了。

6 畫出地面上的人行道，讓地面顯得更加充實。

7 仔細刻畫招牌細節，為建築物的邊緣添加雙線，讓建築物的細節更為豐富。

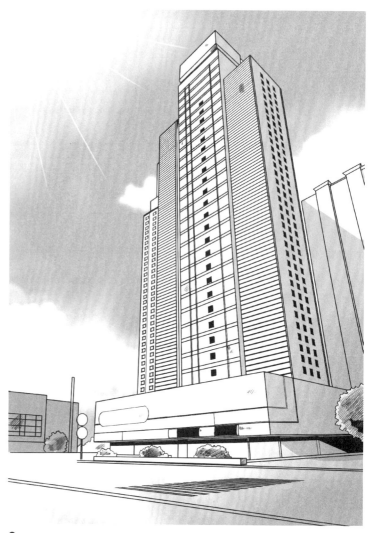

8 為建築物鋪上光影並繪製天空。三點透視下的高樓就完成了。

6.4.3 如何在三點透視場景中加入人物

三點透視有向外擴張的傾向，所以，加到場景中的人物也應該要有形狀上的調整。下面就來看看如何把人物加到三點透視的場景中吧！

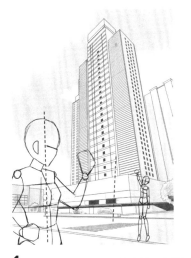 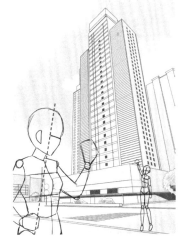 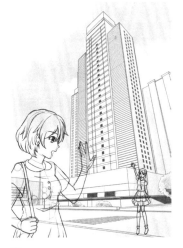

1 將場景減淡，並畫出人物。人物要有微微向外擴張的傾向，這樣才符合三點透視的透視原理。

2 畫出人物的輪廓。遠處人物的腳要踩在地面上。

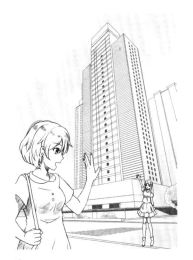

3 根據人物形狀清除被覆蓋的背景。

4 仔細畫出人物的投影，這樣就將人物加進三點透視的場景中了。

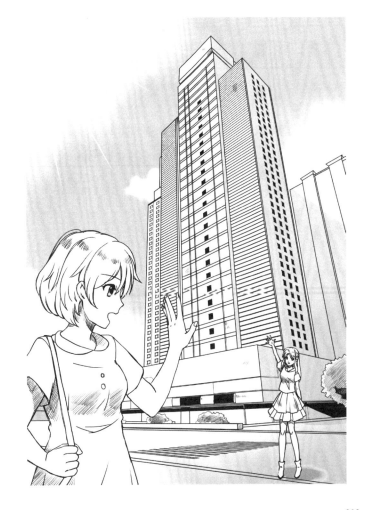

Chapter 6
6.5 場景元素的繪製與調配

　　場景是一個籠統的概念，看似複雜，但只要將場景拆分開來，對場景內的元素進行分析，就會發現這些場景都是由人物與道具組成的。下面將通過幾個例子來學習如何繪製與調配場景！

6.5.1 熱鬧的餐廳

　　命題為「熱鬧的餐廳」，應該會出現人物與餐廳裡的陳設。用人物表現熱鬧的氣氛，和餐廳特有的餐桌和餐具來表明所處的環境。

▶ 場景元素分析

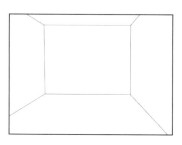

將餐廳設計在一個單點透視的屋內，使屋子顯得更小，裡頭的陳設也會更加緊湊。

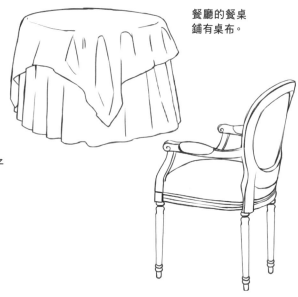

餐廳的餐桌鋪有桌布。

杯子與盛有食物的盤子能很好地體現出餐廳的氣氛。

餐桌被桌布遮住結構，但可以仔細刻畫邊上的座椅，起到豐富畫面的作用。

▶ 繪製與調配步驟

1 在單點透視的空間中，用線條表現出餐桌和座椅的大致結構。

2 用細緻的線條明確場景中各種陳設的細節，讓畫面更加豐富。

3 擦去被室內陳設遮住的透視線，表現出房間的空間感。

4 在牆面上畫些花紋，讓房間顯得更加擁擠，表現出熱鬧感。

5 減淡場景的顏色，用粗略的線條表現出人物正在用餐的動作。

6 用細緻的線條表現人物結構。人物的動作是正在用餐。

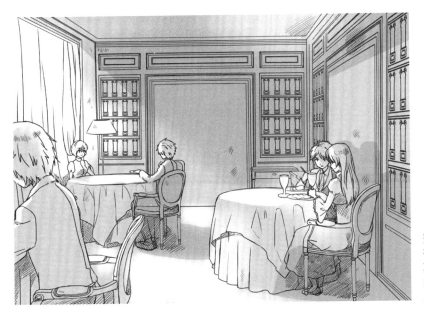

熱鬧的餐廳

整幅作品完成了。畫面中有正在用餐的人，也有正在聊天等待上菜的人，表現出餐廳中人物的多樣性，以及熱鬧的氣氛。

6.5.2 放學後的教室

放學後的教室空無一人,應該集中表現放學後教室的「寧靜感」。另外,光影的運用也能幫助我們在場景中融入「時間」這個元素,以體現出放學後的概念。

▶ 場景元素分析

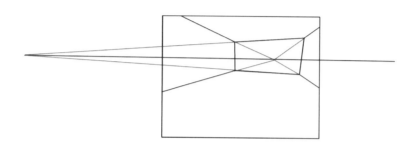

為了表現教室的空曠,我們將採用三點透視來表現原本不大的教室。這種透視能讓不大的空間看起來更加空曠。

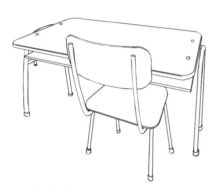

教室裡擺放了很多桌椅,桌子和椅子上應該是空無一物的。

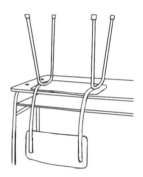

除了繪製正常擺放的桌椅外,還可以繪製倒放在桌子上的椅子,表現出放學後的感覺。

▶ 繪製與調配步驟

1 在透視線的基礎上,添加內部的承重牆和吊頂的橫梁,表現出教室的空間感。

2 為教室添加窗戶、吊燈、黑板和門等元素,突出教室的特徵。

3 用粗略的線條畫出桌椅的大致結構,桌椅之間的排列要遵循三點透視的原理。

4 減淡牆面陳設的線條,用明確的線條表現近處的桌椅結構。

5 仔細描繪所有的桌椅,整個教室場景就完成了。但卻少了時間元素,顯現不出放學後的感覺。

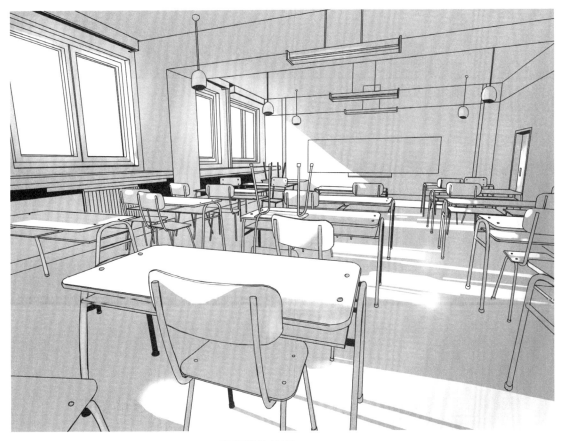

放學後的教室

我們用斜射進教室的光影,來表現夕陽西下後教室裡的靜謐感覺,
這樣整個放學後的教室命題場景就完成了。

6.5.3 清閒的小公園

要表現清閒的小公園命題，可將視線移到公園裡植物較多的一角，如公園裡的林蔭小道，以體現出小公園的幽靜。

▶ 場景元素分析

為了集中體現園中小道，這裡採用單點透視，重點突出向遠處延伸的道路。

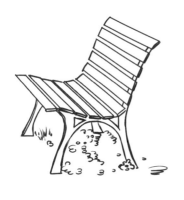

公園不同於純自然的場景，我們可以在道路兩邊添加供人休憩的長椅。

樹木是這個場景中出現最多的元素，要體現出清閒感，就該畫出枝葉茂盛的樹木。

▶ 繪製與調配步驟

1 在道路兩邊用粗略的線條定出樹木與長椅的位置。

2 用明確線條表現出主要樹木的樹幹結構，樹枝可以適度地多畫一些。

3 畫出右側樹木。不同類型的樹木會讓畫面更豐富。

4 添加樹葉的細節,豐富畫面。

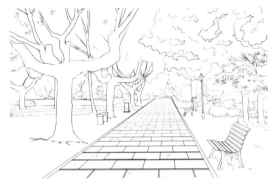

5 仔細畫出長椅結構,和小道上的紋理。

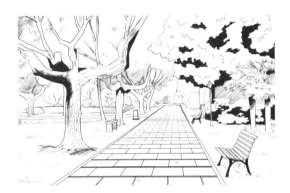

6 將畫面最深的部分塗黑,以表現樹林的茂密。

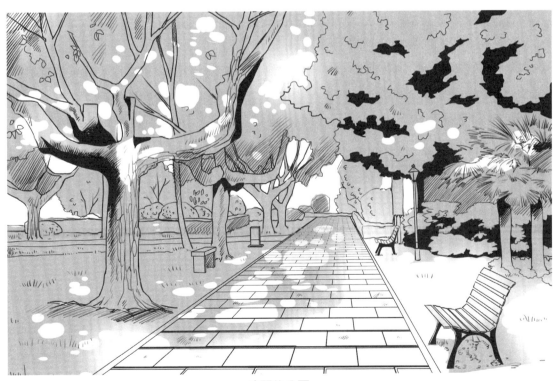

清閒的公園

可以用光影來表現畫面的氣氛,展現出清閒感。這裡採用穿過樹木
灑在地面上的斑駁光影,來表現清閒安逸的感覺。

6.5.4 歡快的遊樂場

在遊樂場中,遊樂設施是必不可少的,還可以通過一些具童話風的元素來展現遊樂場的特色。

▶ 場景元素分析

採用二點透視來表現遊樂場的一角。

形狀不規則的窗戶,但必須遵循二點透視原理。

深具遊樂場特色的吉祥物。

遊樂場內的建築物通常是童話風的,繪製時,可以採用不規則的造型,以展現夢幻感。

▶ 繪製與調配步驟

1 在二點透視的進深線上,用粗略的線條畫出建築物的大致結構。

2 用細緻的線條畫出糖果屋的結構。要畫得Q一些,可愛一些,周圍可以添加一些樹木。

3 畫出城堡結構，表現出童話的感覺。

4 添加摩天輪，增加遊樂場的畫面感。

5 繪製吉祥物，讓畫面變得輕鬆愉快。

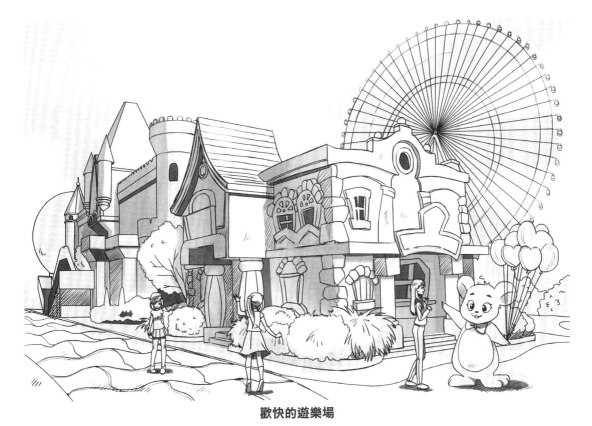

歡快的遊樂場

由夢幻城堡、糖果屋、摩天輪和吉祥物等元素構建出的遊樂場。

6.6 場景的繪製流程

在學習完場景的基礎知識後，下面將通過一個古鎮街道的例子，詳細講解繪製場景的流程。

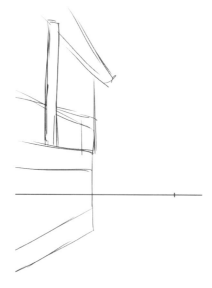

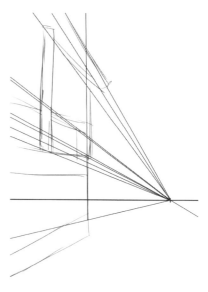

1 畫出水平線。在建築物的所在處，用粗略的線條畫出大致的結構。

2 找到水平線上的消失點，向建築物方向畫出一些進深線，以便於修改建築物的線條方向。

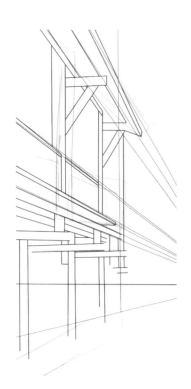

4 用十字線大致畫出窗格，這些花紋也要符合透視原理。

5 在十字線上割出細緻的花紋，讓窗戶格子更有可看性。

3 修正建築物主要結構的線條，讓建築物符合透視原理。

6 擦去格子之間的交叉部分，讓格子更具中國風。

7 畫出格子裡的線條，以表現格子的立體感。

8 用相同的方式畫出旁邊的欄桿花紋。畫出位於前方的燈籠，小心擦除被燈籠遮擋的部分。

9 畫出屋檐內部的細節，增添一些不同造型的小燈籠。

10 畫出露出的屋頂瓦片，並添加廊柱上的細節。

11 畫出房屋下部的基石。石頭可以畫得不規則些，以突顯街道的質樸感。

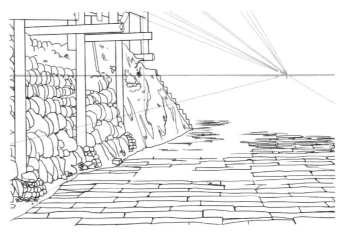

12 畫出石板路的紋理。不用畫出每塊石板的線條，適當的留白可以讓畫面更加靈動。

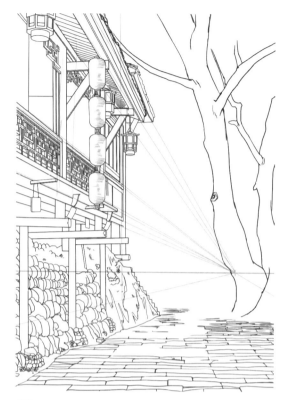

13 畫出右側的大樹輪廓。樹幹的線條應該硬、不規則，要表現出自然生長的感覺。

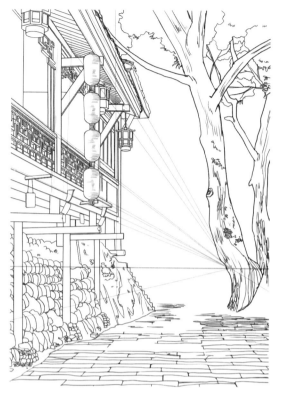

14 畫出樹葉和樹幹上的紋理，表現出其質感。

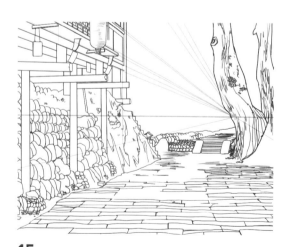

15 在樹後的路面上添加一層台階，做出畫面的層次感。

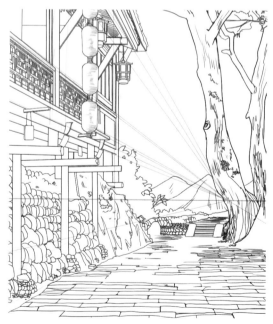

16 用細而淡的線條來表現遠山和植物，讓畫面有近景、有遠景，更具可看性。

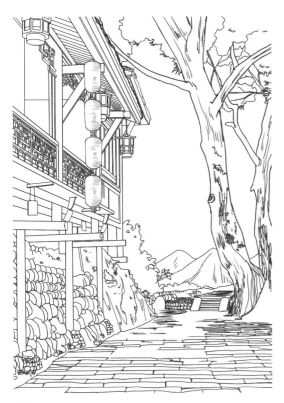

17 清除底稿的進深線和草稿線，線稿的繪製就完成了。

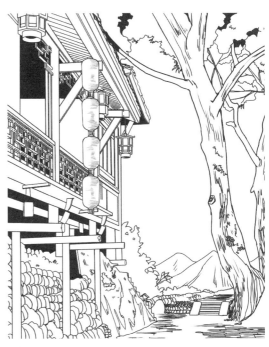

18 直接塗黑畫面的最暗處，讓色調「沉」下去。

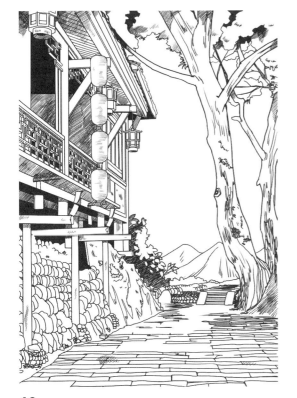

19 用排線畫出背光面的陰影，表現出建築物的立體感和質感。

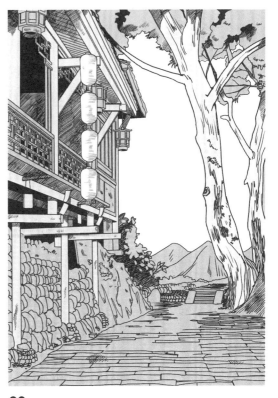

20 用平鋪的方式鋪滿除天空以外的地方，表現出畫面的空間感。

21 樹蔭處、地面都用橡皮擦出光斑，地面上的要比樹幹上的模糊一些。

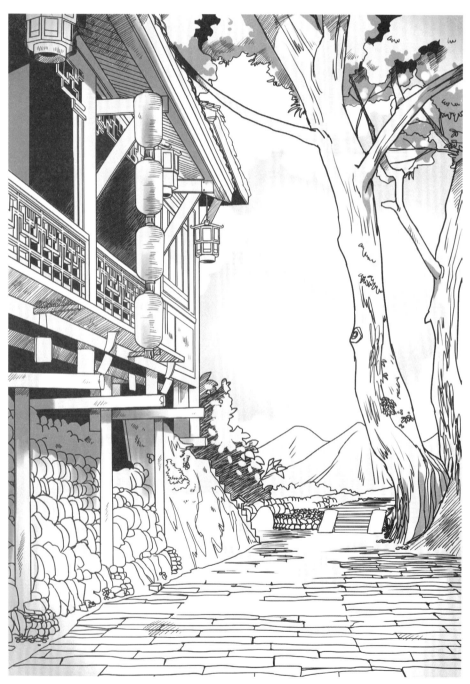

22 為天空貼上雲彩網點，底色應選擇比前景更淺的灰色。
鋪好天空後，整個場景就繪製完成了。

Chapter 7

單頁漫畫繪製技巧

單頁漫畫是短篇甚至長篇漫畫的基礎，一部完整的漫畫都是藉由一幅幅具有連貫性的單頁漫畫來敘述故事的。本章將講解單頁漫畫中的構圖、故事構成、分格方式等內容，讓讀者對單頁漫畫的繪製有一個初步的認識。下面就一起來學習單頁漫畫的繪製技巧吧！

Chapter 7
7.1 單頁漫畫的構圖

單頁漫畫是講究構圖的，在繪製好人物後，我們需要懂得如何將人物以不同的姿態分配到畫面中，這就需要一定程度的構圖知識了。

7.1.1 穩定的三角構圖

三角形是非常穩定的，構圖時可以借鑒三角形，將人物以類似三角形的關係放入畫面中，這樣的畫面會顯得很穩定。

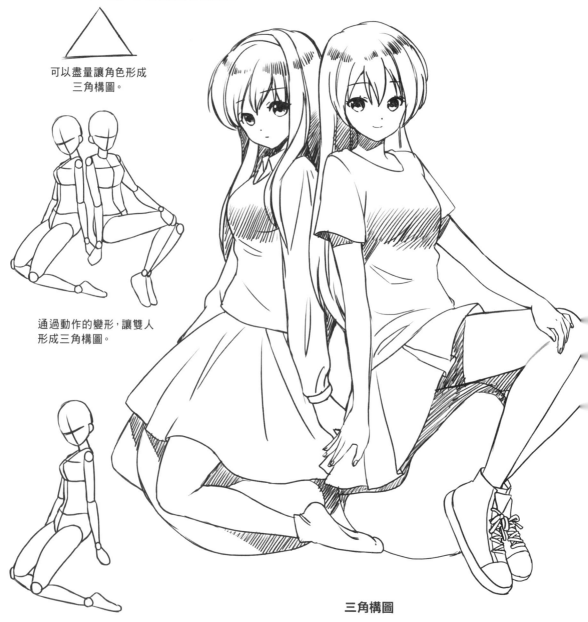

可以盡量讓角色形成三角構圖。

通過動作的變形，讓雙人形成三角構圖。

單人無法形成三角形。

三角構圖

兩個角色的動作形成三角構圖，即使角色是坐在不太穩定的圓形氣泡上，整個畫面還是能展現穩定的感覺。

7.1.2 完整的圓形構圖

圓形是一個非常完美的圖形，我們可以借用圖形創建出充滿完整感的圓形構圖，
其特點是無論如何旋轉，都能表現出完整感。

圓形給人圓滿的感覺。

人物團抱膝蓋的姿勢，接近於圓形。

不夠圓潤的時候，可以組合頭髮、服裝和背景來形成圓形構圖。

無論畫面轉到什麼角度，其構成都是成立的。

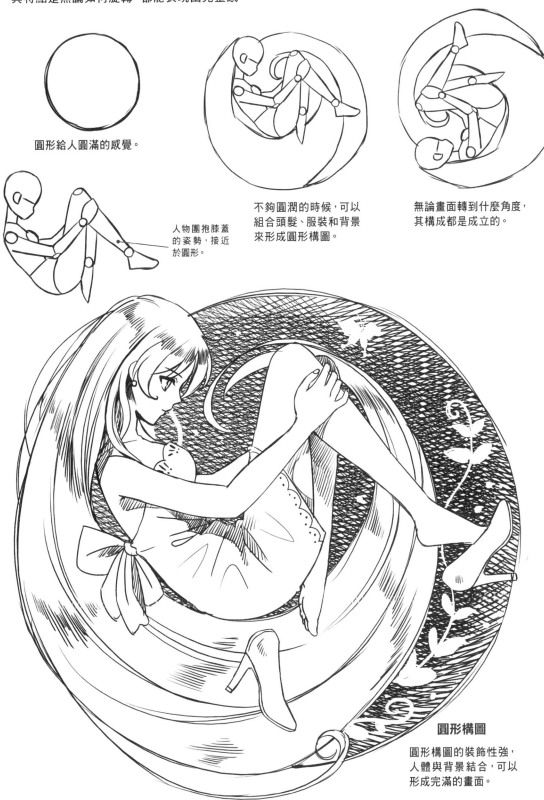

圓形構圖

圓形構圖的裝飾性強，
人體與背景結合，可以
形成完滿的畫面。

7.1.3 帶來縱深感的前後構圖

當角色處於不同的平面時,可透過縱深感來表現某種情緒和心境,這種構圖常用於少女漫畫。

前方的角色通常會小一些。

後方的角色通常只有胸像,且被畫框所切割。

前方角色屬於實景,後方角色屬於虛景。

前後構圖

前方人物其線條通常較為清晰,後方的較淺淡較朦朧;呈現出後方角色是前方人物的內心獨白,或是當時看到的狀況的效果。這樣的構圖常用於表現少女的內心情感。

後方的角色不能畫得太小,否則難以體現其虛幻感覺。

7.1.4 平衡的對稱構圖

對稱構圖是指左右鏡像後，兩側畫面相同的構圖。這種構圖的中央像是有面鏡子一樣，映射出相同的左右形態，只有少數細節不盡相同。這種構圖能為畫面帶來一種奇妙的平衡感。

繪製單一角色時，可以設計一些與另一側的鏡像能相互接觸的動作，如手部的接觸。

畫面出現幾何圖形對稱般的氛圍。

對稱構圖

鏡像複製後，對色調進行調整，展現雙子感覺的構圖。這種構圖
在中線處會形成自然的分割線，十分奇妙。

7.2 線稿製作與後期處理

漫畫繪製會用到很多工具，繪製線稿和後期處理時所用的工具都不同。
接下來就一起來認識一下有哪些工具，以及如何挑選。

7.2.1 繪製工具

漫畫繪製不同於書寫，有一定的特殊性，其用具也有特殊的選用技巧。

▶ 草圖工具

自動鉛筆

優勢在於方便易用，且能畫出細而硬朗的線條。可以
更換不同軟硬度的筆芯，以用於不同的細節處理。

木質鉛筆

優勢在於能畫出有質感的線條。在繪製較為
粗略的草圖時，可以選用較粗的木質鉛筆，
快速地表現思路。

製圖橡皮

和鉛筆一樣，橡
皮也分軟硬度。
修改用的橡皮
越軟越好。

可塑橡皮

可塑橡皮是種
特殊橡皮，粘
性較強，可用
來粘掉過重的
線條。

影印紙

可用一般的A4影印紙來繪製草稿。繪製草稿時對紙
張的質量沒有太大的要求，只要用的順手，任何平整
的紙張都能作為草稿用紙。

▶ 後期處理工具

可以更換筆尖。

蘸水筆

蘸上墨水後使用,常用於繪製成稿的線條。
成稿的線條較深較為光滑,不易修改。

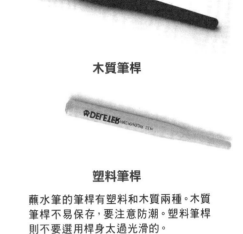

木質筆桿

塑料筆桿

塑料筆桿

蘸水筆的筆桿有塑料和木質兩種。木質
筆桿不易保存,要注意防潮。塑料筆桿
則不要選用桿身太過光滑的。

小圓筆尖

筆尖較硬,可畫出十
分細膩的線條,常用
於細節描繪。

G筆尖

筆尖的彈性較大,容
易控制線條的粗細變
化,常用於繪製人物。

D筆尖

存墨量較大,且容易控
制線條的粗細變化,應
用範圍較廣泛。

學生筆尖

彈性較小,畫出的線條
細且均勻,常用於背景
及效果線的繪製。

毛筆

是種大面積塗黑的工具。蘸上白色顏料後,又變成
一種修正工具。漫畫用的毛筆不用選擇特別好的
毛,普通的鼠鬚或者塑料毛都是不錯的選擇。

針管筆

一種自帶墨水的製圖筆,專門用於黑線繪製,線條
均勻是其特點。常用的規格為0.05～1.2mm,可根據
繪製的物體和個人習慣來選擇。

▶ 拷貝工具

打開拷貝台的電源，透過拷貝台的光線，可以更清楚地看到底稿的線條。

蓋上正稿用紙，在清晰的底稿上畫出明確的線條。

拷貝台

拷貝台又叫透寫台，是繪製漫畫的專業工具，使用時可將多張畫稿疊在一起，這樣就能清楚看到底層畫稿上的圖，便於畫面拷貝。

原稿紙

漫畫專用稿紙，吸水耐用，而且很厚，經得起反覆渲染，分帶格的和不帶格的。

這裡的圖像在裝訂時會被裁切掉。

漫畫的內容可以延伸到這裡，產生畫面的延伸感。

表現漫畫內容的地方，畫面就在這裡呈現給讀者。

原稿紙框

帶格的漫畫原稿紙方便印刷，主要的內容都在內框裡。外框叫裁切框，是印刷時的裁切線。

7.2.2 製作線稿

　　線稿是在草圖繪製完後,將準確的線條展示在畫面上的步驟。
這時需要用到一些描線技巧,讓畫面更加漂亮。

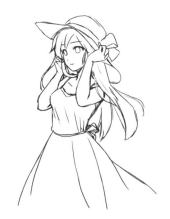

用鉛筆粗略、快速地畫出底稿。

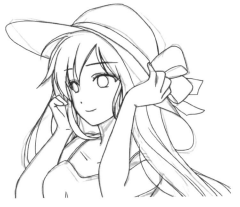

在草圖上蓋上原稿紙,藉由拷貝台
畫出光滑平整的線條。

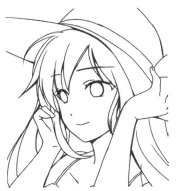

繪製完第一層的線條後,在
需要強調的地方加粗線條,
讓畫面更加立體。

塗黑畫面中最深的部分,
讓畫面更有張力。

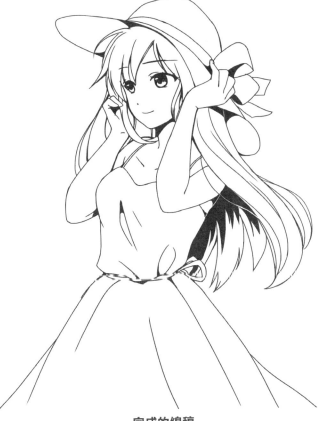

完成的線稿

調整好畫面後,線稿的製作就完成了。
畫錯的部分可用白色顏料來修改。

7.2.3 粘貼網點的方法

粘貼網點是有技巧的，這些技巧能讓我們在粘貼時避免多次揭開網點，準確地將網點紙貼在線稿上。

1 揭開網點紙，用刀刻出一塊網點，這塊網點要能很好地覆蓋需要貼網的區域。

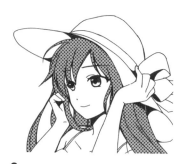

2 用刀尖仔細地切割細小的部分，或刮去一些細節。

3 用相同的方式貼出全身陰影部分的網點。可以用橡皮輕擦做出漸變的效果。

4 用毛筆蘸些白色顏料，仔細畫出頭髮的高光線條。這些白色顏料是覆蓋在網點紙上的。

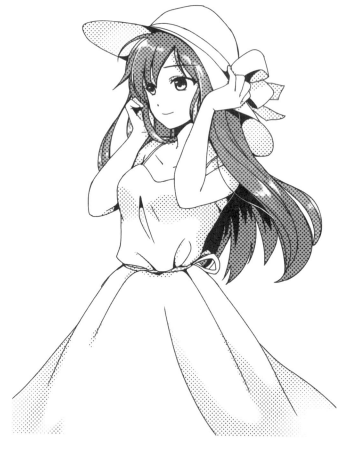

5 這樣整個畫面的貼網工作就完成了，完成後我們還可以用一些重物壓住畫面一段時間，以防止網點沒有粘牢。

7.2.4 特效製作

繪製漫畫時，可利用一些紋理或光效變化來為畫面增加色彩。

▶ 利用氣氛網

網點紙的花紋有很多種，這些花紋可以背景的方式出現，作為渲染氣氛的圖案。適當的花紋能為畫面起到很好的渲染效果。

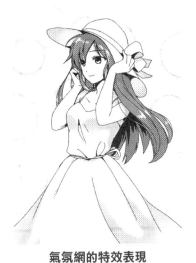

氣氛網的特效表現

選擇一個較淺的氣氛網作為背景，角色看上去會更加清純可愛。

▶ 利用不同的光效

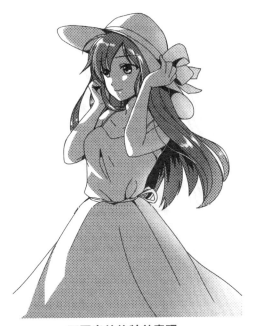

不同光效的特效表現

不同的光效可以用來表現角色處於不同的環境或時間，運用得宜的話，還能展現角色不同的心境。

陰影區域是光線被遮擋的區域，畫面中有大面積的陰影，角色的一側有明顯的背光，顯示出與正光截然不同的效果。

7.3 繪製前的故事準備

在繪製漫畫前，我們應該先給故事寫個提綱，以幫助我們理清思路。不過要注意在形式上還是有一些區別的。

7.3.1 劇情寫作

很多初學者對劇情創作總是理不清頭緒，其實整個過程就是「起承轉結」。在寫劇情時，可以從這四點切入，從而創作出條理清晰的劇情。

 起　也就是起因，是故事最先出現的情節，用於告訴讀者主人公、地點、大致的時間等信息。

開始：放學後主人公正在教室收拾書包。

承　承接，用於闡述接下來發生的事情，如：誰在哪裡做了什麼。這部分的內容用以勾起讀者的興趣。

經過：主人公暗戀的對象小A突然向她走來。

轉　轉換，用於描述矛盾出現。這部分一般會讓讀者大吃一驚，是故事最精彩的部分。

高潮：從來沒有和主人公說過話的小A，居然邊向主人公揮手邊向她走來。

結　即結果，用於收場，讓讀者明確知道故事結束了，或是帶出下一個故事，作為過渡。

結果：小A路過了主人公，與站在身後的朋友小B離開了教室。

將這四個部分連接起來就成了最基本的四格漫畫；將這個四格漫畫拓展開來，就成了單頁漫畫。

7.3.2 對話

　　漫畫中的對話是在寫完劇本後創作出來的。漫畫中的對話要寫得有臨場感，不要夾雜太多的說明性語句。下面就一起來學習一下漫畫對話的寫作方式吧！

▶ 寫出劇情梗概

梗概是有標題的，這個標題也可以成為整個超短漫畫的標題。

題目：誤會

　　今天是週五，放學後，曉紅一邊收拾書包一邊盤算著怎麼度過一個快樂的週末。書包收拾好後，正當曉紅要離開座位，突然發現有個人向自己走了過來，曉紅唰地一下臉就紅了，原來這正是她暗戀已久的同學王梓。王梓走近曉紅，並溫柔地揮手向她親切地打招呼道：「一起回家吧！」曉紅內心劇烈的翻滾著，心裡像有頭小鹿在奔跑！曉紅想：「難道王梓要向我告白？」正當曉紅陶醉於自己的幻想中時，王梓走過了曉紅的座位，與站在曉紅身後的另一個同學小張開心地聊了起來。曉紅大受打擊，這才知道原來王梓不是和她打招呼。

這裡用小小說的方式，寫出事件的起因、經過和結果，以說明整個過程。

主人公：	曉紅
小A　　：	王梓
小B　　：	小張

　　寫梗概時，可先將人物的名字確定下來。

▶ 運用列表來撰寫對話

分格	對話內容	描寫
1	無	教室場景
2	無	曉紅一邊輕快地哼著歌兒一邊收拾書包。
3	曉紅：咦？那是……	曉紅注意到有人向她走來。
4	曉紅：是王梓！ 王梓：嗨～放學一起回家吧！	曉紅發現是王梓，十分驚訝。 王梓向曉紅打招呼。
5	曉紅：王梓在向我微笑吧！ 　　　怎麼辦？王梓第一次跟我說話！ 　　　這難道就是傳說中的搭訕！	曉紅內心活動強烈，做出害羞、開心到快要暈倒的樣子。
6	不明聲音：好啊！	曉紅正要回應時，後面傳來一聲「好啊」的回答聲。
7	小張：走吧！	曉紅轉身發現小張站在她身後，發現王梓並不是在對她說話。
8	曉紅：嗚嗚嗚嗚…… 　　　原來不是和我說話呀……	曉紅哭泣狀。 小張和王梓開心地交談。

　　可用類似左邊的表格，在格子中列出想要安排的情境，並用對話的方式表現出故事的情節。用對話表現不出來的部分可以用「描寫」格補充說明。

繪製前的準備

準備好故事後，還應該對角色和場景進行一定的設定，這樣才能讓腦袋裡的想法以具象的方式確定下來。

7.4.1 人物設定

人物設定不僅關係到角色是否漂亮，還會影響閱讀的效果，是非常重要的環節。在初期，我們可以將重點放在角色的職業和服裝的樣式上。

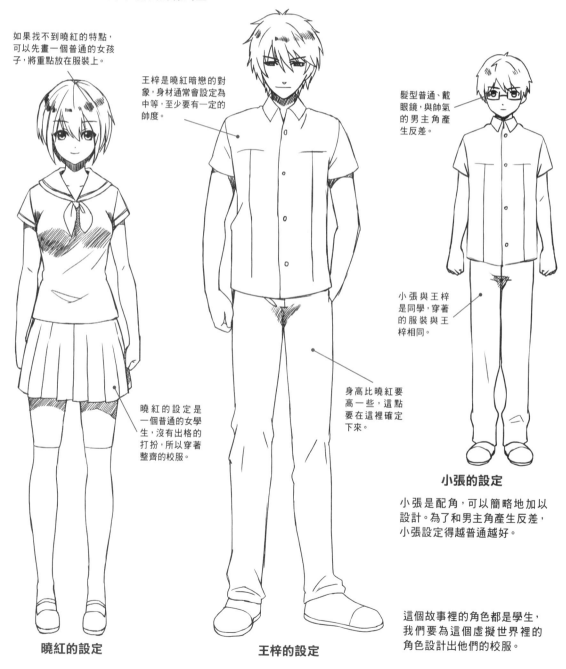

如果找不到曉紅的特點，可以先畫一個普通的女孩子，將重點放在服裝上。

王梓是曉紅暗戀的對象，身材通常會設定為中等，至少要有一定的帥度。

髮型普通、戴眼鏡，與帥氣的男主角產生反差。

曉紅的設定是一個普通的女學生，沒有出格的打扮，所以穿著整齊的校服。

身高比曉紅要高一些，這點要在這裡確定下來。

小張與王梓是同學，穿著的服裝與王梓相同。

曉紅的設定

王梓的設定

小張的設定

小張是配角，可以簡略地加以設計。為了和男主角產生反差，小張設定得越普通越好。

這個故事裡的角色都是學生，我們要為這個虛擬世界裡的角色設計出他們的校服。

7.4.2 修改造型以達到最佳效果

在經過初次設定後，我們將角色與故事中的角色性格聯繫在一起，將設定的重點放在造型的特殊性和表情的表現上。

在初次設定後，我們發現女主角的髮型不夠突出，且普通的短髮很容易和男性混淆，所以我們將她的耳髮加長，形成特殊的髮型。

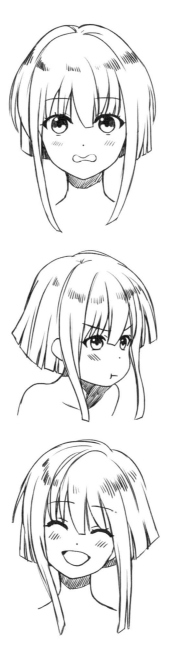

曉紅的再次設定

在修改造型時，可將曉紅溫柔害羞的性格表現出來。

適當地畫出角色的多個表情，有助於我們更好地理解這個角色。

王梓的再次設定

初次設定的王梓帥度不足，我們稍微改變一下他的穿著方式，拉開他與小張在形象上的差距。

7.4.3 場景的設定

作為漫畫的背景，場景的重要性不言而喻。就算是一個較小的場景，也需要做前期的設定，幫助我們更好地理解主人公們的站位情況。

場景的設定

可以先繪製一個大場景，再從中截取並將角色安排進去。

這裡截取了場景偏左的位置。將人物加入場景，確定位置的同時也確定了人體的比例。

A：王梓　　B：曉紅　　C：小張

還可以畫出場景的俯視圖，以表現角色的站位，讓鏡頭轉換時不會搞混位置。

Chapter 7
7.5 什麼是分鏡草圖

漫畫分鏡是根據閱讀順序用聯繫內容的小分格所形成的頁面。分格能引導讀者進入到故事中,也能轉換情境,創造出各種視覺效果。

7.5.1 分格的語言

由各種分格組成的漫畫,稱為分格漫畫,每個格子就是漫畫的最小單元格。單元格內要有情境的描寫與角色間的對話。

▶ 分格的閱讀順序

先閱讀靠上的格子。

然後閱讀左邊較大的格子。

分鏡框

分格的閱讀順序通常是從上至下,從左到右,並排時則先閱讀格子較大的。

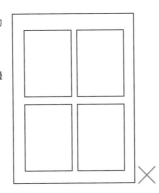

盡量避免田字分格,這樣難以建立引導讀者的閱讀順序。

整個漫畫也是按照從左到右的順序閱讀的。從第一頁右下角的框框接到第二頁左上角的框框。

▶ 分格的運用

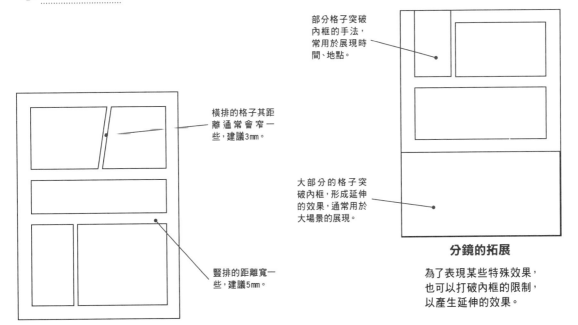

部分格子突破內框的手法,常用於展現時間、地點。

橫排的格子其距離通常會窄一些,建議3mm。

大部分的格子突破內框,形成延伸的效果,通常用於大場景的展現。

豎排的距離寬一些,建議5mm。

分鏡的拓展

為了表現某些特殊效果,也可以打破內框的限制,以產生延伸的效果。

7.5.2 有意識地畫出分格

在繪製分格時，要參考預先寫好的提綱，邊想像畫面邊繪製。畫完後，通常要經過多次的修改才能得到較為滿意的效果。

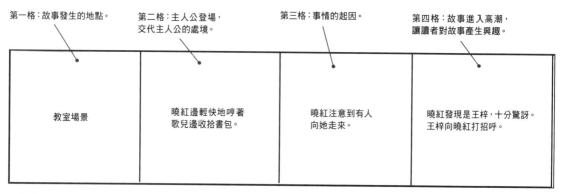

建議初學者先將4～5個格子放在一頁內，橫著鋪開，將要表現的內容填進去。

分配完格子後，根據內容的重要性，將格子縮小或放大排列在稿紙內。想要表現內容的格子通常較大，說明性的格子較小。

繪製完初次的分格後，我們可以進行一定程度的調整，如擴展畫面，讓分格更加靈活。這裡想讓王梓走過來的過程更有感染力，變將最後一格的內容拆成兩部分。

7.5.3 添加對話框與音效文字

　　繪製完分鏡的格子後，需要為格子加入對話框。對話框的樣式有很多，但常用的對話框較為規範，有一定的使用方式。

橢圓形內部填台詞，形成對話內容。

為對話框添加箭頭，能明確說話人的位置。

用雲朵狀的對話框來表現內心的想法。

用尖角狀的對話框來表現驚訝的大叫。

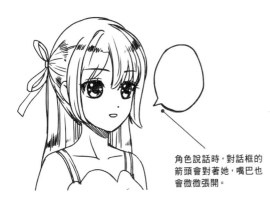

角色說話時，對話框的箭頭會對著她，嘴巴也會微微張開。

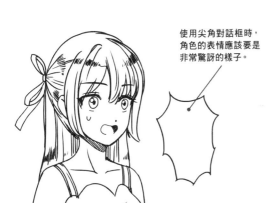

使用尖角對話框時，角色的表情應該要是非常驚訝的樣子。

添加對話框後的分鏡

將對話框分配到分鏡裡，整個分鏡前期工作就完成了，只剩將畫面畫到格子內。

有時候要表現環境聲音時，不能採用對話框的形式，而是用手寫的美術字來表現。

7.5.4 大致表現人物的位置關係和動態

完成分鏡後,我們需要將故事放進格子裡。繪製漫畫並不是畫完一格再畫另一格的,我們應該先分配好所有格子裡的情境,再進行後期的處理。

表現人物的位置

在完成分鏡後,可用粗略的火柴人將角色分配到畫面中,不用畫得很仔細,只需大致表現角色的位置就可以了。

一些特殊的分鏡會打破格子的束縛,可以在這裡仔細表現出來。

第一格表現地點,用教室門來快速點明地點是在教室內。

這一格畫出人物在教室裡收拾書包的動作,同時交代了登場的主人公和所處的環境。

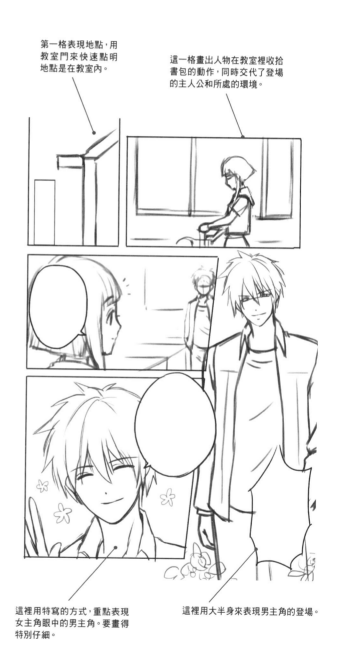

這裡用特寫的方式,重點表現女主角眼中的男主角。要畫得特別仔細。

這裡用大半身來表現男主角的登場。

描繪草圖

分配好角色的位置後,下一步就可以畫草圖了。這裡可以用較細緻的線條著重表現出角色的動態。

7.6 鏡頭角度與人物表現

跟電影一樣,漫畫也有鏡頭語言。在分配格子裡的畫面時,要像導演那樣,隨時轉換場景的角度、調整畫面,讓格子裡的內容能更好地傳達給讀者。

7.6.1 利用鏡頭角度增加讀者的參與感

調整鏡頭角度拍出豐富、具戲劇效果的畫面。在一些特定情境下,我們要多思考如何運用角度,才能讓讀者有更多的參與感。

比起左圖,這個角度能較好地表現情境,及角色的位置,但卻給讀者帶來錯誤的訊息;看上去像是男主角在向女主角告白。

這個角度能很好地表現角色的樣貌,但無法反映男主角的位置和情境。

再將鏡頭轉個角度,從女主角的身後來拍攝,這樣就能很好地傳遞內容,即女主角發現走來的人是男主角。

7.6.2 不同鏡頭下的人物表現

　　鏡頭可分成很多種。同個場景，在不同的鏡頭下，人物的表現也各不相同。靈活運用放大縮小的方式，來模擬拍攝中拉近拉遠的鏡頭效果，能讓畫面傳達出更多的信息。

長焦鏡頭

能顯示整個場景。通常用於表現所處的位置，人物只是場景中的一個元素。

中焦鏡頭

用於拉近、表現較遠處的角色。相對於人物，對話框的大小也要小一些。

近焦鏡頭

用於表現近處的人物，讀者像是站在角色身旁傾聽角色說話，這時對話框內的內容可以多一些。

微距鏡頭

對角色進行特寫，通常用來表現重要的對話內容。

7.6.3 分格之間的鏡頭銜接

　　除了普通的方框分格外，還有一些特殊的分格方式，能為鏡頭間帶來特殊的連接效果。下面就一起來看看這些分格的繪製方式吧！

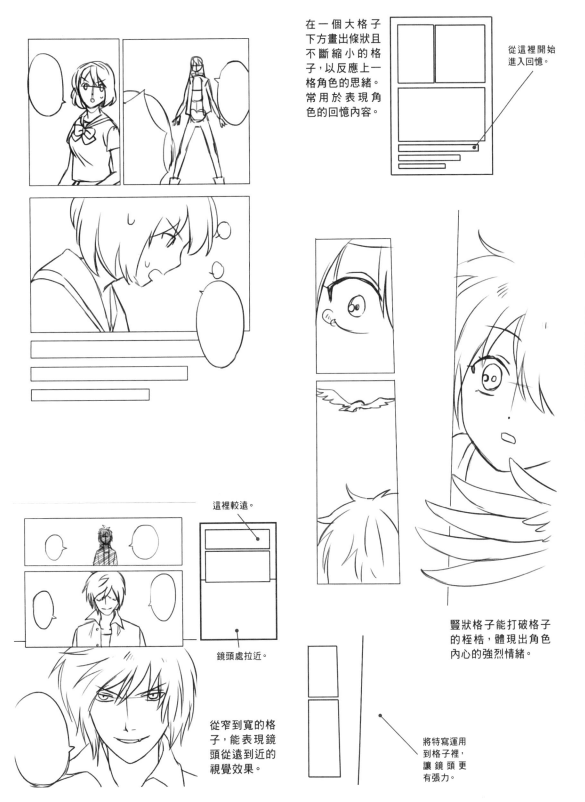

在一個大格子下方畫出條狀且不斷縮小的格子，以反應上一格角色的思緒。常用於表現角色的回憶內容。

從這裡開始進入回憶。

這裡較遠。

鏡頭處拉近。

從窄到寬的格子，能表現鏡頭從遠到近的視覺效果。

豎狀格子能打破格子的框桔，體現出角色內心的強烈情緒。

將特寫運用到格子裡，讓鏡頭更有張力。

Chaper 7

7.7 單頁漫畫的繪製流程

下面我們就通過單頁漫畫的繪製流程，來對漫畫創作進行一個實戰練習！由於故事較長，這裡將取某個橋段的方式來表現單頁漫畫。

▶ 情節的編寫

起	主人公走進陌生的小巷中，發現路邊有一個大盒子。
承	主人公好奇地伸手打開了盒子，看見了一對可愛的貓耳。
轉	主人公仔細一看，發現這並不是一隻貓，而是一個長有貓耳的少女。
結	主人公非常驚訝，迅速將盒子關上並跑出小巷。

1 以起承轉結的方式對故事進行構思，寫出完整的故事情節。

主人公1：王夢
主人公2：貓娘

題目：奇遇

　　放學後，王夢走在回家的路上，不知道為什麼今天竟然不知不覺地走進了一條陌生的小巷。稍微走了一會兒，發現前方有個大盒子，不知道是什麼力量的驅使，王夢打開了盒子。映入眼簾的是一對可愛的貓耳朵。王夢定眼一看，那生物不是可愛的貓咪，而是一個長有貓耳的少女。王夢大吃一驚，迅速將蓋子合上，跑出小巷。

2 對故事進行推敲，並設定好角色的名字，將故事以敘述的方式寫下來，從中截取要繪製的橋段。

分格	對話內容	描寫
1	王夢：不打開看一看怎麼知道呢？	王夢伸出手。
2	王夢：咦？	王夢打開了盒蓋。
3	（貓耳扇動的效果音）	盒子裡的耳朵露了出來。
4	貓娘：我的主人，初次見面，我叫貓娘，來自遙遠的貓星球。	一個長有貓耳的少女出現在王夢眼前。
5	王夢：這……這是……！？	王夢大吃一驚。

3 這裡截取王夢打開盒子到被盒子裡的生物嚇一跳的情節，來進行分頁。將這頁的內容以對話的方式寫下來。

▶ 角色的設定和修改

1 設定王夢的形象。我們將王夢設定為一個普通的初中生,角色是穿著校服的。這裡的重點是設計出王夢穿著校服的形象。

4 繪製出貓娘的形象。為了吸引讀者的眼光,這裡沒有將擬貓化的部分局限於耳朵,身體的各部分都出現了貓的特徵。

2 修改王夢的形象。將角色活潑又有些迷糊的性格融入臉部;通過下三角眼和呆呆的笑容來傳遞這樣的人設。為了表現作為主角的特異性,還為她設計了單邊馬尾,以增強辨識度。

3 繪出角色的全身造形,並定出頭身比。

5 貓娘是個可變身的角色,可以設定出變身前作為貓的樣子。

▶ 分鏡的推敲

1 將故事均分為五格，並填入要繪製的內容。

2 根據重要性，將格子切成不同的大小。

3 適度地改變格子形狀，以提升連貫性讓讀者更容易進入情境中。

4 根據情節將對話框加到分格中，這樣分鏡的準備工作就完成了。

▶ 單頁漫畫的繪製

1 根據情境,將角色以火柴人的方式加進分格中,並確定人物的位置。

2 畫出人物的細節,明確每個分鏡的動態和細節。

3 修改第二格中的鏡頭角度,讓讀者更有參與感。

4 修改最後一格中的人物大小,用特寫的方式來表現角色內心的情緒。

5 修改後的畫面。仔細地畫出草圖。

6 根據草圖畫出整幅漫畫的線稿。要注意線條的控制，並保持畫面的整潔。

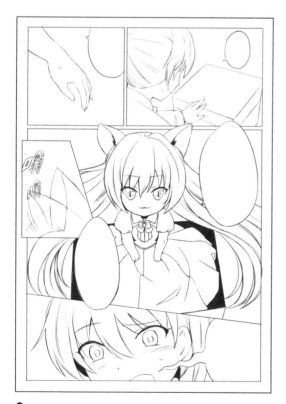

9 塗黑畫面後，仔細檢查表示細節的線條，盡量不要出現線條和格子交叉的情況。

7 注意破格的地方，如貓耳是擋住格子的。

8 對畫面進行塗黑，讓線稿顯得更有層次。

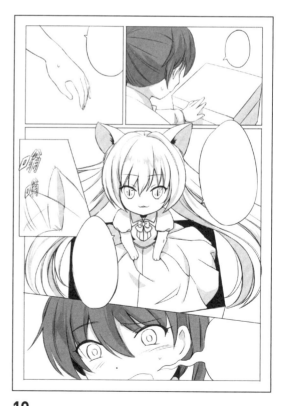

10 對人物的固有色進行網點黏貼。最後在對話框內加上文字，整幅漫畫就完成了！

漫畫素描──從新手到高手

出　　　　版／楓書坊文化出版社
地　　　　址／新北市板橋區信義路163巷3號10樓
郵 政 劃 撥／19907596　楓書坊文化出版社
網　　　　址／www.maplebook.com.tw
電　　　　話／02-2957-6096
傳　　　　真／02-2957-6435
審　　　　定／飛樂鳥工作室
作　　　　者／C・C動漫社
港 澳 經 銷／泛華發行代理有限公司
定　　　　價／380元
初 版 日 期／2024年2月

國家圖書館出版品預行編目資料

漫畫素描─從新手到高手 ／ C・C動漫
社作. -- 初版. -- 新北市：楓書坊文化
出版社, 2024.02　面；公分

ISBN 978-986-377-935-3 (平裝)

1. 漫畫　2. 素描　3. 繪畫技法

947.41　　　　　　　　112021664